油畫技法1·2·3

陳景容編

自序

　　「油畫技法1・2・3」是我編寫的第三本介紹油畫技法的專書；民國五十九年出版的「油畫的材料研究及實際運用」側重於對材料的基礎研究及不同學說的比較，為最早在本地出版的油畫技法研究專書；稍後的「油畫——技法與演變」則是我前往歐洲研究名作技法後所編寫，側重於各時代畫家的技法介紹；本書較前二者更適合讀者作為初學、進階之用，舉凡學習油畫技法所必需具備的知識都詳細臚列介紹。本書除擷取早期二本油畫專書之精要外，並參考最新資料，以歐洲名畫家之作品及我的實際作畫過程為示例，綜合考察歐美美術館與研讀油畫技法名作之心得以成書。

　　近年來，由於科技發展日新月異，在顏料製造技術方面亦有了長足的改進，因此本書亦參考數本研究油畫技法的名作，如：Max Doerner的「繪畫技術體系」、R. J. Gettens與G. L. Stout合著的「繪畫材料事典」、Waldemar Januszczak編寫的《Techniques of the World's Great Painters》等重要著作。

　　數年前，我參與雄獅西洋美術辭典的編纂工作，負責技法部份的校正與補充，這些技法資料在我早年教學中曾經加以介紹，對想進一步認識油畫技法的學習者提供許多幫助。本書特立「油畫名詞術語釋義」一章，依其在書內出現之順序編排，以方便讀者參考檢索。

　　在本書編寫過程中，適逢台北維茵畫廊展出十九世紀歐洲畫家魯恩（Guilla A. Demarest Rouen）的作品「畫室」，技法相當完美，因此特徵得收藏者同意，採用該作以為技法之介紹。

　　本書得力於雄獅美術雜誌社的攝影先生頗多，另外，師大美術系的呂姝嬌同學在資料整理方面也給予我很大的幫忙，在此一併致以最高的謝忱。

<div align="right">陳景容 謹記</div>

目　錄

上篇
油畫的技法

第一章 油畫的特性

　　油畫顏料，應用在繪畫上是從十五世紀中葉才開始急速發展起來的。在短短四、五百年當中，油畫顏料成為最廣為採用的畫材，即使近二十年來，合成樹脂複合體及壓克力顏料相繼的出現，動搖了其以往的絕對性地位，但油畫顏料仍是最普遍的一種畫材。

　　油畫顏料，是將粉狀的顏料粉末加入一種或數種的亞麻仁油或罌粟油之類的乾性植物油及樹脂，混合成粘度適中的成品。這類的油脂，因氧化乾燥之故，比其他繪畫材料的媒質乾得慢。當我們塗底時，只要仔細觀察就可發現，它的表層會自然形成一層薄膜，那是經由氧化過程而產生的，顏色會顯得特別鮮艷。不但如此有些畫家亦可用揮發性的松節油之類的稀釋劑來改變乾性油的比例，使畫面產生出透明與不透明的變化，使作品看起來呈現光澤與無光澤的效果，由此發展出各種不同的技法，讓畫家們更易於發揮各自的特色。

　　進一步地說，油畫的畫用油是繪畫中使用最為廣泛的媒劑，雖然經過一段長時間，會稍微變黃，但只要使用得當，油畫顏料作畫過程以及乾燥之後，其色調是不變的。油畫顏料也是可以隨意修改的材料，誠如竇加（Edgar Degas）說過的一句話：「**若經適當的準備，畫家可以利用油畫慢慢的發展他的構想。**」因顏料乾得慢，所以可將不滿意的部份塗掉再重畫。從名畫的X光照片便可得知，連那些油畫名家的作品，也是經常畫到一半又改變作畫意圖，這也是其他繪畫材料所沒法具備的特質。例如壁畫、膠顏料畫、蛋彩畫、水彩畫均是具有急速乾燥的特性，乾燥之後色調會變淡，都是油畫所沒有的缺點。

　　至於顏料中油脂的使用，早在油畫之前，蛋彩畫所用的蛋質乳液裡加上油質早已有著很長的歷史，因此誰也無法確定使用油質顏料於繪畫上是從何時開始。

　　至於油畫地位的確立應歸功於十五世紀的畫家們，而居功厥偉的首推范・艾克（活動於1422～41年）完成了其技法，在范・艾克的影響之下，其弟子梅西拿介紹油畫技法到義大利，特別是威尼斯一帶。因威尼斯的濕氣重，畫壁畫並不是很理想，所以使用含有油質且富有彈性的顏料的作畫方式，頗受當地畫家的歡迎。

　　長久以來活躍於威尼斯的提香（Titian，約1490～1576），在油畫技巧的運作與開拓上有顯著的成就。他的老師貝里尼（Bellini, Giovanni

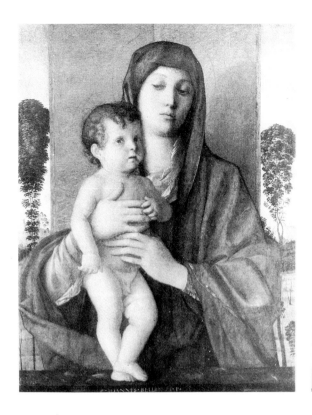

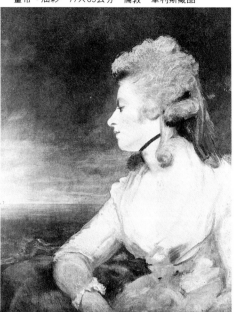

▲喬凡尼・貝里尼　小樹聖母像(Madonna degli Alber-
etti)　1487　畫板、油彩　74×58公分　威尼斯　學
院美術館
▼雷諾茲　魯賓遜夫人(Mrs. Robinson)　1784(？)
畫布、油彩　77×63公分　倫敦　華利斯藏品

約1430～1516）帶來劃時代的觀念，而他自己更進一步的改進了北方
畫家們花費時間的作畫方式，造成了技法上的突破。

　　提香初期的作品較爲嚴謹，自從用油質作爲媒劑之後，他的作品
在調子與色彩的表現上有不可忽視的進展。他晚年的作品，採直接在
畫布上以粗獷的筆觸畫出素描，豐富的調子和動人的構思打破了以往
作畫方式，而能自由自在的發揮。由於提香的改革，油畫才能快速的
完成大幅作品，其技法影響後來到威尼斯研究的魯本斯（Rubens）以
及後代的油畫家。

　　如果說威尼斯派的畫家們奠下油畫的基礎，那麼魯本斯可說是在
短時間內，以威尼斯派爲基礎加以發揚光大的，他奠定了油畫的作畫
過程，這過程後來雖然稍有變更，但大體上後來的畫家大多是依循他
的方法來作畫，他在歷史上所佔的地位是不可抹滅的。

　　威尼斯派的畫家們，畫油畫時是先以褐色塗底，而魯本斯則發
展出一種塗以灰白底色的畫布和作畫順序。當他作畫時就在這層底色
上，用透明的褐色顏料構圖，必要的時候再加上線條。再在構圖上，
塗以半透明的寒色中間色調，使得暖色的底色也能夠露出一部份。在
這中間色調的顏料中，塗以極富變化的暗色，使透明的陰影部份顯現
出來，而受光部份則塗以具有遮蓋力、厚實的顏料。等這一層乾了以
後，最後加上一層透明畫法，使之更加生動，至此才大功告成。

　　魯本斯也曾經給予在馬德里相遇的委拉斯蓋茲（Velazquez，1599

～1660）在顏料的使用上有所影響，而對出類拔萃的林布蘭（Rembrandt 1606～1669）也有著直接的影響。林布蘭與魯本斯的技法相似，他經常先用單色畫來表現實體感，再綜合使用透明畫法或不透明的顏色來完成作品，其效果非常好。

像這種用灰色調單色畫為基礎，再加上透明畫法的作畫方式，到了十八世紀則發展成像雷諾茲（Reynolds,1723～1792）的學院派畫法：即不塗底色但以灰色調單色畫為基底色，再加過份仰賴透明畫法的作畫方式。這種作畫方式多少給人一種窒息的感覺。後來終於有像哥雅（Goya,1746～1828）的畫家出現，雖然他和魯本斯所畫的題材並不相同，但多少繼承了魯本斯的那種作畫精神。

至於早期的畫家們都要自己製造顏料。油畫顏料到了十八世紀時才有袋狀產品出售，到了十九世紀不論使用方法或生產量都大有改進。英國的康斯塔伯（Constable,1776～1837）因寫生的需要，率先倡導直接畫法（Alla Prima）。

在十九世紀中葉，一般人把畫家看作是放蕩不羈的天才，這種羅曼蒂克的想法是由法國的庫爾貝（Courbet,1819～1877）和英國的羅塞提（Rossetti）所提倡的，強調畫家應該時常創新，不但要比別人畫得更好，而且更要尋求各自不同的畫法；因而畫家們各自創出許多不同的作畫方法。再者，從技術方面來看，由於可利用的畫材增加，故也帶動作畫方法的創新。

在十九世紀中葉已有像今天我們所用的軟錫管裝的顏料出售，加上社會結構的變遷、舊有的徒弟制度和古典技法因而瓦解。

尤其印象主義的畫家們，大半放棄以往的作畫方式，作畫時除了注意顏料使用後透明與否的效果之外，畫面上以不透明的顏色塗滿整個畫面的方法是其特徵。雖然印象派畫家們在創作上開拓了一個注重個性、光線效果、敏銳的感性和注重色彩效果的世界，改變了以往的繪畫觀念，但他們的作品，却由於錯誤的作畫方法而導致畫面迅速的損傷，是極為可惜的事。然而實驗階段所遭到的遺憾，總是難以避免的。例如惠斯勒（Whistler）的作品，就有一部份突然的變暗，就是最好的證明。他經常把作品重畫，但却又不仔細的重塗，光用沾上松節油直接作畫，一口氣的修改下去，因而有此結果。

至於現代的，畢卡索（Picasso,1881～1973）和馬諦斯（Matisse 1869～1954），他們兩位都是應自己需要，毫不猶豫的改變顏料的性質來使用，這點在畫家之間頗為著名。表現主義運動興起後，在畫家的觀念當中，像梵谷那樣厚塗的作畫方法，根本是一件不成問題的事。由此可見，在現代畫家們自由奔放的作畫態度的影響之下，培養了不少使用不合古典技法的畫家。

至於抽象主義和抽象表現的畫家們，作畫時，常將油畫顏料，以各種特別的方法塗上畫布或調稀顏料滴到畫布上去。可是同時另外也

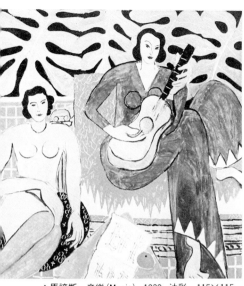

▲馬諦斯　音樂(Music)　1939　油彩　115×115
公分　布法羅　歐布萊特畫廊
▼哥雅　自畫像(Self Portrait)　1793　油彩　50×30公分
哥雅博物館

▲康斯塔伯　索爾斯堡主教堂(Salisbury Cathedral)　1830
畫布、油彩　倫敦 國家畫廊
▼畢卡索　坐著的戴帽女郎(Femme assise au chapeau)
1939　畫布、油彩　81×54公分

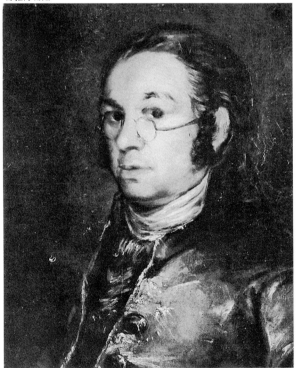

　　有像達利（Dali）以不同於前述畫家，作畫時謹慎地使用顏料，經過
幾十年之後，達利的作品，尚能維持原貌，因此亦可證明油畫作品當
以慎謹的技法來完成，才能使作品保存得更好、更久。畢竟畫家雖然
需要畫出有個性、有價值的作品，但也需要充分了解油畫的各種顏料
。這也就是我寫作本書的目的。

第二章 油畫製作時必備的用具

在古代，油畫的各種用具顏料都是由畫家自己製造的，但是目前則大部分在美術社就可以購買到，這樣雖然十分方便，却讓學畫者失去了認識材料的機會。當我們在畫油畫之前，對於應該準備那些用具以及如何挑選用具，都是屬於最基本的常識，現在將畫油畫時所必需準備的用具介紹如下：

(一)油畫筆

據說十二世紀的畫家，自己製造油畫筆。他們先拔下一大把豬背部的毛，以繩子縛在小木棒上，像刷子一樣，用來洗刷牆壁，等到毛質變軟，毛也變直了之後，才挑出好的毛來作為油畫筆之用，只要把那些豬鬃插到筆桿裏就行了，這是最早的製造油畫筆的方法。

油畫筆的種類：

以毛質來區分，大約可以分成軟毛及硬毛兩種；另外，近年來也有尼龍毛的畫筆。在畫筆的形式上，則可以分成圓筆、平筆、扇形筆。至於油畫筆所使用的動物毛，硬毛的筆是以豬鬃為主，是採自豬的頭部經背脊部大約十到十五公分寬的鬃毛，因為這一部分的毛較不易因磨擦而損傷毛質。動物的毛質，通常是以寒帶動物的品質較佳，因此我國的四川一帶的豬鬃最好。至於軟筆，以紅貂毛的最好，是用尾部的毛。另外也有用牡牛耳朵裡的毛所製的，也是高級的筆。狸毛是採用背部的毛最好。馬毛是除了馬鬃之外均可使用，尤其用馬蹄上端的毛製的，別稱為OX筆，至於馬背上的毛則用來製水彩筆，馬腹部的毛則用來製毛筆。松鼠尾部的毛製成的筆，也是軟毛筆裡的好筆。

各種形式的筆的使用方法：

圓筆是各種毛筆的原始形式，含顏料量較佳，而且適合用來描繪線條及細節；軟毛的圓筆可以畫出較為平滑的肌理，以及適合畫較透明的部分，或是用來畫細點和細線。我曾經在羅浮宮看過臨摹古典作品的畫家，他們都是使用軟毛的圓筆作畫，由此可見，古典畫家多用軟毛的油畫筆。

平筆、扇形筆和尼龍筆則是後來才有的。目前畫家使用最多的是用豬鬃做的平筆，毛質較硬。用這種筆在粗糙的畫布上可以畫出比較豪放的畫，如直接畫法也多用平筆作畫；同時也因筆毛較硬的關係，

也可以畫出留有筆觸的作品。硬的、寬形的平筆多用來打底。榛粟形筆則是平筆用久之後自然形成的，作畫時比較好用，留下較自然的筆觸。

至於扇形筆一定是用軟質的毛製成，其作用只在塗抹未乾的顏料，使之平滑不留筆觸，並非沾顏料來作畫的。尼龍毛的筆缺點是彈性較差，但其優點是含顏料量適度，但易於磨損，由於價格便宜，也受到一些畫家的歡迎。

通常我們使用畫筆，從零號到十二號是較常使用的，若要描畫細節，便要準備一些細筆，例如 2 號、3 號，每一種顏色使用一枝筆，可能的話多買幾枝筆更好。通常筆桿的長度為九寸，是配合畫箱的長度，但在外國也有一公尺來長的筆桿，畫家可由離開畫面遠一點的地方下筆，省掉畫幾筆就要退後幾步以便觀察作畫的效果的麻煩。

新買來的油畫筆，筆毛上原先塗了一層膠水，所以在使用前，應先以溫水洗去膠水，然後在手掌上試試看有沒有足夠的彈性，也要觀察筆毛是否整齊，若是筆尖呈尖細狀，則是證明使用整根毛，這樣的筆比較好。洗去膠質之後，等乾了再放到油壺裡多浸泡一些時候，讓筆毛充分吸收油質才好使用，經過這些處理之後的筆比較好用。

當畫筆使用之後，先用衛生紙擦拭沾在筆毛上的油畫顏料，然後用松節油洗一次，再用衛生紙擦拭一次，才用肥皂洗，便容易洗乾淨。很多人用汽油來洗，但汽油會使筆毛變硬，並不理想，最好是使用嬰兒用的中性香皂，以溫水洗筆，先把肥皂泡沫抹在手掌上，以大拇指的指甲將肥皂擦到筆毛上，洗淨顏料，直到絲毫不留下一點顏料為止。然後再用溫水沖洗幾次，直到沒有肥皂的殘留，才能避免作畫時影響到顏料的變色。洗完筆之後，把筆毛的形狀再弄整齊，恢復原狀；最好將筆插在寬口的瓶子裡，瓶子裡面放置樟腦丸，以避免蟲咬。像這樣，插筆的瓶子可多準備幾個，每天作畫時拿不同瓶子裡的筆，如此就不至於拿到含有水份的畫筆了。

▼畫筆的種類

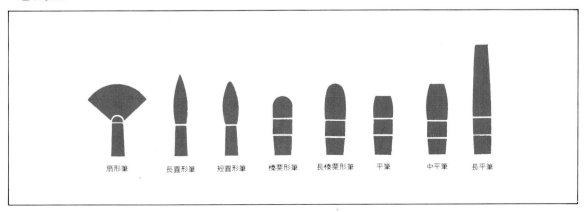

扇形筆　　長圓形筆　　短圓形筆　　榛粟形筆　　長榛粟形筆　　平筆　　中平筆　　長平筆

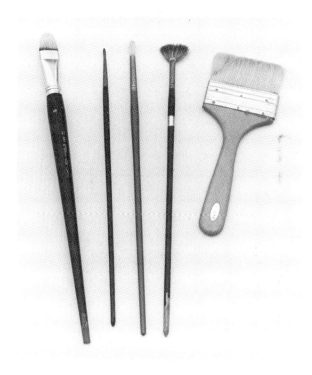

◀各式油畫筆
◀硬毛畫筆
◀軟毛畫筆

▲畫筆淨洗示例之一
　用紙擦拭筆上顏料後，再用肥皂洗，
　便容易洗淨
▼畫筆淨洗示例之二
　洗完筆後，整理毛筆，把筆毛形狀弄齊

▲洗筆液 　　　　　　　　　　　　　　　　　　▲洗筆器

(二)油壺

　　當選購油壺時，最好是買寬口的，而且兩個連在一起的油壺較爲理想，其中一個裝上三分之一的亞麻仁油再加三分之二的松節油，這是作爲打稿時使用的，另一個則裝上相反的比例，這是在接近完成時使用的。使用後剩下的油用布擦拭乾淨，第二天作畫時，再另裝上新的油，如此才能使油壺保持乾淨。萬一油壺裡沈澱了很多顏料，就把油壺放在火上烤軟，再用布擦拭，亦可去除沈澱的顏料。通常畫家不太注意油壺的乾淨，以致成爲髒亂之源。

　　有時在家裡作畫也可以不使用油壺，只將當天所需要用的油倒在小皿裡，等畫完後擦拭乾淨就可以。

▶油壺

㈢調色板

　　據說，原始人以貝殼當作調色板來使用。到了十五世紀的畫家，所使用的調色板，是裝有把柄的。到了十六、七世紀，才開始有像今天畫家們普遍使用的橢圓形或方形調色板。

　　調色板是畫家終身都得使用的畫具，初學者在一開始時就應該買一個最好的調色板，因為好的調色板不但木材的質地良好，而且還越用越光滑，更能引起畫家作畫的興趣。以前市面上比較便宜的調色板都是用三夾板做的，當畫完之後，用布抹去顏料，顏料都會滲入調色板的隙縫，以致看起來髒髒的，令人生厭。好的調色板的板面要平、要輕。質地是櫻花木的為佳，其材質硬而不變形。購買時要拿在手上試試看調色板的重心，要感覺舒適的才好。室內用的有方形和橢圓形，寫生用的是摺疊形的，配置時須考慮畫箱的大小。現在更有成疊的紙調色板，用完一張，撕掉一張甚為方便。除此之外還有人以白色的瓷器當調色板來使用，也有人以大理石板或玻璃板來做為調色板的，尤其放在桌上的大理石板能用來調製顏料，可說很理想的調色板。

　　新的調色板在尚未使用之前，需要先塗上亞麻仁油，等半乾之後用布將它擦拭磨亮，重新再塗一次亞麻仁油，如此反覆十次，直到調色板充分吸收油份，變成十分光滑的板面，才可以開始使用。這時在上面放置顏料，也不至於被吸收到木板裡面了。當作畫結束後所剩下的顏料，用布輕輕一抹，也能輕易的擦得很乾淨。

　　當一天的作畫結束之後，一定要用布或衛生紙把調色板擦乾淨，然後再滴上幾滴亞麻仁油，用衛生紙擦拭，如此不但可保持調色板的清潔，而且可以增加調色板的光澤。萬一當剩下的顏料沒有擦掉而留在調色板上乾了，就得用苯精滴在調色板上，使之溶解，再以畫刀刮掉，既麻煩又容易損傷調色板，原則上，還是用完了就把剩下的顏料隨之擦掉。

㈣畫刀、調色刀、刮色刀

　　市面上大約有二十種不同形式的畫刀出售，大致可以分為下列幾種：

　　畫刀：用以作畫，尖端呈三角形，刀身是菱形，連接一個木製的柄。畫刀需具彈性，通常是鋼鐵製的，刃長四到五公分最為普遍，使用時，每塗過一種顏色，便需用布擦拭乾淨才好。除了塗色面之外，用久了之後刀刃側面會變得薄如剃刀，容易劃破畫布，這時最好用磨刀石修圓。運用畫刀的側面也可以用來拉出很細的線條。另有特殊的畫刀，其刀刃有呈鋸齒形的，或呈平形的、呈圓形的，甚至於像關刀形的，總之要挑選合用的才好。

　　調色刀：是用以調製顏料及清除調色板上剩下的顏料。在外國我

▲裝有握把的調色板

▲刮色刀

▲古典式調色板

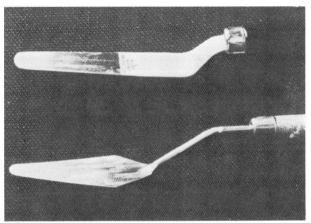

▲調色刀(上)畫刀(下)

▲長方形調色板(右上角為油壺)

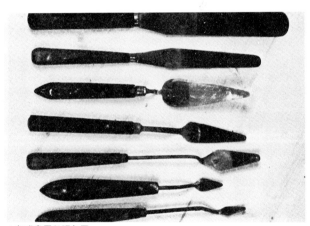

▲各式畫刀與調色刀

　　常看到畫家們在作畫之前，常以調色刀把擠在調色板上的顏料，一再調製，使之更具有黏性，才開始作畫。

　　刮色刀：是用來刮掉畫布上突起的顏料，前端稍微向上，質地很硬。可分單刃及雙刃的兩種。千萬不要以作畫用的畫刀來代替刮色刀，這樣會損傷畫刀的刀刃，甚至傷及調色板的板面。另外，也可以利用刮鬍刀的刀片，來刮除畫面上已經變硬的顏料，使畫面上的肌理保持平坦。

(五)腕木

腕木或畫杖是木製的棒子，一端包以軟皮做的球狀物，作為護墊。球部的護墊則架在畫架上，有時也可架在畫布上。另一端以拿調色盤的手握住，用以支撐作畫時的手腕。美術社所出售的是以竹子或其他硬材做的，通常加上黃銅的金屬部份，連接護墊。長度有三十、六十、九十公分三種。這種用具在油畫還沒普及之前似乎很少人用它，中世紀及文藝復興的繪畫論中均未提及。在十六世紀，畫家作畫時在圖中也難得一見，到了十七世紀之後，却是人手一隻地出現在畫家們的自畫像上。

畫杖的使用方法：如果畫布乾了，就以右手拿棒，將棒抵在畫布上，未乾的話將之架在畫框上，以便作畫時穩定拿畫筆的手部來描繪細節。

▶腕木

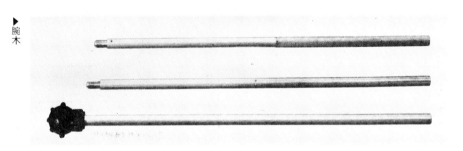

(六)研磨顏料的用具

最近有些外國畫家們對於顏料工廠製造出來的油畫顏料有拒絕使用的情形，常有畫家親自製造顏料。製造顏料時所使用的用具有：

研板：研板通常是毛玻璃或石頭製的平板，用以磨碎粗粒狀的顏料，使之成細粉狀，再加上媒劑，研磨使之成為繪畫用的顏料。現在一般在市面上買得到的是玻璃製品，面積較小。同時，除了蛋彩畫畫家或不用現成顏料的聖經故事畫師以外，較少有人使用。自從1825年，以機器調製之專家用顏料廣為採用之後，從前是畫室中必備的用具，現已漸漸的被淘汰掉。

畫家們試以各種堅硬的石頭作為研板，中世紀以後，以斑岩最受歡迎。現代仍以斑岩或花崗岩所做研板和攪練棒為最佳，唯一可作為其代用品的是玻璃製品。當玻璃或大理石表面，使用日久，板面成為滑溜溜時，就需要重新研磨，此時需將適量潮濕的金剛砂放在板手上研磨才好。

攪練棒（Muller）：在攪練顏料的用具當中，研板是固定的、承受的，而攪練棒則是屬於會動的部份。通常，攪練棒上方是圓的，削

成適於手握狀，底邊磨得非常平，使之能與研板吻合。兩者的材質一般說來是相同的。如果硬度不同的話，較軟的一方便會磨出角度來。調練少量顏料時以毛玻璃為攪練板，玻璃為攪練棒就可以。

最近，以上的用具在東京均可買到，尤其東京藝大的學生對於製造油畫顏料以供自己使用頗感興趣，所以一時形成風氣，而在我國，除了我自己有時調製之外，很少聽說別的畫家有調製顏料的習慣，故略記其用具，以供有心研究的人士參考。

▶攪練棒

㈦畫架、畫箱及其他用具

畫架：通常畫架可分為室內用的畫架和室外用的畫架兩種。室內用的又可分大型及小型兩種。通常室內畫架為製作用的豎形畫架，室外用畫架就是寫生畫架。近來在市面上可買到大型室內畫架，而在法國還可以買到一種畫架和畫箱連在一起，還可裝上畫布的多用途畫架。出外寫生用這種畫具是十分方便的，寫生時，如果遇到風大，小畫架站不穩時可在畫架中心掛一個重物，就可穩定畫架使之不至於被風吹倒。當然以繩子將畫架就近縛在樹幹上也是一個好方法。

鉗子與鎚子：當畫家要將畫布繃到畫框上時，通常都使用「繃畫布的鉗子」。這種鉗子是鐵鉗的一種，前頭有凹痕可以夾緊畫布，是畫室內必備的工具，但在1889年以前的目錄表內並無此物，同時與繪畫技術有關的古文獻並無記載。至於釘畫布時用木製鎚子以免損傷畫布也是畫家必備的材料。

畫箱及其他：畫箱通常是木製的，用以裝油畫用具。畫箱之外，還需一些工具，如尺、砂紙、夾子、畫框、大刷子、大理石板等等。釘畫布用的釘子最好是用不銹鋼的，才不會生銹，而導致畫布腐朽；現在有釘槍，亦可用以釘畫布，釘子一樣要用不銹鋼的。此外清潔作畫之後的用品，如肥皂、紗布、衛生紙等都該準備齊全。

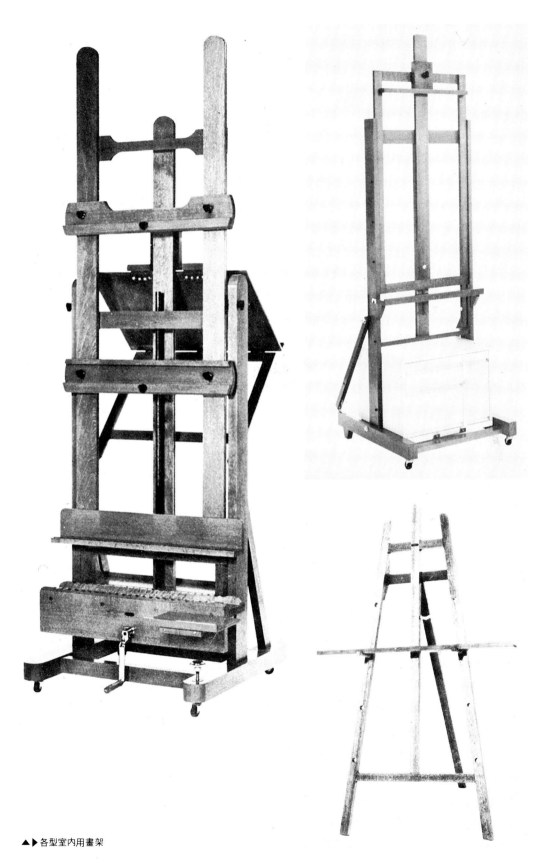

▲▶ 各型室內用畫架

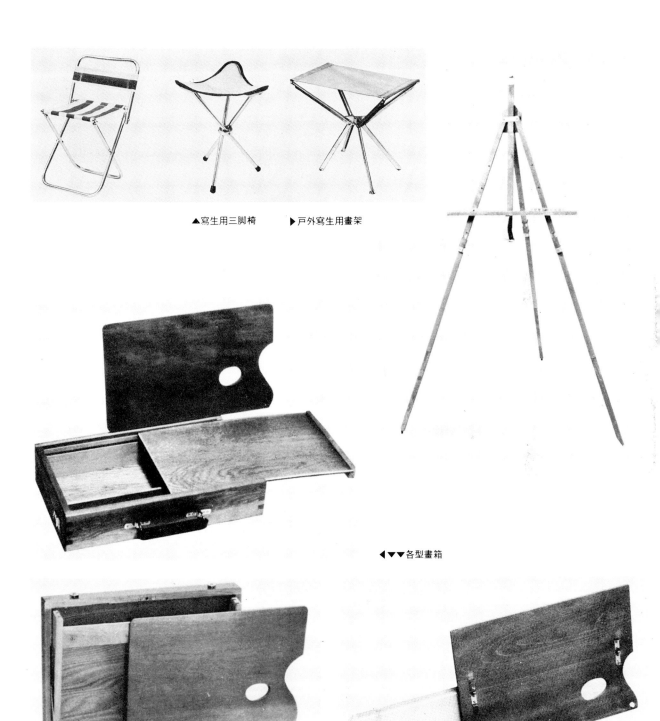

▲寫生用三脚椅　　▶戶外寫生用畫架

◀▼▼各型畫箱

第三章 畫布和畫板

　　當我們想更深入研究油畫，考究一點的人就會想到買外國的畫布，或者自己製作比較理想的畫布，現在先介紹畫布的使用歷史和製作方法。

　　最早的畫於布上的作品出現在七千年前古埃及第七王朝，而油畫是在四百年前才有的，起初是畫在木板上，後來才畫在布上。一般說來油畫的主流是畫在畫布上或畫板上，有時也畫在銅板上及大理石板上。甚至於也有利用準寶石，做為畫油畫的基底材。

　　畫板的使用是要比畫布來得早。早期的油畫都是畫在畫板上的，畫布則是現在畫家較常使用的材料。這些作為油畫的基底材在作畫之前都需加以塗膠，塗底之後才好使用。十九世紀之前的畫家都是自己製作畫布的，當我們學會製作畫布之後，便可以不斷加以改進，使它更適合畫製自己的畫，因此職業畫家都常自己動手來做畫布。

一、 油畫的基底材 ░░░░░░░░░░░░░░░░░░░░░░░░░░░░░░░░░░░

　　畫板或畫布的重要性有如蓋房子的地基，其完善與否關係到作品以及作畫的色調，以及作品完成後的保存。完成後的顏料層可說是油畫的皮肉，而作為基底材的畫布則是油畫的骨骼，基底材的重要性由此可見。

　　作為油畫基底材的材料有軟質的和硬質的兩種：軟質的基底材是以亞麻布、大麻、棉布等為主，用來做畫布，另外紙加工之後的厚紙板亦可使用。硬質的基底材有木板、三夾板、大理石、銅板、鋁板等，都可使用。

　　我們知道畫布的使用始於十三世紀的威尼斯派。畫家們在未使用畫布之前是畫在木板上，有時木板上還先用石膏作出浮雕的效果，由於木板岩容易變形並且無法畫出大幅作品，遂成為作畫的一大障礙，於是就有人別出心裁，利用麻布貼在木板，以彌補木板與木板的縫隙，使幾塊小木板併成一塊大畫板，這樣總算克服畫板不能畫製大幅作品的困難。但是木板的來源終歸有限，又由於後來的美術作品有了商業價值，搬運的問題產生了困難，畫布可以拆下來捲好搬運，到達目的地再繃上木框，十分方便，所以大木板畫作品便逐漸為畫布畫作品

所取代。這種習慣流傳至今，改變不大。

　　威尼斯是一個航運十分發達的城市，來往穿梭的船隻，絡繹不絕，畫家們看到船上揭起的船帆，都是以良質的纖維編織而成，這種編織緊湊而結實的帆布，引起畫家們試用作畫的動機，結果發現帆布較木板上加貼麻布的更理想，從此畫布又步入一個新里程。起初的畫布是用斜紋織成的，我們從文藝復興時期的作品可以找出用這種斜紋畫布的例子。提香便是使用這類畫布的畫家之一。

　　畫布經過長期不斷的研究、試驗、和改進，最後發現好的畫布是來自寒帶地區所產的亞麻布。亞麻布質地堅固耐用，伸縮率小，而大麻與棉質的帆布是爲次一等的布料。

　　在外國可以買到的畫布有粗、中、細三種，寬度也只有80公分、200公分和228公分三種，長度則都是10公分捲爲一捲的；不用時成捲的畫布要用紙包起來，以防灰塵及塗底材料變質。

(一)畫布——軟質基底材的處理

　　普通一張好畫布的構成，最底層當然是亞麻布，然後是塗上膠質或者乾酪素的絕緣體，然後是承受顏料的白色塗底。這個構成是最普遍的。

　　無論是麻布或帆布，在塗膠之前必需要細心地加以處理，使它成爲整齊平滑的平面，若有突出的布目，則要用鐵筆壓平，冒出的纖維，也務必磨掉，不然畫面會因不規則的突起而顯得很難看。通常製作畫布時，畫布表面的處理便要佔去大半的時間。

　　經過這樣處理過的畫布，釘到木架上，以毛刷洗一次，以便去除布上的糊質。畫布正、反兩面都要刷洗，陰乾後才上水膠。

　　塗上水膠的畫布，必然發生伸縮的現象，因此需要用一個周圍釘滿鐵釘的木框，繃緊畫布，然後塗膠，塗膠時假如畫布發生鬆弛現象，可將畫布拿起來重新調整。因爲釘尖是向上的，所以容易將布插下去，如果釘子是釘牢的，塗膠後畫布發生鬆弛，需調整時，再將釘子一根根的拔下來，重新釘上去將更費事。另外也有木框和螺絲做的支架，遇到畫布鬆弛只要調整螺絲即可，像這樣在木框上的畫布必定能夠保持平整的狀態，並且不會有因伸縮而產生的起伏變化。

　　塗膠的目的是爲了塗上顏料之後與畫布隔絕。一般的畫布如果保管得法，大約可經二百年之久而不朽壞。據說義大利的提香，在1518年所作的「聖母升天圖」恐怕是在畫布上所畫最早的大畫，至今尚保存得相當完美。

(二)畫板——硬質基底材的處理

　　用來製作畫板的木料最忌樹脂含量多的。一般說來木料的選用，應以顏色淡雅、沒有樹脂的爲宜。若是小塊的木板，可先行煑過以除去樹脂，然後放著，待到完全乾燥後才能使用。

畫板的木料宜用柳、樫、白楊、菩提樹、橡木，其中以菩提樹的木質最佳。不論那一國的畫家都有使用當地所產木料的傾向；義大利是以白楊為主，荷蘭則為橡木，而德國是菩提樹。當然，材質因地而異，胡桃木在法國南部是很普遍的，所以當達文西（1452～1519）到法國南部時，就以胡桃木代替白楊了。

　　中世紀的畫家公會（Guild），對於木材的質料煞費苦心，叮嚀畫家們要特別注意，千萬不要使用還沒完全乾燥或有蟲蛀的及多節眼的木料。要是用了質地不好的，還得要科以罰款。有時遇到特別訂製的作品，在上彩之前還要經過畫家公會審查，也由於這緣故，當時的作品保存得反而比後代的作品要好。

二、製作一張好畫布應注意的要項 ※※※※※※※※※※※※※※※

1. 塗白底時要用較稀的塗料，使之能夠留下畫布的布目，如此顏料的附著力較強，比較不易剝落，同時畫布背面當寫上塗底的日期及材料。畫布要放在通風處，放置一年後才好使用。

2. 新畫布若要捲起來，則白色底應向裡面捲，以防沾上灰塵，作品完成後最好不要捲起來，萬一要捲起來，則油畫面應該朝外捲，最好緊緊的捲在大口徑的塑膠筒，再用膠帶貼緊以免鬆開，如此才不會產生龜裂或剝落的現象。

3. 在塗好底色的畫布的表面上，用指甲輕探，如果白色底容易剝落或變粉狀，則表示底色的固著力不夠。若畫布後面發現有白色斑點，則表示上膠不夠或者是上膠時，膠水太熱無法成膜狀，也有一個可能是布目太疏。

4. 畫布內框木材要用完全乾燥的檜木，接合處要用「活栓」，由四根木料互相作四十五度嵌接的活動框最好，要釘畫布的那一邊要刨成圓弧形以免畫布繃緊後，因銳角關係影響將來和畫框接觸處的畫布容易破損。

5. 釘畫布時，應選用不銹鋼的釘子，這種釘子好釘又好拔，且不生銹。釘畫布時宜在雨天進行，因為雨天空氣中有濕氣，易使畫布伸張，釘好後的畫布才能繃緊。

6. 第一層上膠後要用砂紙輕磨一次，除去突出的膠粒，作畫前應該用松節油輕擦一次，以去除畫布上的灰塵，如此上顏料也比較容易。

7. 釘畫布時在畫布後面先襯一張牛皮紙，然後一起釘上木框上（或在畫布後面釘上一塊白布），如此便可以防止畫布後面塵埃堆積並且預防濕氣。

8. 白色底如果有不規則裂紋時，則是塗白底時白色塗料過多，膠質或油質成分太少，固著力較差的緣故。

9. 畫布以白色底為原則，塗畫布的白底宜在晴天，才能迅速乾燥。

10. 切勿為了節省畫布，在不經任何處理的舊畫布上就作新畫。

第四章 畫布的 打底與塗底色

一、 畫布的種類

依照畫布對油畫顏料的油質吸收性的不同程度而分為三種。

(一)非吸收性畫布(油性畫布)

日本製的畫布大都屬於這類。非吸收性畫布和半吸收性或吸收性畫布不一樣的地方是,它不會讓顏料像水彩畫在紙上般的滲透到布內。它的好處是顏料畫在畫布上還可以擦去後再重畫。

油性畫布的塗料是以鉛白和亞麻仁油作成的為佳。

(二)半吸收性畫布(乳液畫布)

半吸收性畫布的打底塗料主要是用乳液（水膠中加入乾性油,使之分散乳化而成）和白色顏料調和成的。塗料中乾性油的成份較多的類似油性畫布,乾性油較少的則類似非吸收性畫布。

(三)吸收性畫布

這種畫布的塗底材料是以水膠加上石膏,或白堊調製的。此畫布會吸收油份。

二、 畫布打底

通常畫布是要經過上膠過程後才能用來作畫的,這個過程即所謂的畫布打底。

(一)畫布上膠的目的

畫布上膠的目的,是在避免油質直接和畫布接觸,並且膠質可把布目的空隙填滿。萬一油質與布直接接觸時,油份會使畫布腐爛,同時布也會過份吸收油份而使顏料成為脫油的狀態,以致很難作畫。因此塗膠水時,要趁膠水還有微溫時（約攝氏三十五度）,塗到布上,如此,膠水才能成為「膜狀」。夏天較難塗好,在春秋二季塗畫布最

好。膠水太熱或氣溫太高，都不利於膠水成爲「膜狀」，滲入布縫裡，只會讓畫布變硬而已；冬天太冷時，也不宜上膠。

(二)塗膠和油畫修復的關係

油畫布的壽命大約有二百年，當畫布開始腐化時，便要將油畫層移到新畫布上。首先將油畫的畫面用紙裱好固定在木板上面，再翻轉過來，將畫布的背面朝上，用砂布或刀片除去舊畫布，使畫布和顏料層部份分離之後，將油畫畫面（顏料部份的背面）貼在新畫布上。這過程中假如舊畫布未曾上膠，就會像我們的衣服沾上顏料很難洗掉的情形一樣，會增加和畫布分離的困難。反之，有了一層膠便可以利用溫水把膠質溶解，顏料層因爲有這層膠的關係，就很容易從舊畫布剝離，而移殖到新畫布上，由此可見塗膠的重要性。

(三)膠的種類

膠的種類可分成膠質和乾酪素兩種；因爲水膠比乾酪素有彈性，若在布上塗乾酪素則有脆裂的危險，所以，水膠宜用於軟質基底材，即布類；乾酪素宜用於硬質基底材，如畫板上。

1. 塗水膠的方法

水膠以羊皮膠、兔皮膠、鹿膠最好。目前在市面上可以在工業原料行買到的是食用明膠。在日本，畫家們可以買到鹿膠，法國畫家們則用兔皮膠。調膠時，膠與水是十比一的重量比，如水一千公克則膠用一百公克。以上份量可供一點五一二平方公尺大的布塗第一次膠底，第二次打底則可塗三點一四平方公尺的面積。

作法：將膠洗乾淨浸於冷水中，經八小時後，水膠吸收水份就變軟了，再用燉的方法（即是將浸好的膠放在瓷碗，瓷碗下再墊一小皿子，於溫水上加熱），溫度約攝氏60度，太熱時會稍失去黏性，大約經過半小時後膠便完全溶解。這種用燉的方法能夠避免因直接加熱而把膠燒焦的缺點。加熱時要用筷子攪拌，至水膠完全溶解爲止，再用布過濾雜質，即能塗膠了。塗膠時，也要一面加熱保持微溫，以木製畫刀一面塗布。廠商常加上甘油使畫布具有柔軟性。加甘油須於膠水在大約攝氏二十度的溫度時。水膠十公克約加二公克的甘油，即百分之二十。但甘油會吸收空氣中的濕氣，所以也有人不主張加甘油。爲了防止膠發霉，尚需加防腐劑；不過，也有人先以礬水刷一次，再塗膠，因明礬亦可防止膠水的發霉。

2. 塗乾酪素的方法

乾酪素是以一百公克的水，加上十公克的乾酪素調製而成，步驟爲：

(1)將粉末的乾酪素十公克浸在三十五公克的水中一小時。

(2)另以二十公克的水加上二公克的氨水。

(3)將(1)加入(2)中拌勻,使成爲白色粥狀物。

(4)將(3)混合攪拌加入十五公克水後放置半小時。

(5)再加入三十公克之水,便成爲蜂蜜狀的液體。

調製時,不要使用金屬製的器具,宜用玻璃或瓷器。

乾酪素加防腐劑的三種配方:

(1)一百公克的乾酪素糊加一公克的石炭酸。

(2)一百公克的乾酪素糊加二公克的 Nitrobenzene。

(3)一百公克的乾酪素糊加一公克的石炭酸及一公克的 Nitrobenzene。
若手上沾到石炭酸時,應立卽拭去,否則乾燥後須用熱水才能洗掉。

古代的配方是將乾酪素浸在水裏,使之柔軟後再將石灰溶液加入乾酪素裡加以攪拌,使之成爲糊狀。這工作需要經驗豐富者才能做得好。當攪拌到乾酪素的結晶完全溶解後,用布過濾雜質就可以使用。乾酪素的凝固力相當強。

水膠是動物性的材料,因此遇到濕氣時比較容易發霉,所以在塗水膠之前,應先在畫布上塗上 5 % 昇汞和95% 酒精的混合液,以便防止黴菌的寄生。因有膠層的關係,完成後的作品,仍忌潮濕。

打底時先用前述的比例塗膠兩次,第一次塗完之後放乾,用砂紙磨過一次,再塗上第二次卽可。

三、 畫布塗底色

塗膠之後,畫布上應塗上一層白色的塗料,這就是所謂的塗白底,也就是我們買畫布時所見的白色底。塗白底的塗料有下列幾種:

(1) 立德粉(硫化鋅與硫酸鋇)。

(2)白堊,卽非純粹的炭酸鈣;法國畫家用「西班牙白」、「巴黎白」兩種。

(3)鈦白、鉛白、亞鉛華三種以等分量混合亦可作爲白色塗料。

(4)石膏:只有無晶性石膏(卽雪花石膏)才能使用。雪花石膏只適於和水膠混合,在水膠尙未溶解時加入水中一起燉,石膏和膠才能均匀混合。這是準備做石膏打底之用者。

(5)鉛白:用於油性溶劑的塗料中。例如和亞麻仁油混合調製成非吸收性畫布(油性)的塗底材料。

(6)亞鉛華:是和水膠混合的白色塗料。是吸收性畫布的塗底材料。

以上的配方都可以用來塗白底,但用水膠塗白底的時候要注意一個原則,就是白色顏料要在膠尙未溶解之前加進去,否則會有一粒粒的白粉粒;至於塗白底的時間,當在水膠完全乾燥時。畫家之中,例如高更(Gauguin)、竇加,都曾經用過只在亞麻布或麻布上塗層水膠就開始作畫的例子。因此,在畫布上塗上水膠,卽構成能夠用來作畫的條件了。

(一)油性畫布的塗底方法

好的油性塗底材料含有適量的油份，使畫布能隨著氣溫的變化而伸縮。油份乾燥的時間約需二至六週之久。油性塗底的畫布，因其本身具有油質，並且可防止畫布吸收過多顏料上之油份，放置一年後更好用。因此種畫布表面平滑，固著力較差，有人主張作畫之前以松節油擦拭畫布，以去除浮在畫布表面的灰塵與油質，再塗一層加筆用的凡尼斯，使更利於和顏料層結合。

通常油性塗底的配方，為亞麻仁油十五公克（約一瓶）、松節油十五公克（約一瓶）和鉛白粉末二十公克（約四磅）。

將上述物質混合攪拌均勻之後，薄薄的塗上兩次便可，待其乾燥後再用油畫顏料的鉛白和亞麻仁油及松節油的混合物，很薄的塗一次，以鉛白塗底的通常叫做 Cernse，或稱為「油性的打底」（Priming）。

用鉛白來打底是先將鉛白粉末放在大理石板上，然後加上松節油，讓鉛白充分吸收松節油，然後再加上亞麻仁油，用畫刀調勻後即可塗底。

為什麼要讓鉛白充份吸收松節油之後再加亞麻仁油？因為鉛白是有毒的，若不先加上松節油就用畫刀調製時，鉛白會飛揚起來，吸入鉛白會發生鉛中毒。即使這樣也要相當注意安全才好。

通常廠商有Foundation white出售整瓶的打底用的顏料，使用時要以松節油調稀才好。以油質塗料打白底的畫布較柔軟，具有彈性，較耐衝擊，受濕度變化影響也較小，可是表面較平滑，缺乏滲透性，固著力較差，但不影響以後加上去的顏料的色調是其優點。

(二)吸收性畫布的塗底方法

義大利畫家用石膏、北歐畫家用白堊；義大利畫家把石膏浸在水裡一個月以上，使它失去石膏的凝固力，即成所謂的無晶性石膏（Gesso Sottile），這是初期油畫家常用的打底材料，以膠質塗白底的好處是油畫顏料不易變黃，且將來作畫時，顏料能滲入白底裡面，有良好的固著力，但時間一久，間或會發生微細龜裂現象。因古畫中常有此現象，這層石膏底通常稱為 Gesso。

塗白底的方法是用刷子塗在塗好水膠的畫板上，這層不要塗得過厚，避免將布目過份填平。等水膠乾了之後，再用砂紙磨一次。吸收性塗底在作畫過程中會吸收過剩的油畫顏料中的油份，此法使剛開始作畫者較不習慣，為了避免這種困擾，像魯本斯在此種畫板之上塗上一層膠，或塗一層類似含有油質的淡灰色底，讓它吸收，較易作畫。因所塗的底，會稍變硬質，因此，宜應用在木頭或硬板之類的基底材上，這種塗底亦稱為 Absorband Ground。

在台灣目前可行的塗底方法是利用水膠和亞鉛華所做的水性塗底，和用鉛白的油質的塗底，尤其要注意將鉛白和亞鉛華分開使用，不要使用錯誤。以上兩種材料在工業原料行都可以買到。

若用三夾板當作畫板時，不但正面要打底，反面及三夾板的四周都要打底，如此可充分防止濕氣，防止三夾板因吸收濕氣而分裂成三塊。

㈢半吸收性畫布的塗底方法

具有介於吸收性與非吸收性畫布之間的特質。

乳液之塗料，以鋅五、炭酸鈣五、膠水五、亞麻仁油四、催乾劑一之比例調和製成。這種配方是日本畫家坂本一道在荷蘭留學時所學。

首先將鋅白和炭酸鈣的份量混和，接著加入膠水，可以一次全部加入，亦可以先加小部份攪拌均勻後再倒入剩餘膠水調好，接著一滴滴的滴入亞麻仁油，用打蛋器猛力攪拌，油質越多越稠粘。最後加入催乾劑，使之粘度增加。如用畫刀為塗布工具時，這種狀態可直接使用，如用刷子刷塗時，需以五倍（量）的溫水稀釋，直到塗料能成一直線的流下來為止，如此狀態才能用刷子塗。如果此時仍有油質分離浮上來時，當再次的仔細攪拌勻才可。以沒有充分攪拌均勻的塗料做的畫布，當油畫顏料塗在畫布上時，由於油份的吸收不平均，非常難以作畫。

塗布時要以毛刷沾上塗料快速的塗過一遍。刷子最好用塗油漆專用的豬毛刷，先端寬約數公分，厚1.5公分。刷毛太長的話可修剪至適當長度；或在適當的位置用夾子固定住。塗布時若有不均勻的地方，暫時不要去管它。因塗料乾得快，如重複在同一處塗布時，那部份將會變得較厚。畫布四周的部份也要塗。畫布剛塗塗料之後暫時會鬆弛，過一陣子自然就會重新繃緊。

繃緊的畫布恢復原狀之後，需再塗第二次的塗底，這次塗的方向與第一次時成直角，第一次塗布不均勻的地方在第二次塗布時大都可蓋過去。

塗畫後將畫布平放，等塗料表面乾燥，再把畫布豎立起來，如此過了大約三個星期之後才可使用。

如果想計算塗料的份量，並沒有確實的辦法，只能大略的估計，其方法如下：

(1)塗膠時五○○cc的膠水（膠一、水十），60號人物型畫布可塗兩次。

(2)調乳液塗料時以膠水、鋅白、碳酸鈣各五匙（30cc的湯匙）、亞麻仁油四匙、催乾劑一匙、溫水五匙的比例調好，可塗一張半80號畫布一次。以此為基準，再多調些，不然中途不夠，再補充的話畫布的性質就差了。

(3)顏料粉亦可以不用鋅白而以立德粉代替。如果要純白，則可加入一

部份鈦白。

　　說到「乳液」，或許會有人懷疑爲何油在水中不會上下分離。照理說，油在水中即使經歷激烈搖晃，短時間內會呈現白濁狀，但靜置一段時間後又會上下分離。可是加入肥皂或水膠，會使得水中的油質分散爲極小的粒子，便可成浮液狀了。

　　乳液可分爲兩種。一種是如牛乳或美乃滋，油分散在水中；另一種爲水分散在油中（如牛油）。前者可稱爲水中油滴型。後者爲油中水滴型，前者可以用水稀釋。

　　前述的乳液是以水膠爲乳化劑，其他尚可以阿拉伯膠、乾酪素、明膠、蛋白及牛膽汁等作爲乳化劑。

　　原則上乳液塗底是以油與水膠加上白色顏料而成，在畫布、木板均可塗佈，優點是乾得快，塗妥後只需一週即可使用，只是較不耐久。但乳液質地柔軟如海綿，配合各人的不同畫法，反而受到一部分畫家的喜好。又有些畫家不喜歡白底，乳液塗底適合著色，正可符合這類需求。

㈣壓克力顏料塗底

　　壓克力顏料可以當作油畫塗底使用，任何美術社均有出售，不用塗膠就可直接塗底。壓克力塗底是1950年代新開發的產品，到目前爲止還沒有龜裂、褪色等缺點的徵兆，以目前情況看來是不錯的塗底材料。

四、如何釘畫布

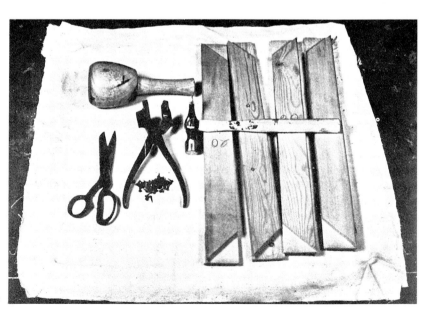

▶釘畫布的預備工具：畫布、木框、
　鐵鎚、木鎚、剪刀、畫布鉗子、釘子

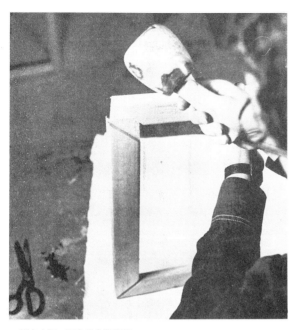

▲拼合內框，四角用木鎚敲緊

▲比較內框的兩對角線長度是否一致

▲再以直角尺量內框四邊的角，
　看看是否都正直

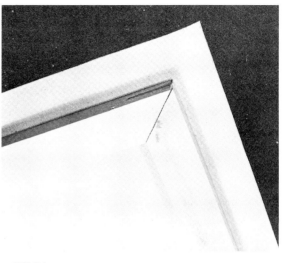

▲裁剪畫布

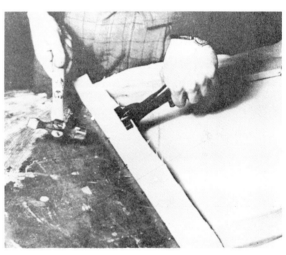

▲把畫布釘上內框，並繃好

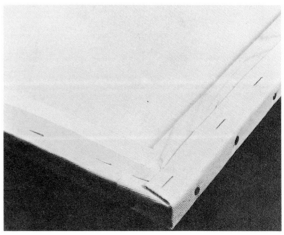

▲摺角後，再以釘槍釘緊摺入的畫布；
　釘畫布的工作，至此即可告完成

釘畫布的方法，茲依其步驟分條列述之：

(1)必備工具：尺、刀子、畫布鉗子、釘子、木製鎚子等五種。

(2)內框的四個角要完全吻合，敲敲看有沒有鬆了。

(3)量量看畫框是否是正長方形，用對角線量一下，比較兩條對角線長度有沒有一致，再以直角尺量四邊的直角。

(4)用尺量好，以剪刀依畫布的大小裁好，要留下3.5cm的褶份以便釘畫布。

(5)將畫框擺在畫布上，摺起一邊用釘子釘在畫框上，先在中央釘一隻釘子，然後釘對面一邊的釘子（如此才能將畫布的纖維拉正，釘畫布之前要畫出中心線，便是這個意思）。然後再依次由中央往左右釘過去，直到角落為止。

(6)將畫布用鉗子夾住拉緊，用釘子釘牢，其他邊也用同樣的方法繃好；把角落的布摺疊好。

(7)摺好的部分用二支釘子釘好，其他三個角的處理方式相同。

(8)目前已用釘槍代替釘子，但大畫布仍然需要用釘子來釘，否則將支持不了畫布的拉力。

五、油畫畫布的型式

　　通常油畫畫布是由○號編到五百號，照著號數裁剪，才好配畫框，同號畫布中又分人物、風景、海景三種。

　　目前台灣通用的畫布規格是參照法國格式改成日本格式的規格。

　　日本式是將法國式的公分法折算成尺寸法後再去掉尾數，而現在又換算成公分，又再次去掉尾數的結果，因此日本畫布跟法國尺寸比較上有一個特殊的誤差。

　　法國畫布的比例，海景型用黃金比例，長邊與短邊比例為一比一•六一八；風景型是用「調和的凱旋門」的比例；至於人物型，如15號（65×54公分），即用海景型25號的短邊54公分與40號海景型的短邊65公分所組成的，但也有些情況是例外的。

　　至於英國式的乃以英吋來計算，德國和義大利的也各有不同的規格。茲將各國畫框（內框）尺寸表列於後，以利參考：

義大利式（單位：公分）

20 × 30	25 × 30	35 × 45	50 × 70
24 × 30	30 × 35	35 × 50	50 × 100
24 × 35	30 × 40	40 × 50	60 × 80
24 × 40	30 × 45	40 × 60	70 × 100
24 × 45	30 × 50	45 × 60	80 × 100
25 × 35	35 × 40	50 × 60	

德國式（單位：公分）

18 × 14	32 × 24	46 × 38	65 × 54
21 × 16	35 × 27	54 × 46	73 × 60
24 × 18	41 × 32	61 × 50	80 × 110
27 × 21			

英國式（單位：英吋）

7 × 5	15 × 11	21 × 14	30 × 18
8 × 6	15 × 12	21 × 17	30 × 20
9 × 6	16 × 8	22 × 10	30 × 22
9 × 7	16 × 10	22 × 12	30 × 24
10 × 6	16 × 11	22 × 14	30 × 25
10 × 7	16 × 12	22 × 15	32 × 18
10 × 8	16 × 13	22 × 16	36 × 13
11 × 8	16 × 14	22 × 17	36 × 20
11 × 9	17 × 13	22 × 18	36 × 24
12 × 6	17 × 14	24 × 10	36 × 28
12 × 8	18 × 8	24 × 12	40 × 24
12 × 9	18 × 10	24 × 14	40 × 28
12 × 10	18 × 12	24 × 16	40 × 30
13 × 8	18 × 14	24 × 18	42 × 24
13 × 9	18 × 15	24 × 20	42 × 28
13 × 10	18 × 16	26 × 16	44 × 34
13 × 11	19 × 9	26 × 18	48 × 36
14 × 6	19 × 13	26 × 20	50 × 30
14 × 7	19 × 15	26 × 22	50 × 40
14 × 8	20 × 10	27 × 20	54 × 36
14 × 9	20 × 12	27 × 22	56 × 44
14 × 10	20 × 14	28 × 12	60 × 40
14 × 12	20 × 15	28 × 14	72 × 48
15 × 10	20 × 16	30 × 13	

美國式（單位：英吋）

4 × 6	14 × 18	24 × 24	24 × 36
5 × 7	16 × 20	22 × 28	30 × 40
6 × 8	12 × 24	20 × 30	24 × 48
8 × 10	18 × 24	18 × 36	36 × 36
9 × 12	20 × 24	24 × 30	36 × 48
11 × 14	15 × 30	30 × 30	30 × 36
12 × 16			

臺灣通用油畫框尺寸表

號數	人 物 型 （F）		風 景 型 （P）		海 景 型 （M）	
	台 寸	公 分	台 寸	公 分	台 寸	公 分
No.	5.9× 4.6	17.5× 14.0				
1	7.5× 5.2	22.5× 15.5				
2	8.5× 5.9	25.5× 17.5				
3	9.0× 7.3	27.0× 22.0	9.0× 6.3	27.0× 19.0	9.0× 5.3	27.0× 16.0
4	11.0× 8.0	33.0× 24.0	11.0× 7.0	33.0× 21.0	11.0× 6.3	33.0× 19.0
5	11.6× 8.9	35.0× 27.0	11.6× 7.9	35.0× 24.0	11.6× 7.3	35.0× 22.0
6	13.5×10.5	41.0× 31.5	13.5× 9.0	41.0× 27.0	13.5× 8.0	41.0× 24.0
8	15.0×12.5	45.5× 38.0	15.0×11.0	45.5× 33.0	15.0× 9.0	45.5× 27.0
10	17.5×15.0	53.0× 45.5	17.5×13.5	53.0× 41.0	17.5×11.0	53.0× 33.0
12	20.0×16.5	60.5× 50.0	20.0×15.0	60.5× 45.5	20.0×13.5	60.5× 41.0
15	21.5×17.5	65.0× 53.0	21.5×16.5	65.0× 50.0	21.5×15.0	65.0× 45.5
20	24.0×20.0	72.5× 60.5	24.0×17.5	72.5× 53.0	24.0×16.5	72.5× 50.0
25	26.5×21.5	80.0× 65.0	26.5×20.0	80.0× 60.5	26.5×17.5	80.0× 53.0
30	30.0×24.0	91.0× 72.5	30.0×21.5	91.0× 65.0	30.0×20.0	91.0× 60.5
40	33.0×26.5	100.0× 80.0	33.0×24.0	100.0× 72.5	33.0×21.5	100.0× 65.0
50	38.5×30.0	116.5× 91.0	38.5×26.5	116.5× 80.0	38.5×24.0	116.5× 72.5
60	43.0 ×32.0	130.0× 97.0	43.0×29.5	130.0× 89.5	43.0×26.5	130.0× 80.0
80	48.0×37.0	145.5×112.0	48.0×32.0	145.5× 97.0	48.0×29.5	145.5× 89.5
100	53.5×43.0	162.0×120.0	53.5×37.0	162.0×112.0	53.5×32.0	162.0× 97.0
120	64.0×41.0	194.0×130.0	64.0×37.0	194.0×112.0	64.0×32.0	194.0× 97.0
150	75.0×60.0	227.0×182.0	75.0×53.5	227.0×162.0	75.0×48.0	227.0×145.5
200	85.5×64.0	259.0×194.0	85.5×60.0	259.0×182.0	85.5×53.5	259.0×162.0
300	96.0×72.0	291.0×218.0	96.0×65.0	291.0×179.0	96.0×60.0	291.0×182.0
500	110.0×82.0	388.0×248.5	110.0×72.0	333.0×218.0	110.0×65.0	333.0×197.0
S 20	23.5×12.5	71.0× 38.0				

第五章 油畫顏料

　　畫家最關心的事莫過於他所用的油畫顏料，雖然現代有一部分畫家仍然自己製造顏料，但大部分的畫家仍然依賴廠商提供顏料。

　　目前大部分的廠商至少都會做兩種不同的油畫顏料，一種是標明「專家用」，可信度高且耐久性好；另一種是「學生用」或只貼上商標名稱的，是價錢較便宜但通常顏料的品質不佳，可信度低，容易褪色的顏料。

　　油畫顏料所使用的顏料粉，與水彩顏料、膠顏料、蛋彩顏料、壓克力顏料等所使用的顏料粉是相同的。理想的顏料粉應該能不受酸、鹼、溫度、光線、濕度的影響，而能保持色彩的穩定性。例如Cobalt blue、Viridian，大體上來說尚符合此標準。其他顏料則有待畫家自己善用，才能避免褪色。

　　大體說來，古代畫家所用的顏料中比現代畫家所用的顏料優秀的，僅有天然的 ultramarin 及鉛白而已。前者是由於使用天然的琉璃粉，後者則是由於古代的製法較現代製法優異的緣故。至於綠、黃、紅的顏料，現代的均比古代的更為安定。至於古代已經使用的堅牢性顏料，如土性顏料，現在仍舊使用。

　　其他像 Cobalt blue、Viridian、Cadmium、Yellow、Cerulean blue 等優良顏料，乃是拜近代化學之賜，遠非古代畫家所用的顏料所能望其項背的。

　　古代畫家使用質料較差的顏料，却能將作品完好的保存至今，除了要歸功於他們對材料的使用有良好的技術之外，畫家們自製顏料時具備著豐富的知識也是重要原因之一。所以我們千萬不要因為現代有較豐富而優良的顏料而任意濫用，反而要更審慎的認識顏料的性質，挑選靱性而方便的材料，這種特質可以自由地表現，但同時也是「可以塗改的」。這種「方便」的觀念往往會招致顏料混濁的結果，所以要熟知顏料的各種性質，應避免混色，同時不夠堅牢的顏料，不要放在調色盤上才好。

　　現代的畫家所用的油畫顏料，往往是從顏料粉調製，再裝入錫管而成的。裝入錫管是為了防止顏料的乾化，廠商常為了防止乾化，避免失去商品價值，都使用沒煮過的亞麻仁油，而為了大量生產，顏料均以調製機製成。但是初期的油畫家，都是自己製作顏料，他們以顏

料粉加上煮過的油和大量的樹脂，調合後再用手工研磨，然後裝進豬的膀胱裏保存，是爲人工製作的原始方法；這種用熟油的顏料乾燥度高並且十分堅牢。

所謂「顏料粉」是指不溶於水的細微的粉末，染料則大致是可溶於水的。以顏料粉末調和油、樹脂或水等溶劑之後，塗於物體上，可形成色層，而將該物原有的色彩遮蓋一部分或全部的才是顏料，至於染料則沒有遮蓋力。

目前由廠商提供的油畫顏料，原則上在顏料錫管上都貼有色名和有關顏料性質的縮寫符號的標籤，例如日本的 Holbein 牌油畫顏料的錫管上所貼的色名標籤紙條上所附的縮寫符號的意義介紹於後：

X：與任何色都可以自由混色的顏色。

AX：不能與土系的顏料（yellow ocher , Gold ocher , Terre Verte Mars Violet 以及茶褐色）混合的顏料。

N：因以硫化物爲主要成分，故禁止與 Silver White 混合的顏料。

S：因以鉛化物爲主要成分，故禁止與硫化物爲主要成分的顏料混合。

表示「堅牢性」的記號：

＊＊＊＊　絕對堅牢的顏色

＊＊＊　　堅牢的顏色

＊＊　　　尙堅牢的顏色

＊　　　　易變化的顏色

由於現代化學的進步，已可造出很多相當好的顏料，在色名右上角註有絕對堅牢 ＊＊＊＊ 記號的顏色大約有三十色，這些同時也是 **X** 記號的「可以自由混色」的顏色。然而「可以自由混色」，與將多種顏色亂混合，完全是兩回事，必須明確區別，原則上最好是不混色。

其中特別需要注意的顏色有下列兩種：其一是 Silver White，它比 Zinc White 稍會變黑。但 Silver White 則相當堅牢且具有材質美，使用時必需避免與有N記號的 Cadmium 系顏料混合，同時應使用乾淨的筆，不可使用鐵製的調色刀與畫刀。另一顏色是 Cobalt Violet light，是由混色調配所得不到的非常美的紫色，應盡量單獨使用，更要避免與土系的顏料混合。若畫家熟知這些記號所代表的意義，就可避免錯誤的混色了。

至於油畫中有標明底色者（Foundation）一共有四色，均爲塗白底時所用的顏料，爲打底而預先在畫布上著色，但必需等乾後再作畫。

以下爲讓讀者更容易認識各種油畫顏料的特性，特作分類介紹之：

一、 依照色相介紹各種油畫顏料的性質 ∴∴∴∴∴∴∴∴∴∴∴∴∴∴∴∴∴

㈠白色顏料

1.鉛白（Silver White）

優點：

(1)因含有鉛的成份，所以乾燥性很強。

(2)與油結合後可得強韌的表膜，不易龜裂。

(3)固著力比亞鉛華大，宜用於打底。

(4)被覆力比亞鉛華大，適於塗得較厚。

(5)不失光澤，也不吸收塗在鉛白上其他顏料的光澤。

(6)鉛白能抵抗X光照射；因此，凡曾用鉛白的古畫，往往能從X光照射下檢視得出該畫作畫的整個過程。

缺點：

(1)與 Cadmium 類的顏色相混合，或與 Cobalt Violet 混合都會引起變色，因為以上顏色均屬硫化物，遇到鉛則變成硫化鉛。

(2)與 Madder 類的紅顏料相混合時會吸收紅色。

(3)遇到亞硫酸，硫化氫會變成硫化鉛，所以不能在硫磺溫泉或暖爐旁邊懸掛使用鉛白的畫。

(4)對人體有毒，經由嘴巴、傷口侵入體內後，會引起鉛中毒；尤其是鉛白粉末，更要避免吸入體內；沾上鉛白的地方須用肥皂洗乾淨。

2.鋅白（Zinc White）

優點：

(1)與含有硫化物的顏料混合時，不會變色。

(2)因其具有不溶性，故對人體無害。

(3)不受空氣污染的影響而變色。

缺點：

(1)固著力比鉛白小，易生龜裂，不宜塗底。

(2)因亞麻仁油所引起的變黃現象要比鉛白來得顯著。

(3)在白色顏料中其隱蔽力最小。

3.鈦白（Titanium White）

優點：

(1)顏料粉末最細，不透明性優於上述兩種白色。

(2)對人體完全無害。

(3)與任何顏料均可混合，不會使其他顏色變質。

(4)隱蔽力在白色顏料中最大。

(5)固著力大，不易龜裂。

(6)耐空氣中的污染，而不變色。

缺點：

塗膜為軟質，易白堊化。

㈡黃色顏料

1. **鉻黃（Chrome Yellow）**：以鉻酸鉛為主要成份，在製造過程因沈澱的情形不同而產生由淡黃至赤黃數種不同的色相。鉻黃與硫化氫接觸後會變黑，若與含有硫化物的朱色相混，則會變暗色，也會因年代日久漸呈褐色。

2. **檸檬黃（Lemon Yellow）**：檸檬黃具有毒性，但堅牢性及耐久性均佳。受光線的影響會略帶綠色。

3. **土黃色（Yellow ocher）**：由含水氧化鐵和圭土製成的；不透明、隱蔽力大，且價錢便宜，是一種很好的顏料。自古以來，畫家都喜用這種顏料。

4. **冠以 Mars 的顏料** 如 Mars Yellow、Mars Orange，是將天然的或經焙燒過的泥土加以化學處理而得到純度高的顏料。處理方式大部分是將氧化鐵讓中性的 Almina 吸收，使可得到比天然泥土更鮮麗又容易上色的顏料，這些 Mars 系顏色都是最堅牢的顏色。

5. **Cadmium yellow**：為硫化性顏料，和含有銅份的顏料混合會引起「黑變色」，明色的含有硫磺成分和鉛白相混合，亦會使白色變黑。

6. **Aureolin**：1861 年開始製造的顏料，是黃色系統中唯一的透明色，經過完全洗滌後，則呈純黃，不易受空氣和光線的影響，是一種相當安定的顏色。不過，與有機顏料混合則會變黑，此其缺點。

7. **Naples yellow**：乾燥性良好，但因含有鉛質，最好單獨使用。

㈢朱色顏料

Vermilion 在中世紀已開始使用，當時是以天然朱砂製成顏料，現代則利用水銀和硫磺融合而製造的，朱色顏料乾了之後要在上面塗一層凡尼斯以避免變暗，朱色與油類混合時乾燥遲緩，屬於硫化物，所以在理論上，不能和含有鉛質或鉻質的顏料混合。但像魯本斯作品上的膚色卻以鉛白和朱色調出的，至今猶未發現有任何的變化。

㈣紅色顏料

Cadmium Red 為紅色系顏料中最堅牢的一種。

㈤褐色顏料

1. **Indian red**, **Tenetian red**, **Light red**, **Tera rosa** 等，主要成份為氧化鐵，均為堅牢性顏料。日光、熱、水份、空氣、酸鹼性對此類顏料之影響均甚小，可以和別的顏料相混合。

2. **Burnt Sienna** 為極優良的透明的褐色顏料。古時候常與黑色混合用

於陰影的顏色，通常暗色用得薄一點，白色部份用得厚一點，這樣才更能顯出透明色的特性。

3. Raw Sienna 是堅牢的顏料，唯 Raw Sienna 善吸收。Raw Sienna 含有氧化鐵為其缺點。

(六)綠色顏料

1. Viridian 是 1838 年開始製造，具有透明性的深綠色，與任何顏料均可混合，易乾燥，能厚塗亦可薄抹，若加以少量鉛白使用則更佳，也是近代化學所產生的優良顏料之一。

2. Emerald green 有毒性，日光、空氣對此顏色影響不大，會被酸、鹼分解，遇到硫化物的顏料或空氣都會變黑，若單獨使用其色相十分美麗，但乾後要加一層凡尼斯以防空氣之污染，又忌用礦物性油及揮發性油，即使單獨使用，也要用乾淨的畫筆。

(七)青色顏料

1. Cobalt blue 1804 年發現的藍色，為近代化學顏料中的白眉。在藍色顏料中為堅固而耐久的顏料，對日光、空氣、熱、酸的影響有強韌的耐力。普通有濃、淡兩種；濃色堅牢。此色可單獨使用，或混色使用，又可以用透明的方法使用，是為極優秀的顏料。

2. Ultramarine：古時多用琉璃的粉末，價格非常貴，現已用合成的製法，此類顏料對硫化氫的耐力相當強。忌與鉛白混合。

3. Prussian blue：粒子細、乾燥性好、著色力強、忌鐵分，所以應避免使用鐵製的畫刀。

(八)紫色顏料

Cabalt Violet 有濃淡二種均為焙燒而得，均為堅牢色。忌鐵分、鉛分及土性顏料相混合，所以應避免使用鐵質畫刀，乾燥後宜上一層凡尼斯，以隔絕空氣和濕氣，此顏料對人體有害。

(九)黑色顏料

Ivory Black 在古代是以象牙粉末焙燒而得，現代則以脫脂後的骨骼製成的。黑色顏料共同的缺點是不易乾，厚塗則會龜裂，乾後易褪除油質光澤。此種顏料粒子大，易吸收濕氣而發霉。

二、各種顏料的分類 ░░░░░░░░░░░░░░░░░░░░░░░░░░░░░░░

(一)以氧化鉛為主的顏料（鉛系）

Silver white , Chrome yellow (Orange , Deep , light)·Chrome green , Coral red , Naples yellow。

㈡硫化汞（硫系）

Vermilion（Chinese，French）。

㈢以銅爲主要成份的顏料（銅系）

Emerald green。

㈣可能含有游離硫化物的顏料

Vermilion，Ultramarine（light，deep），Cadmium yellow，Cadmium orange，Cadmium green，Naples yellow，Jaune brillant。

㈤以氧化鐵爲主要成份的顏料

Yellow ocher，Gold ocher（light），Indian red，Light red，Mars yellow，Mars red，Mars brown，Mars violet，Terra rose，Raw sienna，Raw umber，Burnt sienna，Burnt umber（土性顏料）。

㈥以Alizarin系的lake爲主要成份的顏料

Crimson lake，Pink madder，Rose madder（Deep），Deep madder。

第六章 油畫顏料的
混色禁忌

在理論上，由於有相當多的油畫顏料是化學的產品，因此需要避免不應該的混色。

1. 硫化物系的各色，忌與鉛系、銅系的顏色相混合，因混合後會產生硫化鉛或硫化銅，而使顏色變黑。

2. 普魯士藍（Prusian blue）與 Chrome yellow , Cadmium 系及 Vermilion 等顏料混合就會失去堅固性。

3. 銅系顏料有毒，同時不宜和別的顏色混合。

4. Madder lake 類與土性顏料相混合會失去不變性。

5. Cadmium yellow 系列的顏料與普魯士藍混合會污濁，與 Emerald green 或 Silver white 混合則會變色。

6. Chrome 系列的顏料易受二氧化硫的影響而變成硫化物產生變色現象。

過去，有一種被認為相當好的顏料使用法，即對初學的人，施以顏料的混色訓練，起初只以最基本的幾個顏色放在調色板上，即 Silver white、yellow ocher、Burnt sienna、Viridian、Ivory Black，以上是1922年布賽兒教學生作畫時所指定的顏色。我曾以這五色之外再加上 Cobalt blue 也畫過很多作品。當我們熟知這幾個顏色的特性之後，再逐漸增加別的顏色，每在調色盤上增加一種新的顏色，就記住其特性，如此用慣了之後，再增加一色，就不會覺得太困難了；並且對於各種顏色也能逐漸應用自如。此外，希望學畫的人能熟記顏色的英文名稱，這樣較易了解顏料特性及其相互關係，可收事半功倍的效果。

例如在上一章所提的乃是屬於以往在參考書上所念過的，屬於較保守的站在化學理論上的說法。但近幾年來，我在一本美術手帖上念到一篇有關油畫顏料的研究報告，又有一種說法，茲介紹於後：

由於顏料是化學製品，因其製法與原料不同，所以在使用上有許多限制。各家廠商都會在目錄或錫管的標籤上，註明顏色的耐光性，以及與其他顏色混合的可能性的記號。西洋的技法書中大都騰出許多篇幅敍述混色所可能產生的各種危險。如果完全遵照書中的記載去做，那麼畫圖將會變成一種非常吃力的工作，甚至會令人喪失作畫的意願。在日本有許多堪稱大師的畫家們，根本不理會那些條文，自由自

在地作畫。至於任何一本技法書都寫明鉛白與 Vermilion 混色會變黑。事實上，自從四世紀以來，畫膚色時都是用這種混色為基本，但却很少見到變黑的實例。像這樣在理論上應該會起變化的兩種顏料粉，在雙方經過製成顏料之後都成為安定的化合物，並且加上了油質以及媒劑之後，顏料粉之間有一層油質隔絕狀就沒有問題了。但是還是有由於無視於基本守則，使得名作造成無可挽囘的缺陷之作品。因此，在實際作畫當中最低限度應注意的有：

1. 因銘系統的顏料可溶於水，長時間暴露在空氣中受濕氣的影響必會變色，儘可能不要用。

2. Cobalt Violet 和土性顏料（大部份是褐色）混合，會使 Cobalt Violet 偏褐。

3. Emerald green 與其他顏色混合將會失去鮮艷度。在亞硫酸氣多的地方甚至會完全變黑。

4. Prussian blue，Indigo，mineral blue，chrome green，與其他顏色混和，時間久了也會變暗。

5. 因混色而容易受空氣污染及煙油的影響，所以完成之後要上一層凡尼斯。

第七章 畫用油與凡尼斯

　　油畫，顧名思義，繪畫媒劑自然是用「油」了。由於油的處理過程不同，使用方法不一樣，會得到有光澤或沒有光澤的畫面，和平滑或粗糙的各種畫肌（Matiere）效果。可見畫用油劑的使用法在油畫的繪製過程中是佔著甚爲重要的地位，但是一般畫者却往往只注意畫布及顏料，對於畫用油就比較不那麼講究了。爲此，本章特別提出來作介紹。

一、畫用油

　　畫用油，先決的條件就是它必需要能夠完全乾固。依其乾固的過程和特性，一般多分作乾性油和揮發性油兩大類。茲詳細說明如下：

(一)乾性油

　　有亞麻仁油（Linseed oil）、罌栗油（Poppy oil）。

　　乾性油的乾燥原理：乾性油的變乾，事實上不是「乾化」。以通常的意義來說，乾性油是不能揮發的，它是吸收空氣中的氧而產生氧化作用而變乾（裝在瓶子裏的油不會乾，就是這個道理），因此這種油乾後體積減少而重量增大。乾性油是表面先氧化成硬質的油膜，然後逐漸及於內層。

　　亞麻仁油的製造方法：作畫用的亞麻仁油是將原料加以精製，除去膠質成份，利用活性炭脫色，脫酸後再經過濾才能作爲畫用油。亞麻的種子以冷壓法亦可製成畫用油，脫酸不完全則乾化時會變成黃色。

▲▼精製亞麻仁油

　　亞麻仁油的特性：亞麻仁油是油畫顏料中最常用的結合劑，比罌栗油乾得快，固著力佳，不易龜裂，有耐久性的保護膜。其缺點是將它放在陰暗處則會變黃或變暗，但從它的優點看來，我還是建議使用這種油。舉個例來說，雷諾瓦正是使用亞麻仁油與松節油作畫的，我們並不因其畫面變黃而影響到對其作品的價值的評估。並且變黃的作品移至明亮的地方又會變得較透明。只要不過份使用亞麻仁油，可不必考慮變黃的問題。

　　亞麻仁油的加熱方法：亞麻仁油一公升加一盎斯的一氧化鉛（密陀僧）、少量的玻璃粉、再加一片去皮的大蒜，一齊放進裝有一半水

▼經曝曬過的罌粟油

▼精製罌粟油

▼粘度較高的乾性油 Stand Oil

的鍋裡，一面加以微熱，一面不斷的攪拌，直到蒜頭變色為止即可。

　　增加亞麻仁油的固著力、流動性和乾燥度的方法：將亞麻仁油放在陶器中，然後在陶器下放一層石棉，加熱，同時放一片雞毛，一直加熱到雞毛捲縮為止，如此可以加強亞麻仁油的固著力，增加其流動性以及乾燥度。

　　如何避免亞麻仁油乾後的龜裂：亞麻仁油乾化時，是先稍微膨脹，然後再收縮，因此在畫面上使用亞麻仁油油量要保持均勻以免乾後發生龜裂。

　　罌粟油的特性：是從罌粟果實榨出來的油脂，不易變色，不易變黃；但比亞麻仁油不易乾，耐久性亦弱。

以下且介紹目前市面上可以買得到的幾種乾性油：

1. **以冷壓法製成的亞麻仁油**——這是純亞麻仁油，也是繪畫用最高級用油。價錢昂貴，同時亦不容易買得到。

2. **精製亞麻仁油**—是純粹無色的油。為使成為良質的結合劑再加以漂白精製而成，可作前者之代用品。

3. **未精製亞麻仁油**——將亞麻蒸餾之後榨油。用此方法可得大量的油，但顏色較深。雖比用冷壓法榨的油耐久，但畫家多不採用。

4. **Stand oil**——將亞麻仁油裝在密閉的容器內加熱，直到它的分子結構改變，這種油就稱為 Stand oil。顏色比原來的亞麻仁油深得多，與顏料調色，乾了之後表面如同琺瑯一般完全看不出筆觸的痕跡。同時和其他亞麻仁油不一樣，再怎麼久也不會變黃。但由於粘度高無法直接使用，需以揮發性油再加以稀釋。最好混合後裝在瓶子裡，放到熱水中，攪均勻才好，如此兩者才能完全混合。

5. **經日光濃縮的亞麻仁油**——從前油的精製法是將油裝入廣口瓶內，半掩著蓋子放在日光下曝曬數星期，使其氧化漂白，使用這樣處理過的油，顏料的展性佳透明度增高，也乾得快。魯本斯就是用這種油畫陰影部分；塗上這種油的畫面，會產生一層薄薄的、透明的膜。

6. **經曝曬過的乾性油**——乾性油與水混合後，經太陽曬過就成為稍有粘性、乾得快的油。有 Sun Thickened 亞麻仁油與 Sun Thickened 罌粟油之分。

7. **Boiled oil**——於罌粟油或亞麻仁油中加添鉛、鈷、錳等金屬石鹼類乾燥劑的乾性油。雖乾得快但經大量使用後會產生龜裂成剝離等缺點。最好是與其他種乾性油或凡尼斯合用為佳。

8. **罌粟油**——從罌粟果實榨出來的油，比亞麻仁油白且較不易乾。美術用品廠商將之用在顏色較白的顏料的結合劑。不易變黃但容易龜裂。

9. **胡桃油**——從前曾廣為使用，新鮮的胡桃種子榨後所得很清很淡的油，乾得快。有些材料商到現在還出售。

　　總之，以乾性油為主體的畫用油，乾燥後會有一層具有光澤的膜

▼經曝曬過的亞麻仁油

▼乾燥促進油

，同時對塗底也有很好的附著力，也就是說乾性油會形成保護膜，是畫油畫時一定要用到的油劑。

(二)揮發性油

有松節油、Petrol 及 Lavender oil。

乾性油的乾固過程是吸收空氣中的氧份而凝固；揮發性油則是由於揮發掉，而不留油質的成份，因此亦具有稀釋的作用。當使用揮發性油加進油畫顏料作畫時，就是將顏料稀釋，結果對顏料來說是增加流動性，易於作畫，但減少了固著力；為了避免這種缺陷，通常是在媒劑內加入一點樹脂類。

1. 松節油：揮發性油中最廣為使用並且安定的是松節油。其他的稀釋劑雖各有其特點，但不及松節油。

 松節油亦可用來洗滌畫面，該油因質較輕，富於流動性，會溶解附於畫面上的污跡，透明性亦佳，又較容易揮發乾燥，因此對畫面無害。

 松節油若遇到空氣，將會恢復其含有樹脂的成份，因為松節油的樹脂是不完全乾燥的，因此需將它分裝在暗色小瓶中，置於暗處。若將松節油滴在白紙上，待揮發後，紙上留有斑點的油漬，則是松節油已油脂化了，需要重新蒸餾之後，方可使用。

 真正的松節油是從松膠蒸餾出來的；畫家所用純松節油是經過二次蒸餾而來。任何美術材料店均有出售。但好的松節油價格相當高。

2. Venetian turpentine：這是從落葉松取得，比一般的松節油來得濃，樹脂成份較高。不太會使顏料褪色。

3. Lavender oil：油性近似松節油，有芳香；產於義大利、法國山岳地帶的灌木。

▼揮發性油Pétrole

▼松節油為最被廣泛使用的揮發性油

▼具有芬香味道的Lavender油

4. **Essence d' Aspic**：如需顏料乾得慢些時，則用這種油。因是屬於軟質樹脂，可用以去除舊的凡尼斯。
5. **Petrol**：將石油精製，蒸餾，採取在華氏 140 ～ 180 度之間所得的揮發性油。其本身能完全蒸發。

(三)理想的畫用油

▲ ▼理想的畫用油

乾性油的缺點是不易乾，而揮發性油的缺點却是乾得太快；因此一般畫者使用畫用油製作油畫時，很少只單獨使用乾性油或揮發性油，而是這兩種油的混合油劑。這種混合劑的優點是可以加速乾性油的氧化過程，不致乾得太慢，能保持上色後顏料色調之新鮮，並使密著性增強；另外，這種混合後的畫用油可使顏料更具有延展性，容易揮毫。

混合後的畫用油中，若乾性油成份過多，將會使畫面太亮而流於俗氣，乾固後也容易發生龜裂現象；若揮發性油份量太多，畫面就容易呈現灰色的調子，缺乏光澤，而且會使顏料變脆弱，容易剝落。因此，畫用油中乾性油和揮發性油的調配比例宜適中。通常爲開始作畫時乾性油（亞麻仁油）一、揮發性油（松節油）二的比例調合使用，待顏料上到第二、三層時，則務須逐漸增加乾性油的份量，因爲這時底層的油猶未完全乾，如果就塗上含有過多揮發性油的一層顏料，那麼勢必表面先於底層乾固，而容易造成顏料層的龜裂。

新買囘來的亞麻仁油通常都放在陽光照得到的地方，若放在暗處則會變黃，因爲曝曬的方式把亞麻仁油中的黃色色素濾除。松節油因爲是揮發性油，則應置於暗處。

松節油很少單獨給當作媒劑使用，通常都會加進一些別的媒劑，像含有樹脂成份的凡尼斯與 Stand oil，使松節油更能保持其透明度和黏度。

以往人們總以爲亞麻仁油是使油畫變黃的主要罪魁。近年，我常赴歐洲參觀美術館，發現作品變黃的原因倒是塗畫油畫上面的凡尼斯經過多年而變質的關係；以前因爲無法除去塗在油畫表面上的凡尼斯，所以才有此誤解。因此，我以爲比較理想的畫用油應是用上等松節油和 Stand oil，再滲入少許凡尼斯配製而成者。

▼加筆用的凡尼斯

二、凡尼斯 ◇◇◇◇◇◇◇◇◇◇◇◇◇◇◇◇◇◇◇◇◇◇◇◇◇◇◇◇◇◇◇

油畫中所使用的樹脂可大別爲軟硬兩類：硬樹脂是不經加熱就不溶解，如琥珀、Zanzibar Copal 等是；凡以硬質樹脂加以乾性油處理的，稱爲硬質凡尼斯水，或稱油膩的凡尼斯水。軟質樹脂是不經加熱就可溶解，如 Mastic 樹脂（即乳香）、Dammar、Venezia tereebin balsam 和加拿大樹脂等；軟質樹脂通常是溶解於揮發性油中，稱不

▲▼硬質凡尼斯水須經加
　熱才可溶解使用，又稱爲
　「油膩的凡尼斯水」

▲▼軟質凡尼斯水通常是
　溶解於揮發性油中，又稱
　「不油膩的凡尼斯水」

油膩凡尼斯水。

　　用以製造凡尼斯的樹脂原是固體結晶體，因此當凡尼斯單獨使用時往往會形成硬而脆的顏料層，是其缺點。所以最好是能與乾性油混合使用才好。

　　油畫用的凡尼斯依其用途可分爲：

1.作爲保護膜的凡尼斯（Vernis à tableaux）：在油畫完成後塗在畫面上以隔絕空氣或濕氣。在理想上應具備無色、透明、不影響色彩，且當其變質時易於去除等特性。

　　油畫作品上凡尼斯，至少要在作品完成一年後。塗佈時，應儘量塗得很薄，而且要在無灰塵的地方，又在太陽底下塗佈才好。

2.加筆用的凡尼斯（Vernis à retoucher）：塗在已乾的油畫上之後繼續作畫，使畫面更堅牢，並能恢復先前的色調。

3.混在顏料中或畫用油裡的凡尼斯（Vernis à peindre）：是爲增加顏料的黏著力之用。

　　若善用凡尼斯對畫面有好處。近日我念了一份日本東京藝大的修復報告，其中有一段是：「當修復古畫，去除舊的凡尼斯時，發現有一小部份顏料層未塗上凡尼斯，而這一部分有顯著的變色現象。」由此可知，作品完成後塗凡尼斯是必要的。在外國參觀美術館時常發現去除舊的凡尼斯之後，再施以新的凡尼斯，經過如此處理過的作品煥然一新，他們常在作品的一小角落留下一部份舊的凡尼斯以資比較，那部份看來又黃又黑。可見凡尼斯因年久會老化、變質、變黃；乍看起來，還會讓人以爲是亞麻仁油的變質哩！其實去除這一層已變質的凡尼斯，便可恢復作品的原貌；同時我們也領悟若無這層凡尼斯承受種種污染，那麼油畫本身將變得如何呢，大概不是我們所能想像得到了。所以塗布凡尼斯，乃是必要的事。

▼混在顏料中或畫
　用油裏的凡尼斯

▼作爲保護膜用的
　凡尼斯

▼用於消滅光澤的
　凡尼斯

49

下篇
油畫的實際製作

第一章 油畫的製作

一、有關技法的比較

　　畫壇上有一部分人，認為畫家注重技法是會影響繪畫製作，其實半路出家的以及沒機會到外國學習繪畫技法的人，才有這種想法。

　　作為畫家需要了解很多他所應該知道的工具、材料、製作過程，正如木匠要拜師學藝，學一些作為木匠的知識，才能對工具、材料、製作過程有完整的認識，也才能作出好的家具。正因如此，我們需要知道油畫的製作過程，汲取先人成功與失敗的經驗，作為參考，因為油畫在開始作畫時，不論技法正確與否，大致有相似的結果，但經時間的考驗，就分出優劣。所以我們要從過去的名家作品中找出一種較好的製作方法，否則等自己的作品變質，再改變技法，也就已太遲了。

　　有關油畫的製作次序，最近在日本剛好發現一份大約一百年前，在明治初年聘請義大利畫家前來傳授油畫技法時的技法資料。當時，以此技法作畫留傳下來的一些作品，比起以後風靡整個畫壇的印象派的自由技法的作品，在保存上有更好的狀況。所以，那份資料，從藝術觀點看來可能過於老舊，可是在技法上仍有可取之處。茲譯其大意於後以便參考：

　　明治二十年代的技法書——「畫學類纂」中的「油繪山水訣」一書與國澤新九郎帶回來的「油繪導志留邊」、「油繪寫景指南」所提到的油畫技法與當時所畫的現存作品畫法非常吻合。

　　那些書所提到的作畫方式，並不像現在我們通常從印象最深刻的部分，或最中意之處開始作畫，而是在畫布上完成素描之後，用褐色塗陰影，接著畫遠景然後才畫近景。也就是說先從天空著色，同時亦是由上而下，天空部分一直塗到遠山的內側為止，然後才從山頂畫到前景，例如天空的藍色塗到山頂內側稍許，然後再畫山頂時蓋過去。其他部分也依此類推。如此遠近重疊，容易表現出遠近感，同時色調柔和，不至形成太強烈的對比。

　　天空與有陽光的地方使用厚塗法，這是很重要的步驟。然而在遠方的天空塗以相當厚的顏料，在視覺上會產生抗拒感，使得畫前景時非得更用心處理不可。這種背景與前景的關係一直持續下來使得整個

畫面有緊湊的感覺，在高橋由一的作品常見這種情形。最後使用透明畫法讓顏料產生透明感，以增加風景的眞實感。

像百武兼行、王姓田義松、高橋由一等所謂明治前半期的畫家們，也就是舊派畫家們，他們的作品幾乎一成不變的依照技法書上的方法作畫。其作品的耐久性佳，油畫顏料至今仍能保持新鮮的光澤。

因爲油畫顏料是很有粘性且不易乾燥，可說是油畫的缺點，但另一方面來看，卻又正是其他顏料，如蛋彩畫、水彩、膠顏料等所沒有的特色。若善用此特色的話，可塑出美麗耐久的塗膜，正如在歐洲油畫中常見的一般。舊派的作畫方法正是活用油畫特點的畫法。

至於後來受印象派影響的外光派的畫法，他們在作畫時並不照著上述的次序作畫，而是以注重把握瞬間的感覺；油畫顏料的粘性與不易乾的特性，在此反而變成缺點。

爲了要彌補這一缺點，印象派畫家只好加入大量的揮發性油，無視於油畫顏料的物性，其結果使得本來漂亮耐久的油畫失去其特質，現在有一個很好的例子：

高木背水是活躍於明治到昭和初期的畫家，起初向大幸館中舊派的工部美術學院畢業的畫家學畫，後來轉到外光派的白馬會研究所學畫。這前後一連串的習作剛好都收藏於東京藝術大學，在油畫技術方面來看這些作品有深遠的意義。高木背水在大幸館時代的作品，可能是因長時期捲起來收藏的關係，除了有許多折痕之外，這些畫的顏料固著力與耐溶性極佳。

可是高木背水在白馬時代所畫的外光派風格的作品，將以往辛辛苦苦所學來的舊派的優點全數捨棄，畫法一變，其作品現在變得脆弱不堪。

由此可見舊派注重技法的作品，在保存上較佳，也有像藤島武二，一方面從事外光派的工作，同時亦能保留舊派的畫法，可說極爲難得。可是當時大半的畫家都像高木背水一般，傾向於全面否定舊派的作畫秩序與技法，因而他們作品的畫面常有脆弱的缺點。

後來又有更新的現代作品產生，技法更加混亂，到了二次世界大戰後畫家在技法上混亂的情形到達極點。還好，近十年來，年輕的畫家們已有人重視起技術的問題。有些畫家原本不喜歡注重技法，漸漸的，也重新了解技法的重要性，而提昇了藝術的層次。

由此可見，有經過秩序上色的作品，其保存狀況，比隨心所欲畫出來的作品，要好得多了。

二、 油畫製作過程的直接法與間接法 ∞∞∞∞∞∞∞∞∞∞∞∞

畫家當中如范・艾克精緻得像瓷器表般光滑的畫面也好，或是梵谷那種粗率的筆法也好，都是爲滿足自我表現而銳意經營的畫法。

這種種畫法都有各自的風格，但是如何避免畫面因時日長久的關係而產生的龜裂或變色等等的現象呢？此類之知識與技術都是每一位畫家所必要具備的。

現代的油畫很幸運的能夠從早期畫家們的經驗中找出一個作畫的大原則，使得作畫的技法更趨純熟。

油畫製作在基本上有兩種形態，一是觀察入微，以很長的時間琢磨，下筆深思熟慮，敷彩層層疊砌，而繪製謹慎的作品；一是以直接畫法繪製的作品，後者通常是使用不透明的顏料，下筆隨意迅速，可一氣呵成。

(一)直接畫法 (Alla Prima)

這是一種自由、奔放、感性的顏料使用方法，色彩顯得特別的生動活潑，比在畫室內一筆一畫琢磨出來的間接畫法更能掌握住瞬間所激發出豐富的表現力。風景畫家多採用此種畫法寫生，像康斯塔伯那種秀麗柔媚的風景畫，卽甚能顯示此種畫法的特點。

這種畫法事先並不需準備畫稿，例如西班牙的委拉斯蓋茲便是以直接法來作畫，畫家面對題材直接作畫，而有「新鮮」的感動力。目前我國畫家的作畫方式大都是採用直接畫法。

(二)間接畫法 (Lay-in)

剛好與直接法相反的傳統技法，採用這種畫法的畫家們，在作畫時，要花很長的時間去構想、準備才能完成作品。像范・艾克、魯本斯、普桑(Poussin,1594～1665)等畫家的畫大半都是從草圖開始作畫。先用木炭或鉛筆在底色上勾出輪廓，然後再塗以不透明的顏料，或是像范・艾克先薄薄的塗一層透明色之後，使仍能看到底稿，然後再畫。

這類畫家常用打格子的方式將草圖轉移到畫布上，或利用粉本(Spolvero)，將大型素描草圖(Cartoon)移到畫面上，再利用透明畫法(Glazing)完成作品。

至於透明畫法的特點是油畫顏料能形成一種透明薄膜，油畫顏料是運用透明技法的最佳畫材，它可以塗在底色上，或不透明顏料或留有筆觸的底層畫法上面。由於兩種顏色的重疊可產生完全不同的效果，透過一層透明畫法，隱約可看出下層的不透明顏料，而在畫面上產生有深度感與光澤的效果。

因透明畫法對光的折射效果極佳，通常都是塗在亮色—特別是白色或中間色的灰色底上，與透明畫法相鄰的那些不透明顏料部分看來有往後退的效果，而產生三度空間的感覺。

透明畫法要用透明性的顏料和儘可能採用含有樹脂成份的媒劑。以下且介紹幾種較具代表性的作畫方法：

1.北方初期畫家，便是利用塗有完美的白色底(Ground)的畫板，以透明畫法完成其作品，所以亮部顏料層因利用白色底的關係而顯得較薄，暗處爲了蓋住白色底而一再上色，反而顯得厚些。例如范・艾克卽是屬於此類畫家，他們的白色底是以白堊爲材料的 Gesso 塗底。

2.義大利畫家，如提香等，爲使作畫方便、速度增快起見，多先採用暗褐色打底(Bolus Ground)，再用不透明顏料作畫。作畫時，對於畫面上亮部的處理，通常是用調有白色的不透明顏料厚塗，乾了後，再用透明畫法多次上色。這種亮部厚塗的方法，一者可以蓋過暗褐色的底，另者可產生顏料層的厚實感(Impasto)，並能表現筆觸的趣味。

3.以松節油調稀的顏料塗於白底上，再用 Burnt Sienna 之類的中間色繪出主題，然後於明亮的部分敷上厚實的鉛白顏料層，再用調有樹脂或亞麻仁油的媒劑作透明畫法處理，以完成作品。英國的泰納(Turner,1775~1851)卽最擅長於此種畫法的畫家。

4.色調從明亮至深暗作和緩漸層的暈塗(Sfumato)畫法。此法作畫時用什麼畫筆都可以，只是有些畫家爲製造出更爲柔媚的效果，會用扇形筆沾著顏料輕輕點捺，甚至用小布團輕抹，或以手指頭搓擦。

5.印象派之後，有些畫家在畫布上先塗上第一色，當第一次上色未乾之時，卽上第二色，藉以達到自然混色的效果，此法猶如水彩畫法中的濕中濕法。

6.拓印法是由恩斯特(Ernst,1891~1976)首創的，依照拓印技法來表現不規則且強烈的材質感，其方法是在畫布上均匀的塗好不透明顏料，再覆上不吸油的紙，以實物壓在紙上輕按，然後小心揭下紙張，拓印的過程卽算完成。

第二章 實際作畫示例

 本章所述的是以我的作品爲中心，介紹作畫的實際過程。因爲當作畫時，常牽涉到心理變化與感受，並非只限於如何準備畫布，如何調配油質等事，因此在介紹我的作畫過程中，難免作一些心理描述。

陳景容 • 望安的漁船

①本書以沙灘上的破船爲主題，故海平面提高到畫面上部，以讓出更寬潤的空間來表現主題。本圖爲構圖確定後以調稀的顏料繪出細部
②完成圖

一、 澎湖之旅

(一)望安的漁船

 當年鄭成功征台，當艦隊行抵澎湖八罩時，因說一句「但望此行平安」，八罩從此便改名爲「望安」。後來，施琅征台時，以望安的海垵作艦隊的停泊地，與駐軍於馬公的劉國軒對峙。

 如今我就站在海垵的海邊，眼前是一個平靜的海灘，早不復有當年戰場蕭殺的氣象。佇立海邊，只望見沙灘上有一艘破舊的漁船，船板上的油漆早已斑剝不堪，船頭上還掛了兩綑麻索。船邊還停了一艘朱紅色的救生艇，聽說是颱風夜給漂上來的。沙灘上，另外還躺了幾艘塗有柏油的小木舟，靜靜的給細雨淋著。

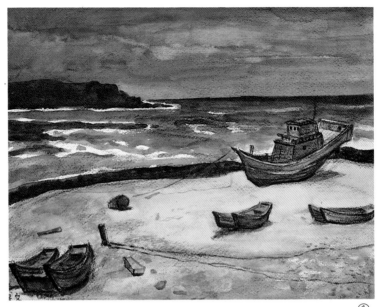

①

②

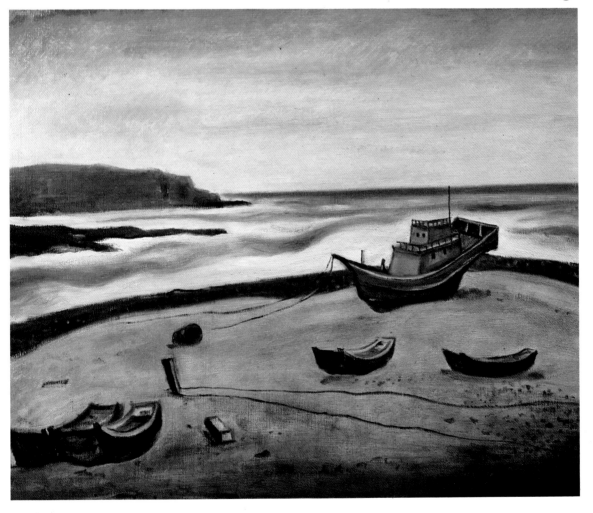

海灘上，陶片處處，每一塊陶片的邊緣都給浪波刷洗得光滑圓溜，一湧一湧的浪花，碎成一朵朵的泡沫。近處的防波長堤，配上遠方的島嶼，在一片蔚藍的海上，正適宜入畫。

　　海砂細軟，我蹲在海灘上的一個角落，開始畫這些破船；漁夫們不時投以好奇的眼光，過來看我作畫。

　　作畫之前，我是先在心裡盤算過畫面的構成，即如何把眼前的事物合理的安排於畫中。經驗告訴我，海景的處理最要緊的是要先在畫面上決定出海平面的位置，然後天空、海平面、沙灘自然就有了它合宜的空間了；如此作了安排之後，畫面上要做進一步的經營也就不難了。

　　這幅畫是以沙灘上的破船為主題，所以海平面就提高到畫面上的上部以讓出更寬濶的面積來表現破船。

　　做好了構圖之後，海平面、堤防和船的位置都出來了，就可著手繪出它的形象，以松節油調稀的顏料把陰影及細部畫出來。

　　之後，畫面上的暗部就施以透明畫法，以保持陰影部分的透明性；亮部則調合白色顏料厚塗，使有厚實感，讓亮色在暗色上自然形成一種浮雕的效果。此種畫法類似魯本斯的技法。倘使陰影的處理不用透明畫法，同樣和亮部一樣處理的話，則整幅作品就會和不透明水彩畫一般有一種「粉粉的」感覺。

　　我的作畫習慣通常先從天空部分著手。由於畫的是陰晦的天氣，上端塗以黑藍色，近海面部分的天空則抹上一片淡朱色，甚至讓淡朱色也塗到海面部分，使海天銜接處有一些水天一色的效果。

　　海的部分則塗上沉鬱的藍綠色，再繪以白浪。這時灰白的浪花應記得讓它稍微覆上島嶼，至於波濤的陰影更應加強，務使整個海景顯得生動有趣才好。

　　至於船隻的描繪，則先用藍色顏料勾出斑剝的樣子，再用紅色和翡翠綠的顏料畫出船腹及船身。沙灘則用橙黃顏色淡淡塗佈，而零散在沙灘上的紅碎磚、黑石片，以及半埋於沙裡的石油桶和纜繩此時也都敷上一次顏色。

　　畫到這裡，要留意畫面上的所有顏色是否有過於突兀或不諧和之處，一有發現就應隨時修正。

　　由於畫面上的顏色是層層疊上去的，因而色調就顯得柔軟些，對比不強，為使畫面更具深度、有力感，則最亮部和最暗部要特別予以強調。這種作法，就如同繪製石膏素描，先作出中間調，再用饅頭擦出亮部，炭筆做出更深暗的陰影，加強明暗層次的立體效果一樣，目的都是要把握畫面更統一的感情。

　　經過這麼一再修正、強調之後，仍覺得船艙部分的翡翠綠太鮮艷了些，於是俟顏料完全乾了之後，再抹上些顏色，使色調變暗，則本幅作品即算告成。

㈡山上的牛

　　從馬公搭車到白沙，沿途夏陽熾烈，晒得大家都汗流浹背。喝過一杯青草茶不久，漁船就來了。登上了漁船，風徐浪靜中，漁船把我們帶到一座無人島嶼，島嶼上有座石屋，顯然這座小島曾經有人住過。一個孤獨的老人住在這裡，他的朋友每星期從本島運來日常用品、食物，讓這位澎湖的魯賓遜渡過了晚年。石屋前一片沙灘，沙灘過去就是婆娑之洋，想著他白天看海，夜晚望著燦爛的星空和皎潔的明月，倒是十分寫意的事。我看石洞裡還留有兩尊給白蟻蛀得面目全非的神像。

　　為避開烈日的照射，我躲到石屋牆角處的陰影裡，以沙灘上的四根石柱為景，做了一幅速寫；這四根石柱有如廢墟，像在訴說一件淒涼的往事。

　　做完寫生畫稿，即上船航向一個叫吉貝的小島，該島的港口邊有一座廟，頗具鄉土風味，下了船後，先安頓好行李，便出外尋找寫生題材。不多久，在一處地方便看到一家四合院石屋，屋旁有條小路，路徑潔淨鮮明；屋後還有座小山，山坡上有頭黑牛俯首啃齧青草，頗覺其情趣盎然，正可入畫，於是便蹲下來攤出畫具作畫。

　　我常覺得，當作畫之初，畫者對所畫的對象應該先有一番著實的感動，用心醞釀，然後再把他所認為有趣的畫意或是感人的題材，當作畫面重點，悉心安排，那麼作畫之時就知道所要藉以傳達或表現的是什麼了。

　　本作，一頭牛立在石屋後的山崗上，粗看黑牛像是騰空孤行，有如神怪，石屋整列排對於牛蹄之下，彷彿石屋與黑牛間有某種神話性的關係，景觀自是奇特，既有鄉土味道，又有超現實的畫境。

　　作畫之初當然是先要安排構圖，這個已如上所述。畫者此時不僅要有敏銳的眼光和感受力，也要有豐富的素描經驗和高度智慧，當然這些都是要平時慢慢養成的。近年，有許多畫者以幻燈片作畫，不論底稿的描繪或明暗色調的處理多刻意畫得如幻燈片之逼真，這個並不是好事，如此久而久之，畫者即容易養成對幻燈片的依賴，反而會喪失寫生取景的能力，作品變得一無個性。

　　初到吉貝的這一天，我完成了這幅畫的構圖，並以黑色、咖啡色、土黃色和白色系顏料大致塗上一遍，沒多久，天色即已昏黑，只好收拾畫具留待明日繼續。

　　晚餐後，在二樓陽台上乘涼，陽台向著海濱，沙灘上停泊了一艘漁船依稀可見。沿著水邊，有幾盞燈影像游離的星子明滅閃爍著，那些燈影聽說都是漁婦的手提燈，她們常趁退潮之際，拿著提燈到海邊捕捉章魚。

陽台上看著點點燈火，想著白天作畫的那頭黑牛，竟也就睡著了。

半夜醒來，月光的銀輝如瀉，大地一片明淨；披衣外出，看著月下的農舍靜謐如斯，頗富詩意，於是即席藉著月光的照明作了兩幅素描。

第二天近黃昏之時，繼續昨日未竟之畫。山坡上的牛，故意以黑色繪出，以增強此黑牛的形象，牛蹄處則覆以碎草。這時石屋的細部也都繪出；更使用短毛畫筆以乾擦的方法塗出暗色，以表現歷經歲月陳跡的石牆的古拙質樸之感。

晚霞為這座寧靜的小村添上不少的詩趣，為了讓屋舍邊的小路也帶上夕陽的餘輝，我特別在小路上淡淡的敷上一層橙紅色。另外，為表現石屋厚重的感覺，本幅畫顏料層上得都比較厚。

第三天，本幅作品又作了細部的修整，總算有了畫的模樣了。短短的三天寫生旅行，印象深刻，難以抹滅。

陳景容 • 山上的牛

①「山上的牛」素描稿
②以調稀的顏料淡淡上色
③加強褐色調的顏色
④山上的牛特意以黑色繪出，以增強
　其形象，石屋細部使用短毛畫筆以
　乾擦的方法塗出暗色，以表現其歷
　經悠久歲月的古拙感（完成圖）

①

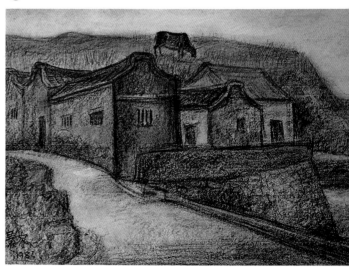

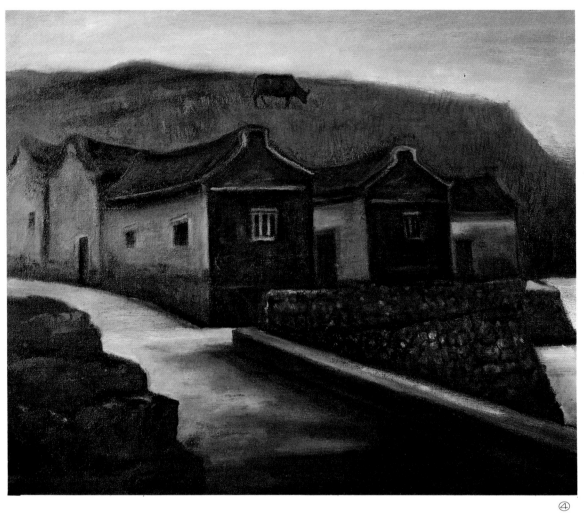

④

②

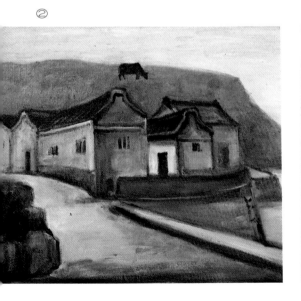

③

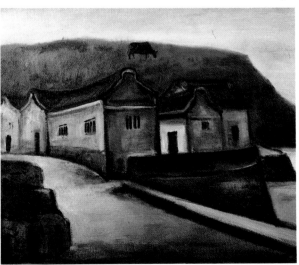

①「澎湖古屋」粉彩速寫稿
②在褐色調背景下加上藍天與綠浪，
　畫面更顯色調變化之美（完成圖）

(三)澎湖古屋

　　在山崗上畫好了一頭黑牛之後，囬首一望，島上唯一的村落竟盡在眼裡，古屋和小徑稀疏錯落有致，別有一番情趣；海邊的沙灘蜿蜒，漁舟波搖，也挺有味道的。

　　這是幅鳥瞰式的構圖（亦稱全景式構圖），由於時間的關係，我只能作了一幅水彩速寫。畫完後，下了山來，已近黃昏了。

　　山麓有兩戶古屋，屋頂的綫條是如此厚重有力，院子裡還有一座小小的土地公廟，廟旁有兩位婦人在撿魚蝦，不遠處海浪衝擊石岸，激起浪花如雪，天空一片橙紅色。我又匆忙做了一張粉彩速寫。

　　這幅油畫是囬到台北根據粉彩稿重畫的。在打好構圖之後，先以咖啡色為主調，做出第一層顏色。黃昏風景，以這種褐色調畫底層較為方便，過了一個多禮拜顏料乾了之後，上一層Retoucher使之恢復作畫時那種色調，再塗上天空的藍色和海浪的綠色以後，色調顯得更有變化，加上土地公廟旁的小路邊蹲了兩位挑魚蝦的婦人，和古屋旁邊的薪柴的綫條之後，畫面顯得更有節奏了。

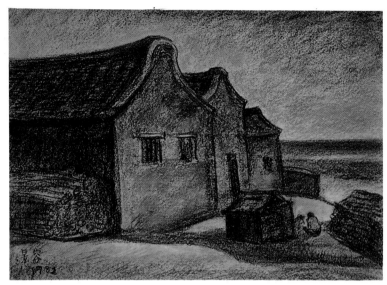

①

②

①「西瓜攤」的水彩畫稿
②人物的胖瘦對比與景物紅黑配襯使
本畫在單純中又帶有變化(完成圖)

二、夜市系列 ※※※※※※※※※※※※※※※※※※※※※※※※

(一)西瓜攤

台北的南昌街有一排賣西瓜的路邊攤,當我還在師大求學時,每次搭乘三路公車,經過南昌街,自然就往窗外看那一排賣西瓜的攤子,夜色裡的西瓜顯得那麼艷紅,和黑暗的背景成為美妙的對比,從那時起,我就想那一天能畫畫這西瓜攤該是多好的事。

一直到去年,我先畫了幾張西瓜攤的水彩,挑出其中一張,認為較為有趣的,畫成一百號的作品。我先用黑褐色打好素描,大約放置了三個月之後,才開始着色,雖有水彩畫作參考,可是細部仍有不容易着手的地方。

於是我找來呂同學,她長得有點像賣西瓜的老闆娘,花了三小時時間作了幾幅局部素描。

這幾幅局部素描對往後作畫有很大的幫助,在京和紙上,以粗獷的筆觸畫出臉部、手臂、手指頭,是那幅水彩初稿所無法提供的參考資料。

作畫時,我把西瓜改大了,同時也加上了香瓜、木瓜,使得畫面看來更為充實,除了西瓜的紅、背景的黑之外,還加上兩個燈罩,以免失之於單調,左邊胖胖的老闆娘與右後方瘦弱的老闆恰好成為美妙的對比,給畫面帶來不少趣味。

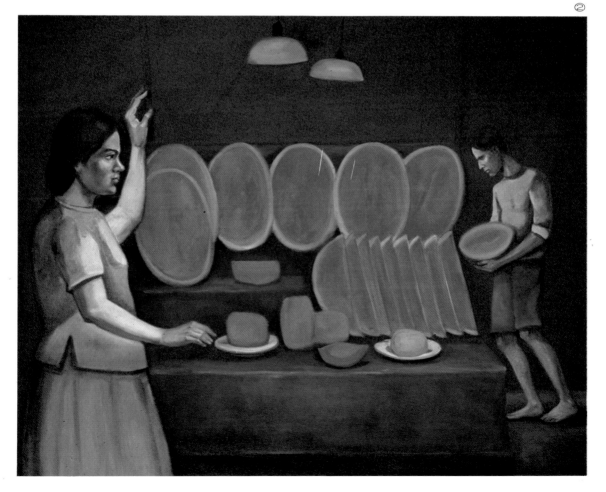

①現場的寫生稿
②以穿紅衣的老闆為中心的畫面，在光線變化中交織出夜市中樸素溫馨的一面（完成圖）

(二)當歸鴨

　　師大旁邊有一條街，到了晚上，便擺了很多路攤，其中有一家賣當歸鴨的招牌很有趣，加上塑膠筒做成的燈罩，構成一個美妙的畫面，我先畫了一幅水彩畫，那時他用的是寫字的市招，當我開始在一百號大小的油畫布上作畫時，他們改掛畫有雞鴨的招牌，因此完成後的油畫與初稿的水彩畫，在這一點上就有不同。另外，背景人物方面，畫油畫時改小一點，使那幾位客人的腳部能出現在畫面上，才不會像水彩畫的初稿，全部都只畫了上半身。作畫之時，初稿乍看之下還很完整，放大之後才會發現種種毛病，為了畫面的完整就要作一些修正。修正時，先用苯精把先前所畫的部分擦拭，讓油畫顏料溶解後，再用松節油洗乾淨。苯精會溶解顏料，同時也會完全揮發，對畫面毫無不良的影響，若不經如此處理，經年累月之後，將會在畫面上露出「修飾痕」，那是很使人洩氣的事。為了避免將來顯露出修飾痕，花些工夫處理一下，是很值得的。

　　這幅畫以穿紅衣的老闆為中心，分成三個組，利用光綫的變化，以明暗交織出夜市風景。

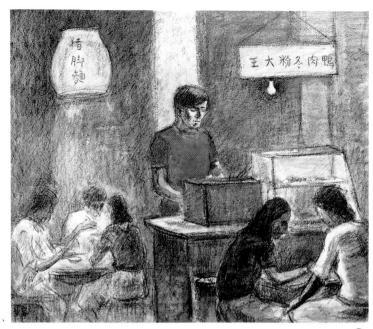

①

②

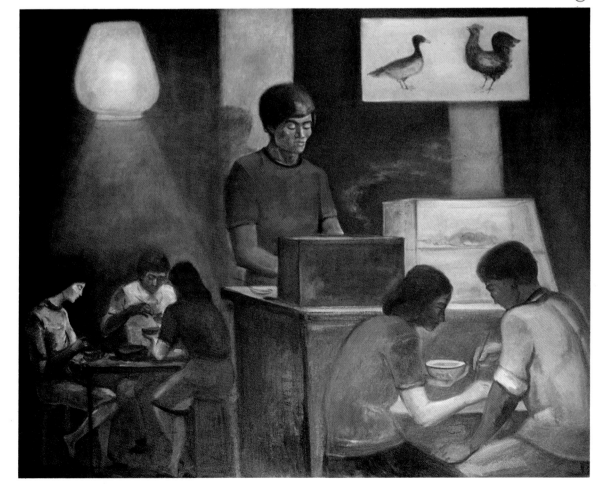

㈢當歸土虱

　　到熱鬧的夜市寫生時只能用素描或水彩，油畫則幾乎不可能，因為來往的人太多了，無法擺上畫架慢慢的作畫，尤其要作一幅技法複雜的油畫，更不可能在現場完成。

　　因此一幅夜市寫生的油畫，其作畫過程通常是先完成素描，再從素描轉為水彩；過些時日後，再由水彩移作油畫，於室內完成。

　　本幅作品以褐色作主調畫成。其中值得一提的是當歸土虱壓克力招牌部份則使用透明畫法，很能表現燈光透出壓克力市招的那種明晃晃的感覺，極為逼真，這個在畫面自然形成一個相當別致的部份，頗為這幅畫帶來夜市的氣氛。

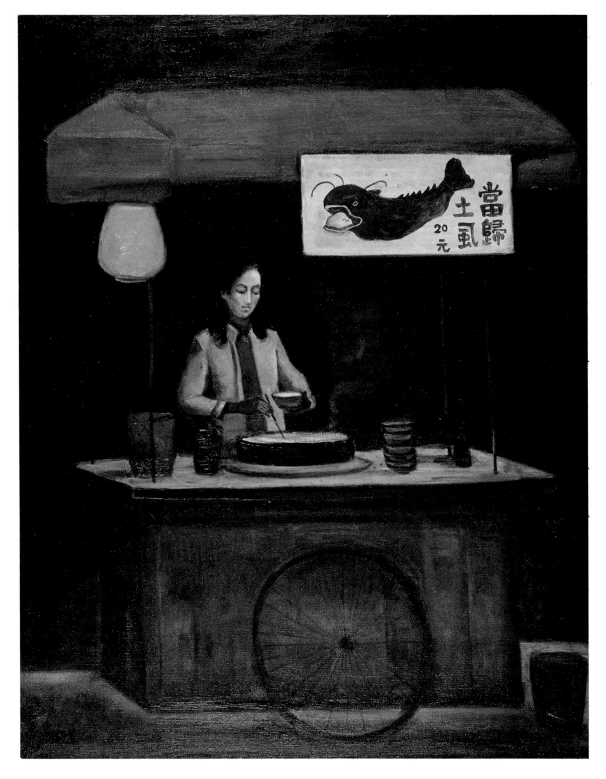

㈣亞威農的夜市

　　這是根據四年前我到法國亞威農所畫的水彩改成油畫的作品。亞威農是法國南部的古都，夏天裡來此渡假的人特別多。廣場上有即興演奏的樂手、表演吞火的雜耍藝人，和賣非洲小玩意的攤子；本幅作品所畫的是圍著很多人的賣傀儡的攤子，圍觀者都只是好奇的摸摸那些架上懸掛的傀儡，沒有人購買，擺攤子的小姐坐在椅子上一副無可奈何的表情，而她的弟弟似乎有點生氣雙手叉腰站在一邊。

　　群像的畫法通常是先找出幾個重點，務使畫面不致散漫。本畫重點即放在中央穿紅衣的少女、坐在椅子上的小姐和右邊叉腰的小孩等三個人的關係上；此外中央穿紅衣小姐左側的兩位小姐為一組，右側一男一女看來像情人的又為一組，其他就穿插些過路的人，和看完了將要離開的老太太，並再配上一些手、腳，使畫面看來更有變化。

　　作畫之初，先在50號畫布上打好輪廓，再用淡褐色顏料上第一次色。放乾後，於幾個重要人物上大塊塗色，中央的少女以朱紅上衣配黑裙，讓顯明的朱紅色居於畫面中心位置。然後再從畫面的人物中尋出幾個適當位置塗上藍色，以與畫面中心的朱紅色產生互為呼應及對比的關係；另外其他人物身上衣著的顏色則用各種土黃色、綠色等寒暖色調作分配，以調適前面紅藍的強烈對比，使整個畫面的色彩經過如此的穿插後，顯得更為豐富而諧和。

　　本幅作品中的人物衣著，上身大致塗以較為鮮明的顏色，下身則以沉濁的暗色調色彩為多；至於背景仍以暗褐色為其基調。全幅作品的色彩計劃至此算大略完成，此後畫中各個人物的表情刻劃和細節的描繪即為作畫之重點了。

　　臉部都從暗的部分先畫起，然後再畫亮部，最後再加強五官的細部。古人有云：「畫人難畫手。」可見手指也是較難畫的部分。畫手指的時候，要考慮到手指所表現的心理暗示和造型美，有些初學畫的常將手指畫得太粗太長，或將指頭畫得太呆板，都不是好現象。

　　當畫五官時，受光部分的顏色若稍帶黃，或朱黃，陰影部分則稍帶褐、綠，如此除了較易表現外，亦可避免全用暖色調的缺失。

　　有很多人畫油畫時，只用硬毛的平筆，這種筆適合作厚塗和平塗，作細部刻劃時則遠不如圓筆了；如果用平筆來描繪五官，就會把五官畫得笨拙，照我的經驗，用紅貂毛的圓筆最適合。這種筆細軟，對於細部描繪甚具表現力，而且好用；不過，使用前應注意所沾的顏料不能太稠，太稠會使運筆顯得滯澀不順。因此，沾顏料之前，要先用畫刀把顏料和畫用油調到好用的狀態，那麼作畫就會較得心應手，再細微的部分，都可輕鬆的畫出來。所謂「工欲善其事，必先利其器」便是這個道理。

①現場所畫的水彩畫稿

①

　　至於描寫細部，可以利用腕木（畫杖）來幫助穩定手部以便運筆；假如沒有腕木，也可以較長的畫筆代用。

　　另外相鄰的兩色，若要獲得漸暈的效果，可另用一支乾淨的筆，輕拂一下就可以。背景與人物頭髮相鄰的部分，也可以用此法使之變得模糊，有時也可用指頭的處理替代之。

　　這幅作品，前後花了半年的工夫才完成。構圖上為了得到更厚重的效果，比原來的水彩畫作了更多修正。例如人物部分便添了好幾個人頭，使之看來更為結實。作群像畫時要考慮到前縮法，畫面看來才有厚重的感覺。本幅作品人物的頭部大都畫得一樣大小便是一個例子。人物的臉部有的畫得很細緻，有的較省略，也是群像畫的處理手法之一，像林布蘭的「夜警」，有的畫得很細緻、很逼真，有的草草數筆就帶過去；它的作用就是利用這種強弱變化的效果，讓平面的畫布上自然產生遠近的感覺，也就是要在平面上造出一個虛構的世界。

　　除了開始作畫前半段多用平塗法之外，以後也兼用透明法、無光澤法與擦抹法，最主要是每隔兩星期再重新加上顏色，如此才能保持下層的顏色乾了之後，再上色的原則。

　　每當加筆之前均用 Retoucher 塗一次，使得顏料之間，能夠更緊密地結合。

　　等完成一年後再上一層凡尼斯，以便保護畫面。

⑤將細節部份仔細繪出
⑥最後在畫面上再加上一層褐色的透明色，
以增加夜市的氣氛(完成圖)

③

⑤

②在畫布上先勾出輪廓，再以淡褐色顏料上色
③先於主體人物群塗上鮮明的色彩
④其他主要的顏料亦已塗上

②

④

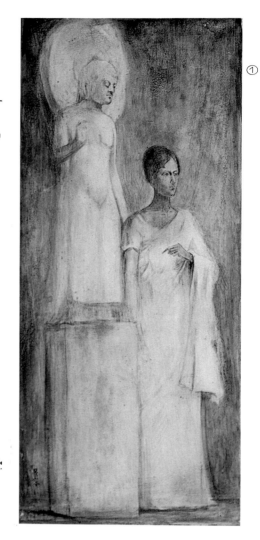

陳景容
印度少女與佛像

①② 不同角度所畫的
「印度少女與佛像」

三、印度之旅 ⬛⬛⬛⬛⬛⬛⬛⬛⬛⬛⬛⬛⬛⬛

㈠印度少女與佛像

　　「印度少女與佛像」這幅畫是用灰色調單色法畫成的作品。在印度旅行時，我曾經各畫了一幅佛像與印度少女的素描，回國後，把這兩幅素描構成一幅作品。當開始作畫時，使用灰色調單色畫的畫法作爲基層畫法，放乾之後再以透明畫法完成。

　　今年我遠赴義大利旅行時，在拉芬娜的美術館無意中看到 Cesare Pronti 的「榮耀聖母」(Madonna in Gloriae Santi)，這是一幅完全由灰色單色畫完成初稿的畫作。初稿完成後只在右下角的其中四個人物上了一次淡淡的顏料，看來作畫次序是先用黑色和灰色畫好暗部之後，亮部稍留有筆觸，顏料層也較厚，因此有些地方自然有高低起伏的變化。白色部分約有一公厘厚，暗部則平塗。

　　像這種灰色單色畫法，在歐洲油畫技法史上佔有相當重要的地位，不過台灣畫家很少使用。

　　這種灰色單色畫予人的感覺，就像黑白照片一樣，若不考慮還沒上顏色，也達到了完成後的效果。通常灰色單色畫的白色是 Lead White，黑色的是 Peach Black，二者所混合出來的灰色呈現的是銀灰色調子。

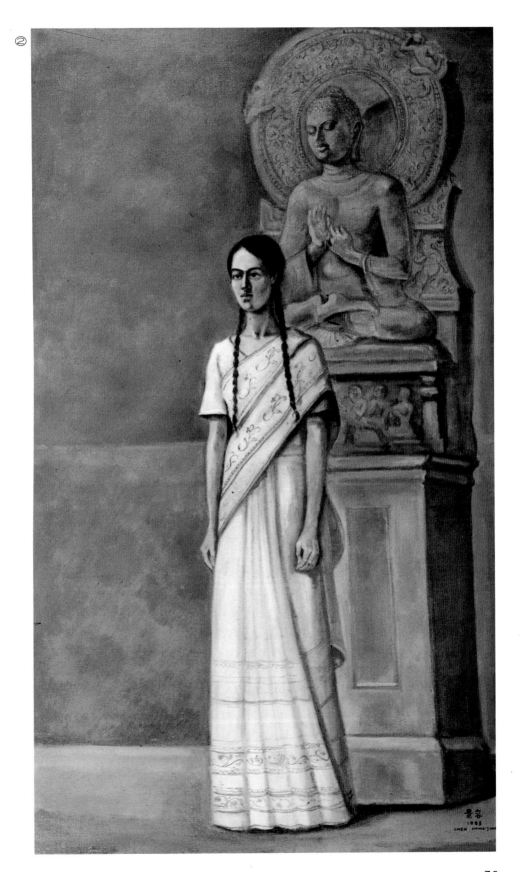

㈡尼泊爾的小樂師

　　當我到達加德滿都的當天下午便前往參觀猴寺。遊覽車停下之後，便有兩個尼泊爾的小樂師前來彈奏一琴，並歌唱古老的民謠，歌聲充滿了哀愁。他們來此表演無非為了讓客人施捨一點零用錢，可是一下車大家為了趕往猴寺參觀，便無暇聽他們的歌唱，也無法停留作畫，心想參觀猴寺之後再找機會來畫吧。

　　參觀猴寺之後，上車前，他們居然還在那裡，看樣子有機會畫張速寫。這時集合時間快到，而幾位同伴尚未回來，便拿出速寫簿畫了一張較年輕的樂師，他看來才十多歲。這張畫得不太理想。剛好，周老師還沒回來，我又換了一張紙，這時所畫的兩個小樂師，一個是正面，另一個是半側面，如此組合成有趣的畫面。

　　畫人物若能找出美妙的構圖，對我來說並不困難，尤其較需要用頭腦思考的群像，更是我的專長，因為我學過壁畫，對群像處理特別有心得。

　　群像的構成，若是只有兩個人的話，可以用幾個方法來處理。並列是一種，重疊也是一種。例如：有一坐著，另一個站著，讓兩者並列使之成為有機的構成。總之，構圖有種種的不同，它不僅能顯現出畫家的智慧，也可展現出畫家對構成的功力。

　　當我作畫時，他們偶然的靠在一起，而年輕的樂師看來是個急性子，因為沒人施捨他們多少有點焦急，而年紀稍大的顯出一副無可奈何的表情，看來很可憐。我便告訴他們，畫完後會給小費，請他們放心。

　　集合時間超過很久，周老師一直沒有回來，我利用時間畫好素描，並且上點粉彩，再拍張照片，以便參考。

　　回台北之後，看到從前的一張打好底色，又裝好木雕框的畫布，比例很適合這張作品，便取來使用。

　　上色之前，我想起馬奈的「短笛手」畫面簡潔，背景是用深綠加褐色的沈著色調，因此我也用類似色調畫一次底稿。完成後，覺得相當完美。以後隔了很久，看來還是很滿意，從不想去加它幾筆。其實賽加就有很多類似這樣像畫素描般的淡淡上一次顏色便不再加筆的作品。

　　既有前例可援，將此畫當作作品也無可厚非。後來覺得近十年來，每畫一幅畫，總要儘量想辦法讓作品的完成度達於最高峯，因此對於小樂師一畫便始終耿耿於懷，終於決心排除一切瑣事，騰出一個最清閒的日子，集中精神專心作畫。畫時先全部塗上一次顏色，完成了大體的色調。每加一筆都要看看是否加得好些，整天小心翼翼的賣力作畫，直到深夜，「小樂師」一作看來更完美無瑕時，始舒口氣而方

告完成。完成後的「小樂師」一看不但有原先的好處，並修正了原畫幾個缺點。

　　以後我又以類似這種謹慎的態度加筆幾次，似不失原意。

▶完成圖

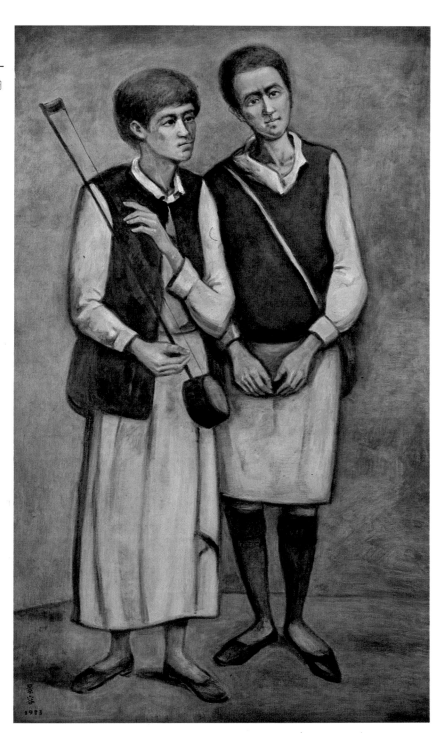

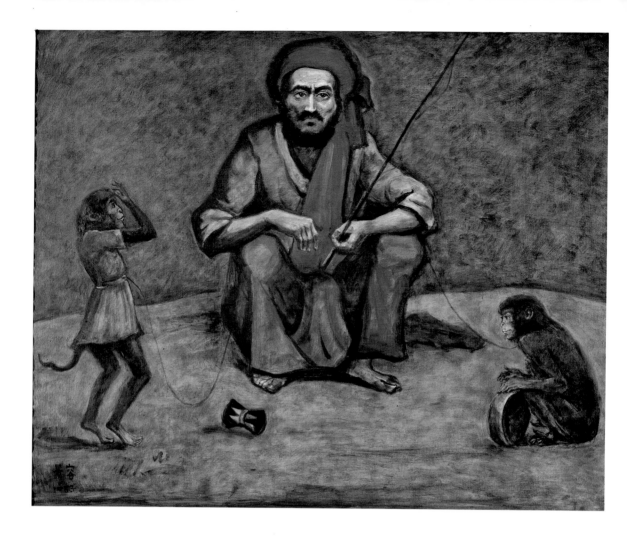

▲完成圖

(三)耍猴子的印度人

　　這幅作品也是根據印度旅行時的素描來製作的。作畫前即打算要強調印度人的黑鬍子和紅頭巾的對比，於是便使用褐色調單色畫法(Camaïeu)來作初稿的工作，如此可獲溫暖的色調，較接近預計完成後的暖色調。

　　作畫時隨著人物與猴子的動勢，留有細細的筆觸，猴子部分，則把打鼓的猴子臉部處理成帶點頑皮的表情，並且讓跳舞的猴子帶點辛苦的表情，因為猴子站起來跳舞，畢竟不是十分方便的事。

　　為了表現小巧玲瓏的猴子；這幅油畫作品把猴子縮小很多。印度人的黑鬍子和紅頭巾則儘量作成強烈的對比；猴子的裙子則淡淡的塗上了一點藍色，讓底層的褐色調還能從淡藍色中透露出來。亮的部分則加上白色，等乾了之後，再塗以透明的褐色。至於印度人的上衣，則利用乾擦法，擦上一點黑綠色，使之看來有破舊的感覺，若光以平塗的方法，則會顯得單調，因此作畫時，有時利用乾擦法塗上一點類似色，使之更增加微妙的變化，是一個很簡便的畫法。如此，這幅畫的動勢，由印度人開始，經過打鼓的猴子，終於跳舞的猴子，在構圖上形成一個有趣的韻律和賓主的關係，如此畫面也顯得饒有情趣了。

①「枯樹與裸女」素描稿

四、構想畫的製作 ∞∞∞∞∞∞∞∞

㈠枯樹與裸女

前面幾節所介紹的大致屬於寫生、或者根據寫生所畫的素描放大為較大幅的油畫作品,現在所要介紹的三幅油畫屬於構想的作品。

所謂「構想畫」正與即物寫生的作畫方式相對。作畫時較為注重構想,以求畫面上能醞釀出一種特殊的氣氛。富有幻想和象徵的含意,尤其屬於幻想及超現實主義的作品多有這種傾向。

通常在畫此類作品之前,先需要有相當完善的底稿、素描和完整的構想,最好能先畫好與完成作品同樣大小的素描。畫素描時,儘量的修改,以便使整個畫面具有統一的氣氛。若是打算表現寂靜之美的作品,就要考慮畫面需要如何安排。例如「枯樹與裸女」一幅作品,天空相當廣濶,伸向天空的那些枯枝看來有蕭條的感覺,至於模特兒的臉部表情,若有所思帶點愁意。

本畫以灰綠色的天空、淡黃的膚色和 褐色枯枝等類似色相互搭配,使整幅畫看來更具統一性,頗能畫出預定想要表現的寂靜之美。

作「枯樹與裸女」一畫前,因當時已有一幅姿勢相當好的裸體素描,引發我作畫的靈感。本來這幅裸體畫的模特兒,其左脚放在畫架上,手也是靠著畫架,但在畫構想素描時,則把她配上枯樹,使她的手足都放在樹幹上,背景則配上湖泊、遠山,看來有深邃的感覺。

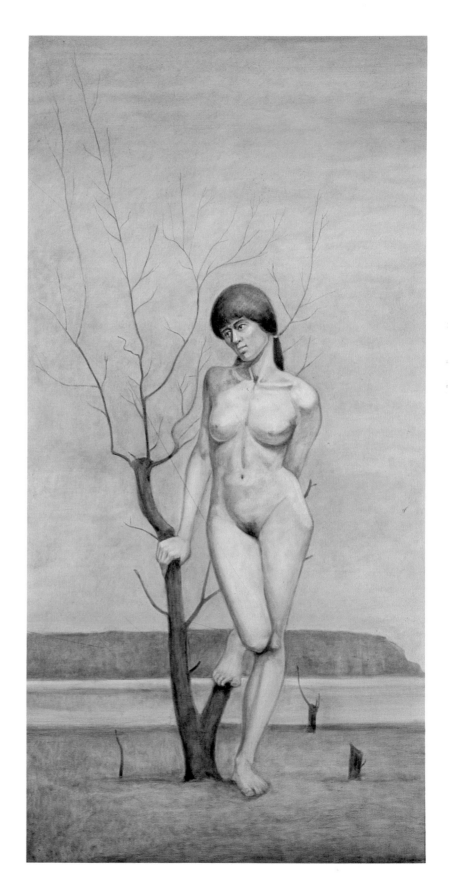

②「枯樹與裸女」完成圖

陳景容・尤莉蒂西

①以淡藍色海天爲背
　景，襯托出哀怨、
　失意的主角

㈡尤莉蒂西

　　歐菲斯與尤莉蒂西(Orpheus And Eurydice)是希臘神話中一則悲劇愛情故事的男女主角。當時我因爲正在欣賞格路克的歌劇「歐菲斯」的唱片，十分感動，恰好手前有一幅表情哀怨、人物姿勢頗爲悵然失意的素描，因此考慮將它畫出帶有失望、悔意、離愁情緒的尤莉蒂西。

　　歐菲斯是古代希臘中一位著名的詩人與音樂家，傳說他曾經向阿波羅學彈弦樂里拉(Lyra)，盡得其妙。每當他引吭高歌，弦琴鳴響之際，那優美的音樂常會使巡行山野的百獸都趨聚靜聽。

　　後來他邂逅尤莉蒂西，二人一見鍾情。一天，當他們在草地上散步時，尤莉蒂西忽被從草叢中鑽出的毒蛇咬噬腳踝而死。歐菲斯非常悲慟，於是冒險前往冥府向控制亡靈的冥王赫地斯(Hades)求情，他感人的琴韻終於使冥王答應讓他帶領愛人返回人間，但却附有一個條件，就是要歐菲斯在前引路，尤莉蒂西在後跟隨，前引者絕對不可以回頭看。在步上人間的途中，歐菲斯始終守著諾言，而尤莉蒂西則抱怨他只顧前行，一眼都不願望著她。當人間陽光在眼前映現時，歐菲斯終於忍不住往後瞧，然而尤莉蒂西此時尚在陰間，於是她終於永墮冥府，不能重返人世。

　　我所表現的尤莉蒂西是返回冥府時，那種後悔、哀傷的場面，背景配以海邊和淡淡的藍色天空。當人物和海天完成時，覺得似乎還欠缺了一些東西，過了半年，我到澎湖寫生時，畫了一座無人島的水彩畫。其後覺得在「尤莉蒂西」那幅畫的水平線上，加上無人島則更爲完美，於是即在畫上增添。加上無人島後，再加重海浪的色調，畫面看來更爲緊湊，此畫終告完成。

②「澎湖無人島」
　素描稿
③在畫上增添無人島
　，並加重海浪的色
　調，畫面看來更為
　緊湊(完成圖)

②
③

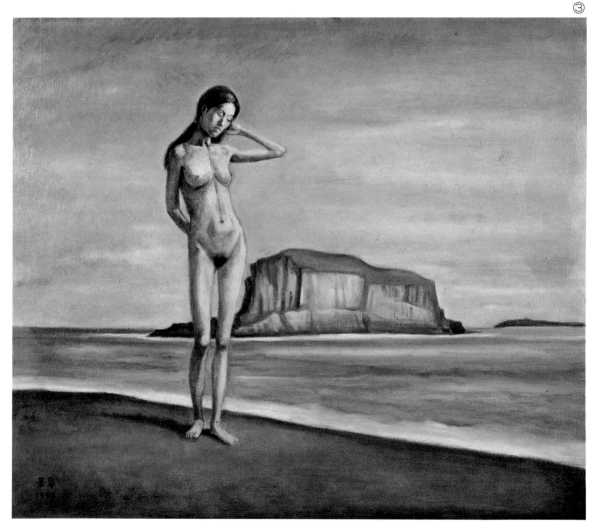

(三)在她的夢境裏

　　這幅畫相當大，當我面對白畫布時，正好手邊有張畫得不錯的人體素描，是幅注視著遠方，眼神帶點淡淡哀愁的側面像；又抬頭一看，牆上掛張二十多年前所畫已經泛黃的莫里哀石膏素描。這兩者令我靈光一閃，我想把那幅裸女像放在畫面左側，而莫里哀浮現於半空中，讓裸女的視線與莫里哀的視線於空中交會。像這樣一個活生生的人體和一尊以石膏像模仿曾是著名喜劇作家的雕像——一個是有生命的裸女，另一個卻是曾經擁有過生命，而今祇能以石膏像來象徵過去存在於人間世的名人，那麼這石膏像到底是有生命的抑是無生命的，就令人有了虛虛實實的錯覺。這兩者的對比，加上彼此視線的交錯呼應，將其安排在同一畫面上，隨即產生了聯貫性。

　　主題如此安排之後，進而構思背景與地面部份。因為莫里哀懸浮於空中，所以上半部倒較好解決，地面的部份則需多費心來思索。苦思之餘，突然想起五年前到比利時布魯塞爾參觀王立美術館之後，經過一座廣場，遠遠地看到市政廳的尖塔，映在昏黃的蒼穹下，附近還有一大排古老的建築物及有圓屋頂的教堂；而近景部份則是被廣場擋住了市政廳與古老屋宇的下端，就像遠景的那些房屋被廣場腰斬似的感覺，因此前景祇剩下一大片平坦的廣場地面。當時我就畫了一幅水彩回來，現在拿出這幅水彩畫，將它配於遠景處，看來也相當合適。至於石膏像下面那排拱門建築，則是義大利的小鎮—巴多哇的古老街景，在黃昏時那些拱門看來好似形成整齊的陰影，在我腦海留下十分深刻的印象。再加上由近及遠所產生激烈的透視現象，將它置於這幅畫的右側下方，剛好能夠補足莫里哀底下的空間，也有擴大廣場面積的效果。至於站在左邊的裸女，假如讓她背著天空，未免顯得過於單調無力，因此再加上一道古牆。像這樣將所有的構思大致畫在一張畫紙上，便決定了這幅畫的構圖，幾天之後就開始動手，畫得尚十分順利。最後天空部份，為避免太過空曠起見，便加上一輪彎月，而為了要表現一片寂靜的世界，則採用薄暮時分新月初上的灰藍色調；另並在裸女面頰塗上腮紅，讓這幅畫帶來些微生氣。

　　雖然這是幅經由構思而來的虛構作品，可是在意境上卻頗為統一，構圖亦十分嚴謹，色調也帶來協和的感覺。當要參展時，倒費了些功夫才想出畫題—「在她的夢境裏」，看來尚頗為切題。而畫框原先是配幅古銅色，後來有位同學建議採用銀灰色則更相襯，想想也頗有道理，就改配成目前的銀灰色畫框了。

陳景容 • 在她的夢境裏

①人物素描
②第一次底稿
③與作品等大的底稿
④比利時布魯塞爾市政廳廣場素描
⑤正式進行作畫，先著上一層淡色調
⑥完成圖

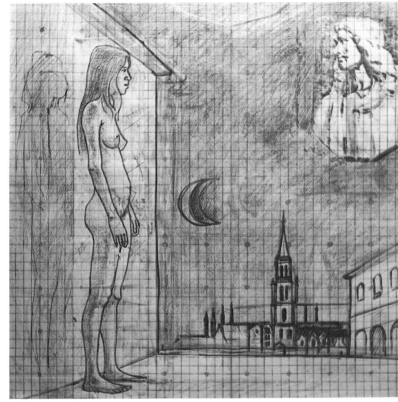

②
③

①

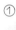

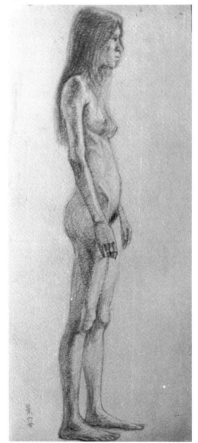

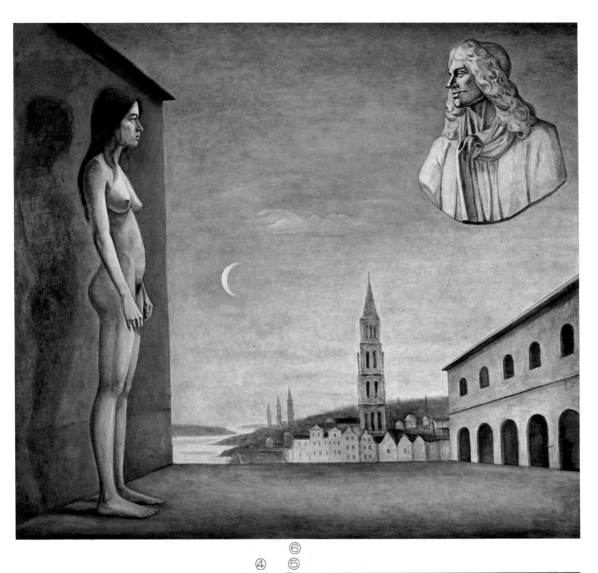

④ ⑤ ⑥

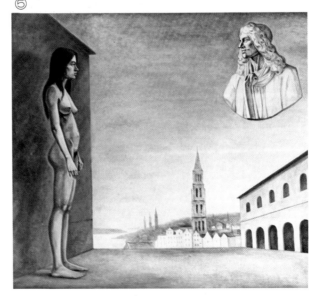

第三章 名家技法介紹

①范‧艾克作品「阿諾菲尼和他的新娘」中，經由紅外線
　拍攝的照片顯示阿諾菲尼手部的姿勢曾有修改過的痕
　跡
②范‧艾克　阿諾菲尼和他的新娘（ Giovanni Arnol-
　fini and His Bride ）　1434　畫板、油彩　84.5×
　62.5公分　倫敦　國家畫廊

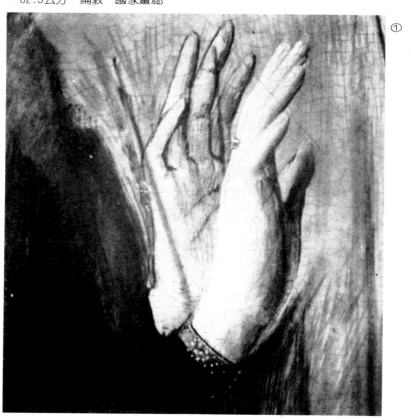
①

一、范‧艾克

范‧艾克(Van Eyck 1390～1441)

　　北方初期油畫家，便是利用塗有完美的白色底(Ground)的畫板，
以透明畫法完成其作品，因此亮部顏料層因利用白色底的關係而顯得
較薄，暗處為了蓋住白色底，反而顯得厚些。 例如范‧艾克即是屬於
此類畫家，他畫板的 白色底是以白堊為材料的 Gesso 塗底的方法而完
成的。

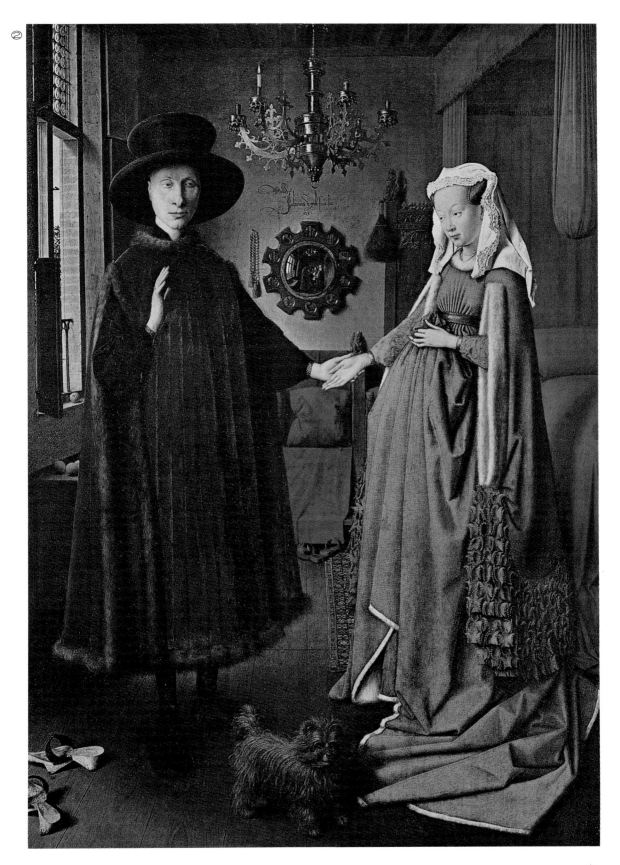

范・艾克的「阿諾菲尼和他的新娘」(Giovanni Arnolfini and His Bride)這幅畫的畫板是由兩片橡木併成的，板木的木紋垂直，質地緻密。作畫之前先在畫板上塗動物皮膠(Animal Skin Glue)以及白堊粉，放乾後，磨光了便完全掩蓋了木紋。顯得十分平滑，再把畫稿移到畫板上。范・艾克便開始用好的畫筆仔細地以水性顏料畫底稿，綫條十分細緻而正確，因為范・艾克有北方畫家畫纖細畫的傳統，對細部描繪特別考究。

　　畫好素描後，再塗上一層快乾的畫用油，使畫板不具吸油性。同時水性顏料因吸了這層油，看來就相當接近油畫顏料的特性了。當開始作畫時，范・艾克所用的技巧是底層部分祇略塗上一些顏料，混以少量不透明的白色。

　　第二層是中間調子，白色更少，大量使用有色彩的顏料。白色及淡色部分則儘量利用畫板的白底，其畫法有如畫透明水彩畫，相對的暗部的顏料層就比亮部的要厚一些。如此才能覆蓋過白底。這與後來的油畫技法有所不同。

　　利用透明顏料不同的層次以加強立體效果，而完成上層最後的描繪工作，每一細節都畫得十分用心而完美。

　　至於此畫在畫板的背面覆上白色厚厚的一層，內有植物纖維，再覆上淡黑的一層，其作用在避免畫板因烈日的照射而使畫板彎翹。此層是否原來就有，則不得而知。因為畫板正面塗了膠和打過底，背面若同樣的處理過，則不但能防止畫板的變形，同時也能防止蟲蛀和濕氣。

　　此畫經由紅外線照片可清楚地看出阿諾菲尼的手部姿勢曾經修改過，不但如此，隨著時日，顏料增加了透明度，減少了覆蓋力，可看出足部姿勢修改過的痕跡，其他部分則幾乎都照著底稿按部就班地畫出來。

　　總之，這幅畫畫面平滑，也看不出筆觸 (Brush strokes)，色調的轉變亦不易察覺。畫中每一景物都畫得同樣詳細，由光線的照射而顯現出來。一般來說，以油性顏料畫出來的作品看起來比過去用蛋彩畫的作品來得逼真，油畫因有油質，乾燥過程慢，畫家有的是時間來作研究修改的工作而不致被發現。油性顏料視覺上的特性使畫者更能精確地掌握光綫、結構及色彩。因為蛋彩顏料乾燥速度快幾乎無法修改已畫上去的筆觸，因此蛋彩畫大都有很清晰的輪廓線，塗上色面之後，再以線影法來描畫出立體感，對於表現質感、光線的變化不如油畫方便。但油畫因油的變質，多少會影響其原來的色調，油畫技法雖不是完全由范・艾克完成的，可是他在畫用油上給予相當大的改革，同時也留下很完美的作品，因此大家常把完成油畫技法的榮冠加於范・艾克頭上，大抵來說北方初期的油畫家的技法是繼承范・艾克的方法。可說整張畫幾乎是以透明法來完成的。

二、達文西和拉斐爾 ∷∷∷∷∷∷∷∷∷∷∷∷∷∷∷∷∷∷∷∷∷∷∷∷∷∷∷∷∷∷∷∷∷∷∷∷∷

達文西(Leonardo da Vinci，1452～1519)

現存的達文西的作品並不多，但每幅畫都給我們相當深刻的印象。剛好手頭上有幾幅達文西作品的局部圖；當我們一看這些富有魅力、神秘感的眼睛、嘴巴，便會想像他是個多麼偉大的畫家。這些眼睛、嘴巴都有無限的變化，調子柔美。

我們不太清楚達文西是如何完成其作品的，但仍可理出一個可能的順序來。

第一步先將畫板塗上一層石膏底。

達文西可能先在板上畫了草圖。主體部分用棕色色調畫明暗變化，並賦予立體感。

我曾經在倫敦國家畫廊看過達文西的「磐石上的聖母」(Madonna of the Rocks)，猜想他作畫時除了畫筆精描之外，還用手指及手掌在繪有草圖的畫板上搓抹，使得陰影有「漸暈」的微妙變化，這在當時是很普通的技法。由於用手指的磨擦和光滑的畫板，使得陰影有「漸暈」的微妙變化；細節部分為求精確、優雅的效果，使用細緻的白毛筆，筆尖柔軟而富有彈性，跟現在人用的紅貂筆差不多。

從達文西作品中別的未完成部分的棕色單色畫可以看出他對光和陰影之執著。每一幅作品都有精細的素描初稿，但在畫板上，達文西很少做出精細的素描，畫面上的顏色有些會隨時間而變化：像綠葉久了會變暗變黃，藍袍給蒙上灰塵而顯得污漬，諸如此類只有重新清理，另上凡尼斯，才能現出作品的原貌。至於達文西在膚色的處理上，據後人推測，可能其繪製的最後一個步驟是塗上一層極薄而透明的深紅色，而今這層顏色卻給褪掉了，因而膚色變得像大理石般的冷冰冰的。又，達文西的一幅透視習作「賢士來拜」(Adoration of the Magi)，以銀筆(Silverpoint)和比斯托褐色顏料(Bistre)繪製，正說明了他在畫底圖時是多麼偏好各種不同的棕色色調。

另外他的作品「手持康乃馨的聖母子」(Virgin and Child with Carnation)，在聖母的臉上有明顯的緊皺曲紋，這是由於畫法上的疏忽所致——達文西在調合顏料時加了太多的油。

「磐石上的聖母」畫中前景右下方的花草部分看來好像在石頭上完成的，畫風之優雅，描寫之精細，正反映出達文西對植物的濃厚興趣及學養。聖母的頭部畫法猶如處理基督的臉部。在較暗的陰影部分，指紋清晰可見，從衣服扣子的部分可看出繪畫層次的複雜，先是灰色加碧青(Azurite)，最後才是群青；因為群青價格昂貴，所以在合約上有規定用量。聖母長袍的黃邊是鉛錫黃，袍上的龜裂可能是乾燥造成的後果，金色光環是否本來就有，則不得而知。

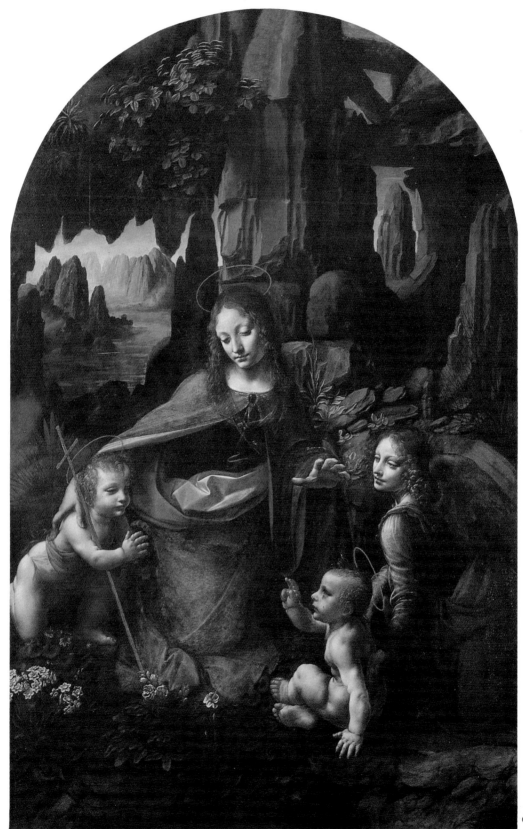

②～③達文西　磐石上的聖母（局部）
①達文西　磐石上的聖母（Madonna of the Rocks）　1508
189.5×120公分　倫敦　國家畫廊

①

90

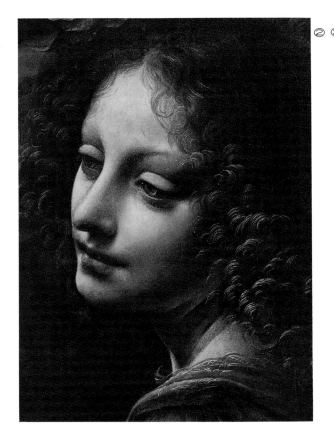

②③

④⑤

⑥⑦

畫家筆下的「手」／⑦霍爾班　米蘭女公爵　1538
⑥卡斯丹諾　最後晚餐　1447
⑤達文西　蒙娜麗莎　約1504
④喬托　聖田登極　約1310

91

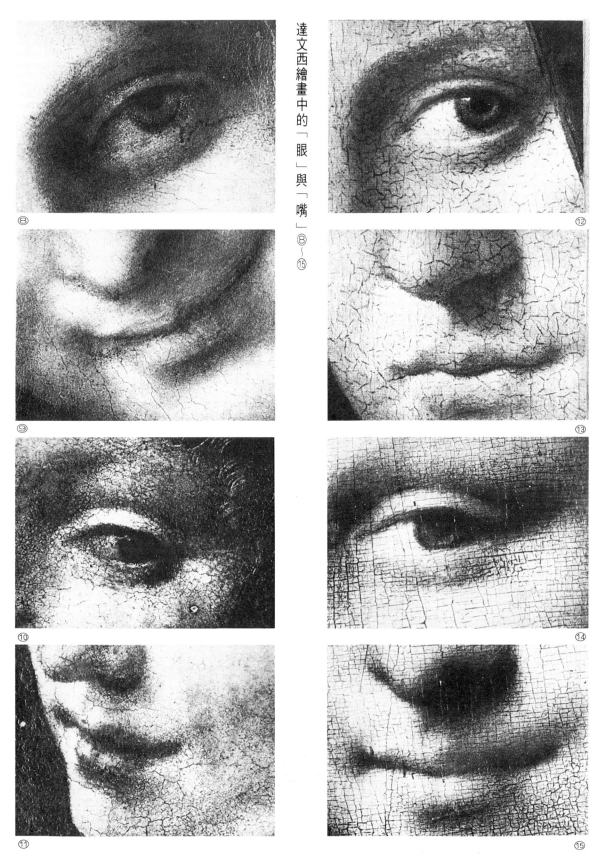

達文西繪畫中的「眼」與「嘴」⑧〜⑮

⑧

⑨

⑩

⑪

⑫

⑬

⑭

⑮

拉斐爾(Raphael，1483～1520)

　　拉斐爾的油畫，至今保存得相當完好，我在紐約國家畫廊，曾經
看到一幅他的小品畫「聖喬治與龍」(Saint George and the Dragon
)，旁邊還擺了他用來作底稿用的素描和粉末。有此參考資料，我們
很容易猜測他的作畫順序和地方畫家的技法大同小異，至今尚能保持
相當明亮的畫面，也可能由於使用白色底的畫板的關係，和使用黃褐
色底的達文西的畫面，在色調上有相當大的差異；由此可知施有白色
底的畫布是值得推薦的畫布。

①拉斐爾「聖喬治與惡龍」一作的素描

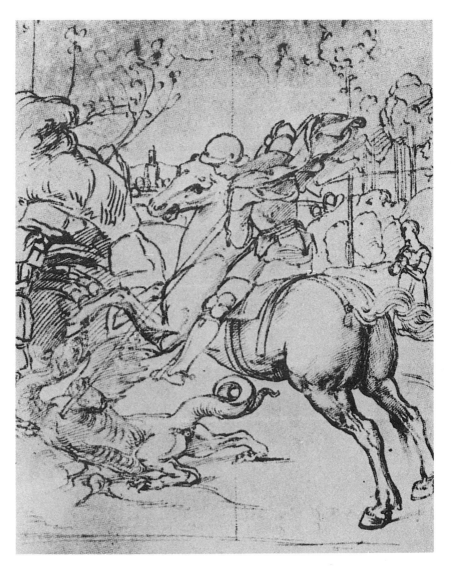

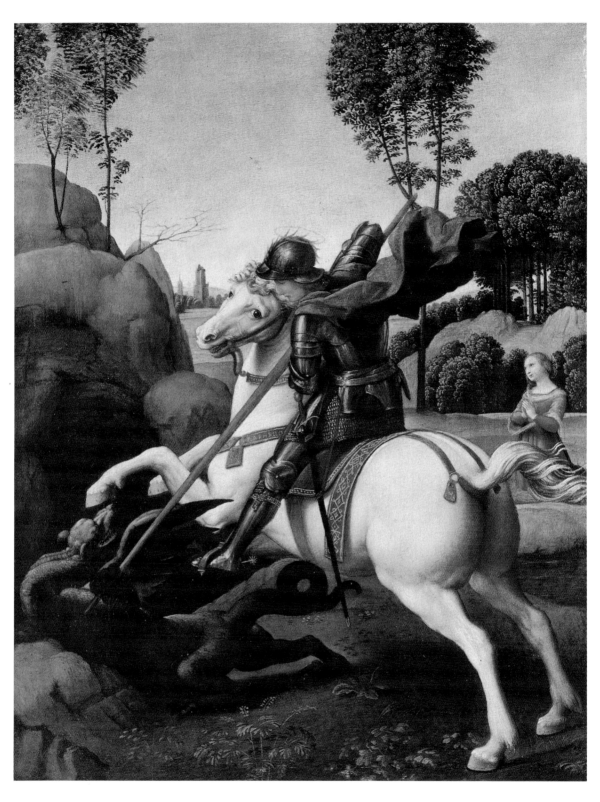

②拉斐爾　聖喬治與惡龍（Saint George and the Dragon）　1505-6
畫板、油彩　華盛頓　國家畫廊

三、提香

提香(Titian，約1487～1576)

　　當北方的法蘭德斯(Flanders)畫家完成油畫技法之後，大約過了一百年，義大利畫家尤其是威尼斯畫派，漸漸開始應用油畫顏料於其畫布上；但法蘭德斯畫家的畫幅小，可以利用像畫纖細畫那樣一筆一筆慢慢來畫，可是義大利的教堂牆壁大，畫幅也很大，只好改變北方畫家的技法，尤其威尼斯的提香可說是其中佼佼者。茲以提香的作品「阿克泰溫之死」(The Death of Acteon)來加以說明：

　　這幅作品完成後的表面粗糙不平，顏色及結構突出。陰影部分塗得很薄，明亮部分塗厚，這種技法剛好和范·艾克的相反，但看起來

①提香　阿克泰溫之死
　(The Death of Acteon)
　1560　畫布、油彩
　178×198公分
　倫敦　國家畫廊

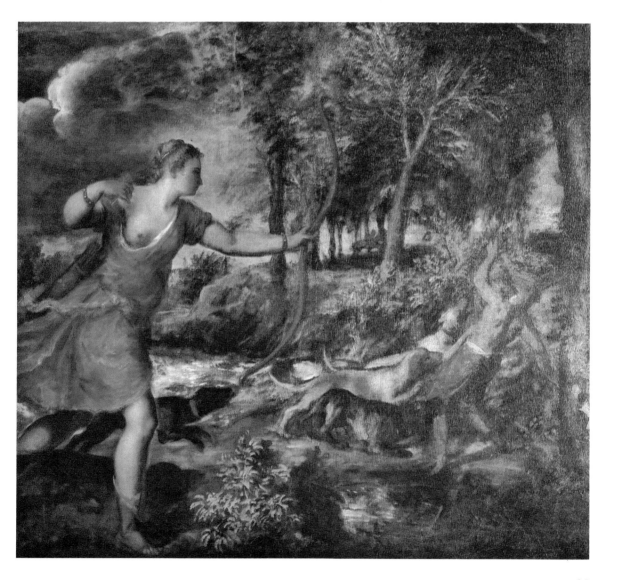

②提香 阿克泰温之死（局部）

較逼眞，較接近現實狀況，具有浮雕效果，因亮部常比暗部凸出的關係；而輪廓不用生硬的綫條，但畫得很精確，由明亮的背景烘托出來。提香儘管使用的技巧很自由，但對人體的描畫仍很謹愼，正如巴馬・喬凡內(Palma Giovene)所言：「**他從來沒有一次就把畫完成，而且他也經常說，即興之作絕對得不了好詩。**」

有人認爲，提香的畫之所以特殊在他使用了獨門的溶劑，但經分析後發現，他不過是用亞麻仁油及胡桃油罷了。文獻資料指出，作品上塗有凡尼斯，以增加深色顏料（如深紅、銅綠）的透明度和乾燥特性，這是傳統的手法；將樹脂類用熱油溶解，或溶入揮發性液體（如酒精、松節油中），即成凡尼斯。在乾燥過程中，即將每一個生動的筆觸保留了下來。

提香爲了作畫的迅速起見，採用暗褐色打底，即是 Bolus Ground，然後以不透明的顏料蓋過褐色打底，因此亮部勢必加較厚重、混有白色的不透明顏料，放乾等完成時再加上透明色，如此也加快了作畫的速度。

這幅畫畫在中粗度的帆布上。在古代威尼斯，許多宗教或世俗繪畫也都畫在帆布上，部分原因在威尼斯氣候鹹濕，不適合木製的作品或壁畫，同時也可能因帆布可以捲起來，搬運容易。提香在其漫長的作畫生涯中，使用了各種不同重量與織紋的帆布，大體上，其偏好從精細紋轉變到較粗糙紋，其作品中也不乏使用有斜織紋的畫布。他作畫的畫布常將幾片粗糙的斜紋帆布縫在一起，織布的平均寬度爲一公尺，是便於當時徒手操作梭子的寬度。

將帆布拉緊上膠以減少纖維的吸收性，使其不致因吸油質而軟化。這種膠多半取自小動物或豬皮，能使帆布保持柔軟和彈性，是極受歡迎的。

下一步再塗上一層厚厚而光滑的石膏粉或動物皮膠，將織紋塡平，這與北方畫家用白堊有所不同。因施有褐色底，當作畫時便以土性顏料及白色來構圖。

有人認爲提香晚期作品色彩越來越少，其實是錯誤的看法。有人把提香晚年畫風的改變歸因於眼力不佳或手指顫動；也有人認爲提香的畫室朝西，由於夕陽的返照，使得畫室充滿了黃金色調，而影響了其畫面色調。在衣袍上畫出或點出無數的透明色彩，這是提香慣用的技巧。樹葉則看來筆觸支離破碎，斷斷續續，一點也不平順，與臉部的塑造成對比。這種支離破碎的筆觸與范・艾克的有所不同，可隨意揮毫，增加「神來之筆」的機會。

例如：提香的「聖愛與俗愛」(Sacred and Profane Love)一幅畫的畫法便如上述，遠景的樹葉以點描留筆觸的方式畫出來，而人體部分則以極富有調子變化的筆法畫出來，看來十分工整，雖然沒有清晰的輪廓線，但造型十分嚴謹。

③
④

③提香　聖愛與俗愛（Sacred and Profane Love）　1515
　　畫布、油彩　119×279公分　羅馬　波給塞畫廊
④提香　聖愛與俗愛（局部）

四、艾爾·葛雷柯 ※※※※※※※※※※※※※※※※※※※※※※※※※※※※※※※※

艾爾·葛雷柯(El Greco，1541～1614)

　　希臘人葛雷柯在威尼斯學畫之後，曾寓居羅馬，後來轉赴西班牙，定居於托利多。他的重要作品都是在定居托利多之後所畫，富有神秘感。

　　葛雷柯作畫前先用一把彈性的大調色刀，在繃緊的畫布上塗上一層薄的動物皮膠。

　　以調有亞麻仁油的赭紅及石膏粉為底，同樣用調色刀塗上去。底圖用黑色油性顏料，可能是滲入亞麻仁油的炭黑；明亮部分用白色或淺灰，再畫上較大片的不透明色彩，如黃袍部分用鉛錫黃。底層淺色不透明的地方用硬豬鬃筆塗上一層油性透明彩，作為修飾。

　　葛雷柯用粗豬鬃筆和老式調色刀作畫是有名的，在威尼斯鬃筆很受歡迎，因為當地盛行粗質畫布，軟性畫筆不太理想。通常調色刀的木柄扁而有彈性。

　　葛雷柯有許多作品畫在較細的畫布上，以暖性的紅棕色為底，這種偏好可能源於在威尼斯所受的訓練。這種畫法在十六世紀後半期很普遍。在調和顏料時，他用摻有蜂蜜的油性濃溶劑，再以硬鬃筆一筆一筆地畫；現代評論此種畫法為釉綫條，可能模仿自提香的晚期畫風。所畫之衣服以亮麗為特徵，在淺色不透明的底圖直接塗上一層半透明顏料，對威尼斯式複雜的層畫而言，這是種徹底的簡化。

　　現在以藏在華盛頓國家畫廊的「聖馬丁與乞丐」(St. Martin and the Beggar)為例來說明。這幅畫的背景的建築物可能根據托利多的城牆畫成。天空藍色的顏料可能是石青而非群青，因為群青太昂貴。從馬的頭部可以看出葛雷柯如何用鉛白及帶藍的炭黑堆砌出白馬的立體感，陰影部分的灰色色調也很明顯。

　　繪畫工具則為葛雷柯常用的硬鬃筆。聖馬丁的衣服，畫法較為別致。從這一部分可以看出葛雷柯喜歡用很厚的油性顏料，以粗糙的鬃筆作近乎印象派的畫法塗繪，筆觸飛掠而斷續，一點也不平順。事實上，一筆一畫都很清楚；而且運筆遒健，十分自由而有力。

　　葛雷柯畫中服裝部分的畫法，是先以硬鬃筆漫興式的塗上一層淺色顏料，再以濃厚的不透明顏料描繪出衣裝的模樣，然後塗上一層透明色，並用濃性溶劑調和顏料，畫上暗部的影線。這種方法跟當時一般的畫法不同，其他的畫家多以較為流動性的油性溶劑來調和顏料，然後用軟筆畫出平順的筆觸及完整的透明色。

①葛雷柯慣用的豬鬃筆
　與調色刀之外型

②葛雷柯
聖馬丁與乞丐
(St. Martin and the Beggar)
1597-9 畫布、油彩
193.5×103公分
華盛頓 國家畫廊

五、魯本斯 ×××

魯本斯(Rubens，1577～1640)

魯本斯的「蘇姍娜的肖像」(Portrait of Susanna Lunden née Fourment)，我曾經在倫敦國家畫廊看過，當時覺得這幅作品色調十分明亮。究其原因，是畫面上的色彩從暗色調到明色調都有，而且明暗之間的變化很諧和，其效果有如大型鋼琴所彈奏出來的長音階，使人覺得豐富，對比明亮。這幅畫長79公分、寬55公分，算不上是大幅作品。現在我又讀了 Waldemar Januszczak 所著「Techniques of the World's Great Painters」一書得知有關這幅畫的一些資料：畫板原來由兩片直紋的厚橡木組成。木板塗上一層膠，以白堊及動物皮膠作底，並刮平。以長而不規則的筆觸塗上淡棕色油性的底。用調稀的黃赭色流體顏料畫出結構。顏料層層堆砌，有些部位仍保留油性的底色，在深色的地方略為畫上較淡的影子，就達到陰影的效果。後來他再加上另外的兩塊橡木板，但並不打上淡色的油性底。這是為了構圖上的關係，畫到一半再接上去的。

此畫的四塊木板為一有名的木匠所製，背後有店主姓名縮寫。整幅畫的結構以一個固定的中心明顯地向外自然延伸，這是魯本斯作品的一個特徵。作品的右邊加上一塊木板畫天空，減少了構圖上的生硬；底端加上的木板則加重了人物的份量。與早期荷蘭的畫家所不同者，魯本斯多用淺灰色為底，不用詳細的底圖，繪畫程序也跟范·艾克的相反，深色部分塗得很薄，明亮部分則塗得較厚。在暗部他偏好用稀薄而流體的透明油性溶劑塗繪，其用意使畫面儘量呈現出透明的效果。而亮部塗得厚的目的，即在充分發揮不同筆法的變化。

這幅畫裡蘇姍娜所戴的帽子，在1620年代經常為淑女所戴用。當魯本斯畫羽毛時，每一根羽飾都以一筆完成，看來簡潔有力，且十分生動。從這裡，我們可以知道他是先畫好黑帽，再一筆一筆畫上羽飾的，從X光攝影可以清楚地看出顏色處理的變化，長短筆觸並存，是魯本斯技巧的最大特徵。膚色部分看起來很亮，因為他使用了朱色加上鉛白顏料蓋住淺灰棕色的底。從畫面左下角天空留下的淺灰色的底，我們知道他有些地方畫得很薄，並不花費太多的時間。

魯本斯傳記的撰者 Descamps 曾寫出畫家信條之一則：**畫膚色部分時，每一筆畫都應並排著畫，顏色稍微相混。**魯本斯在亮處用帶黃的白色，臉部用粉紅，是朱色和鉛白的混合；陰影處則看起來像藍灰；眼睛周圍各用紅色強調；背景部分用藍白顏料，在右側漸漸形成陰影。

至於四塊木板的接合縫在手部看得很清楚，修改的地方有好幾處，但只有左手拇指及食指最初看得出來。右手拇指起初較高，袖子也

②　③

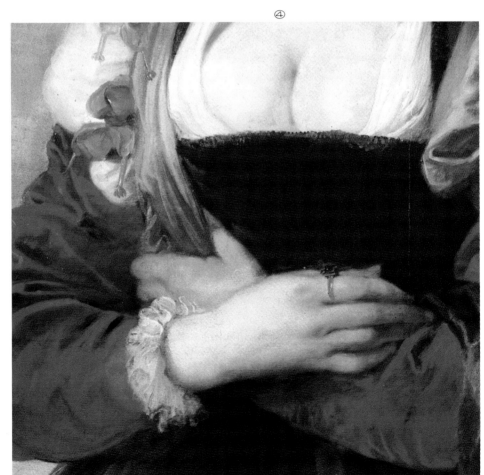

④

④由四塊木板的接合縫在手部最為明顯，其中修改的部位有好幾處，左手拇指
及食指尤為清楚。

③透過X光攝影，可以看出畫面上長短筆觸並存，這正是魯本斯技巧的最大特徵

②魯本斯畫帽上的羽飾時，每一根羽毛都以一筆完成，看起來簡潔有力

①魯本斯　蘇珊娜的肖像（Portrait of Susanna Lunden née Fourment）
1620-25　畫板、油彩　79×55公分　倫敦　國家畫廊

⑤魯本斯　蘇姍娜的肖像（局部）
⑥由四塊橡木板拼合成的畫面。

⑤　　⑥

修改過。陰影部分和各個顏色都加上紅色，使其顯得較亮，是魯本斯的特色之一。十七世紀的荷蘭是以乾式法(Dry Process)製造高品質朱砂的中心地，此圖的袖子便是以朱砂及深紅顏料一層層畫上去的。油畫完成後所塗的凡尼斯是屬於Copal為主要成份的凡尼斯。

　　無疑的魯本斯到威尼斯之後，學得了在亮處用不透明畫法，而暗處則沿用北方的透明畫法。北方白色打底的畫法，其缺點就是作畫的程序比較的繁多，魯本斯則以大刷子塗上淡褐色顏料作為打底來改良。打底後的畫面有些斜方向的筆觸，處處可見，能使畫面形成某種特殊效果。在油畫材料的運用上，魯本斯極其熟練，他的作品至今保存得還很完好；尤其對於透明色和不透明色的運用，可說影響了後代畫家非常深遠，至今仍然被公認為習繪油畫者的一個很基本的技法。

　　另外魯本斯的一幅「困在獅窟中的達尼爾」(Daniel in the Li-on's Den)裡，我們可以看出魯本斯運筆自由豪放，一如他的素描，筆觸簡潔而流暢。由此可見魯本斯改革了范・艾克的透明畫法和提香的不透明畫法，綜合二者長處；畫布用白底，暗色用透明法，而亮色用不透明畫法。他的作品至今仍然保存得十分完美，所以這方法可說最值得參考的技法。

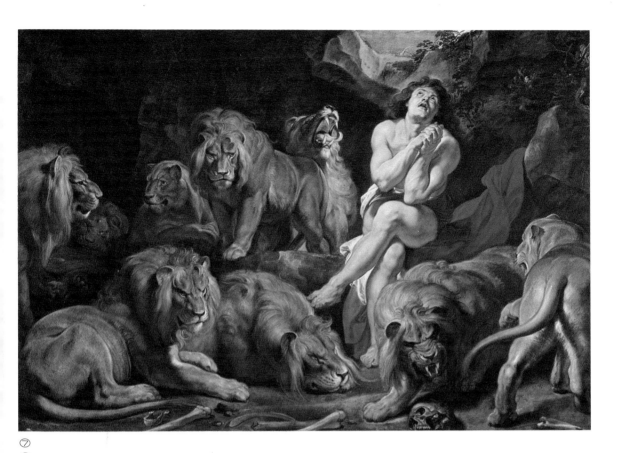

⑦
⑧

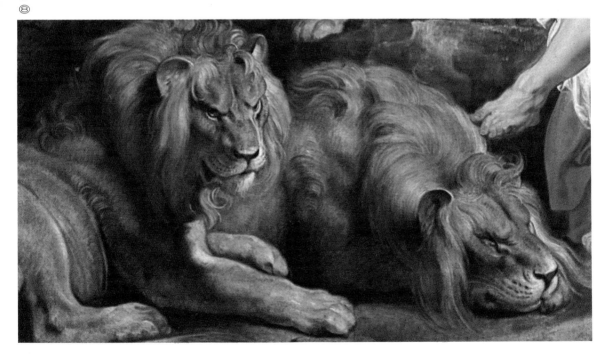

⑦魯本斯　困在獅窟中的達尼爾　（Daniel in the Lion's Den）
　　畫布、油彩　224.2×330.5公分　華盛頓　國家畫廊

⑧魯本斯　困在獅窟中的達尼爾（局部）

六、 委拉斯蓋茲

委拉斯蓋茲(Velazquez，1599～1660)

委拉斯蓋茲是西班牙宮廷畫家，善於描繪光綫的變化，對後來印象派的畫家影響很大。他的作品看來較爲平滑，顏料亦富流動性，略近魯本斯，但亦有差異。

他通常選用細織紋的畫布，用調色刀塗上一層暗棕色底。先用大鬃筆大略畫出全圖佈局及明暗對比，然後再用較軟的筆以大塊色面的畫法做出略圖。

我曾經仔細研究過他的「維納斯的梳粧」(Rokeby Venus)一畫。在天主教勢力膨大的當時，這種裸女畫可說是不尋常的作品。

維納斯柔和的色調是用混色筆法畫出的。頭髮細節部分，可能是用細貂筆或白鼬筆的筆尖畫出，綫條十分流利。這幅畫修改的地方很少，色調很美，主題放在維納斯、邱比特和鏡子；床單以及背景幕幃的安排在畫中形成很得體的構圖。

作畫之始是以赭紅和土綠色調佈局，再覆以混有白色的顏料。此圖原作可能另有初稿，祇是沒能留存下來。有關委氏的傳記中提到他曾畫了許多粉筆素描，以此推測本圖應另有初稿，或許仍留存至今也說不定。

委拉斯蓋茲在作品完成後數月，可能在畫面上塗上一層凡尼斯以爲保護，微黃的凡尼斯幸未嚴重損害了畫中的暖性色彩。由此畫可以得知委拉斯蓋茲如何在維納斯的皮膚上控制光綫的明暗；較亮的地方，比其他部位塗上更厚的油性顏料。

維納斯的頭髮，畫得很薄，幾乎不用鉛白。鏡子裡的光影效果令人想起了卡拉瓦喬(Caravaggio)的畫風，其精緻的畫法傾向於洗練和輕快的作風。此外，暗藍色床單，襯出維納斯的身體，的確極具慧眼，畫面上充滿了柔軟的光綫效果，是爲極出色的作品。

委拉斯蓋茲　維納斯的梳粧（Rokeby Venus）　1651以前
畫布、油彩　123.2×173公分　倫敦 國家畫廊

七、林布蘭 ※※※※※※※※※※※※※※※※※※※※※※※※※※※※※

林布蘭(Rembrandt，1606～1669)

　　大部分林布蘭的作品有個特徵，那就是在畫面的重點，照以強烈的光綫，四週反而弄得相當暗，在畫面上形成一個很重要的焦點，後人便把這種情形稱爲「林布蘭的光綫」。現以「身穿阿加底亞服飾的莎斯姬亞」(Saskia van Ulenborch in Arcadian Costume)爲例，來說明林布蘭的作畫過程。我曾經在倫敦國家畫廊，仔細研究過這幅作品。

　　這是林布蘭的人物畫中，相當好的一幅肖像作品。莎斯姬亞衣上的花飾是最大的焦點，用濕性厚塗法塑造出珠光寶氣。畫面中最主要的藍灰色澤是利用基層畫法，是林布蘭作品的關鍵部分；由於使用了中度色調，對完成後的風貌也有舉足輕重的作用。基層畫法爲莎斯姬亞的長袍，處處留下亮部，更增加了此畫戲劇的效果，而生動的筆觸更使人覺得是一種新的表現方式。

　　近年修復林布蘭的作品時發現，林布蘭並非如前人所認爲的如此著迷於透明畫法。膚色部分的效果大多來自精確的色調（通常是鉛白、赭土、少許黑白、透明的棕色顏料，以及朱砂等），而非只有薄薄的一層透明色彩。婦人胸頸部亦黃亦白的亮處，提高了半透明度。衣服處的白邊一筆帶過，到尾端分叉。手臂上衣袖的畫法，預見了林布蘭晚期作品的堂皇風采；從胸部到左手臂畫上一生動的花草，在旁邊再撇上一片亮色，如此一來，不需要再經調色就在視覺上產生遠近的對比效果。這有如兩種並列的色調，由遠處看自然產生立體的效果：林布蘭和哈爾斯是最早的留下筆觸效果的大師，袖口部分交替使用明暗筆法，在末端急劇轉折變成摺處，再沿著袖口的縐紋處用白色畫出最亮處，白色胸衣也用相似的手法，畫出來衣服的陰影平滑有光彩，漸漸隱入背景的陰影部分。花邊的裝飾整個都很重要，在衣服表面造出精緻的效果。

　　莎斯姬亞的華麗裝飾和鑲珠寶的衣服，充分顯示了林布蘭繪畫飾件的功力。繪畫時可能使用兩種畫筆，一種較厚、較鈍，是圓形的，另一種較細，帶有筆尖。首先用鈍筆在寶石部位以顏料做成隆起狀，並繪出寶石熠熠的光芒，再畫上槽狀陰影，有時也用筆桿的柄端在畫面上刮出凹凸效果，再用細筆沾上乳黃及白色沿著隆處描繪，將光綫集中於最明亮之處；至於扣環，近看模糊難辨，遠看才能瞧出形貌。林布蘭的作品，顏料層層相疊，正與莎斯姬亞穿衣的層次一樣，灰袍構成了大半的底色，上面塗上一層乾性的白料，長袍上的織繡用厚塗法畫濕，大部分是一筆完成，相間的明暗綫條有些混淆。華麗的扣環及精緻鑲有寶石的金項鍊塗得最厚，幾乎全用黃色及白色。後來又加

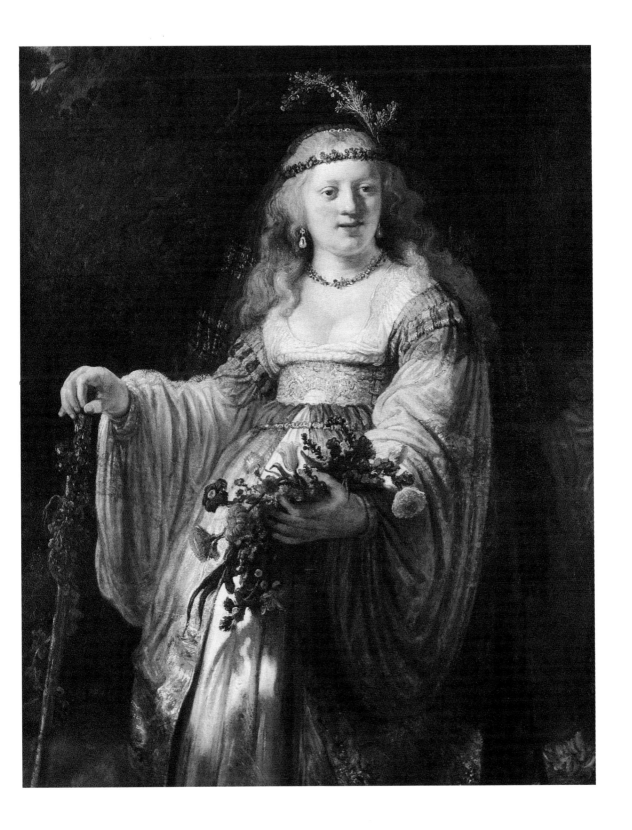

①林布蘭　身穿阿加底亞服飾的莎斯姬亞
（Saskia van Ulenborch in Arcadian Costume）　1633-5
畫布、油彩　123.5×97.5公分　倫敦　國家畫廊

上棕色和綠色的透明色，使其看來十分生動。

　　畫中的人物跟背景相接部分相當模糊，頭髮上的一枝綠色的草枝顯得十分生動，加上他特別強調髮上的一串珠寶，使得人物更栩栩如生。

　　當時大部分的畫家都只用一色塗底色。他們用灰色底色在塗底色之後，用刷子將顏料塗在底色下；可是林布蘭和受他影響的一群畫家亦以灰色調單色畫爲基層畫法，而林布蘭在褐色調單色畫的厚實顏料上面塗以透明畫法，賦與畫面亮部有寶石般的光芒，從暗色調裡浮現出來。且從「貝耳沙匝王的盛筵：宮牆上的怪字」(The Feast of Belshazzar:The Writing on the Wall)一作看林布蘭的作畫次序：

(1)將畫布塗上動物膠質以封合底部的黏劑，避免畫布因吸收油劑而遭破壞。

(2)以中度的棕色爲底色，裡面包括赭土、樹脂及動物膠，這種非白色的底爲提香所創，因此須先畫深色，再畫淺色。

(3)林布蘭沒有留下作畫前的素描或初稿，其佈局和明暗之分配用單色的基層畫法；初步尤其有很多是以灰色單色畫法完成放乾後再上色，這與魯本斯的方法有所不同，尤其其亮部顏料，堆得較爲厚重；在當時油畫顏料尙未加上蠟的成份，他在顏料裡加上什麼成份，至今仍是一個「謎」。

(4)他善利用底色，從背景人物畫到前景人物；前景人物在還沒畫之前只是單色的輪廓。

(5)林布蘭很注重人體的色彩。運用透明法上色，使最前端著天鵝絨婦人的黑衣更顯亮麗，也柔化了貝耳沙匝王的輪廓使他伸長的左臂漸隱入黑暗中。

(6)底色完成後，對整幅畫進行最後工作。運用強烈強硬的厚塗法，在明亮部以飛掠筆法畫出閃亮的寶石和金屬，一氣呵成。

　　林布蘭在此畫中用了以下顏色：(1)鉛白（有時加入25％的白堊）(2)黑色、(3)棕色、(4)赭紅、(5)不知名的透明棕色，可能是一種Cologne的土褐色顏料、(6)朱紅及深橘紅、(7)鉛錫黃、經常和(8)鉛白石青及(9)深青混合使用、(10)綠色，使用時加入鉛錫黃、石青或深青。

　　大致來說在畫面上我們可以找出他的作畫次序的痕跡：即基礎色用基層畫法，亮處用厚塗法，衣服用光滑的黑色透明法，袖口明暗筆法交替運用，白色衣邊一筆完成，一層層塗上透明法。而有幾處飛掠過去的筆觸顯得如此生動，畫面上明暗的交錯，亦十分美妙，使人心醉。

　　林布蘭影響了後來法國的浪漫派畫家，其技法之美妙至今仍爲人稱讚。

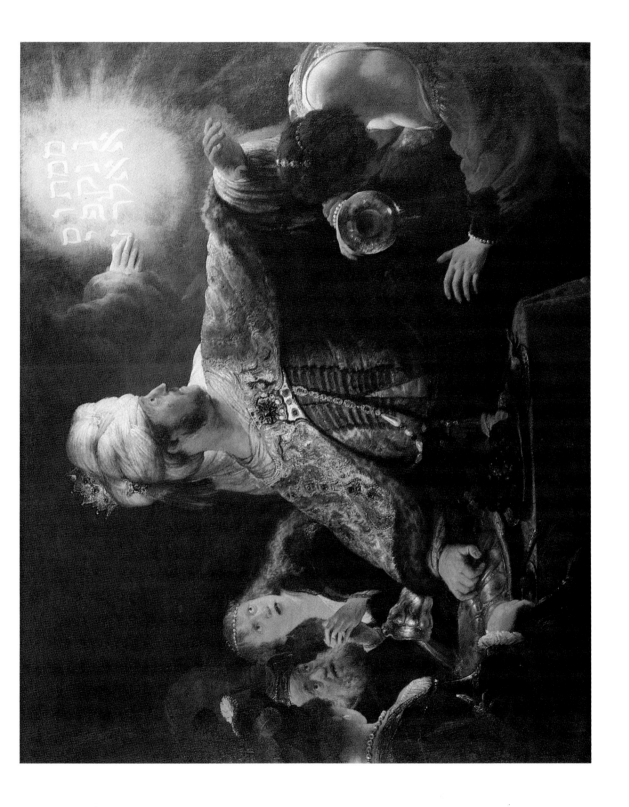

伯撒沙王的盛宴·牆上的書寫
〈The Feast of Belshazzar: The Writing
on the Wall〉 1635
畫布·油彩　167×209公分　倫敦　國家畫廊

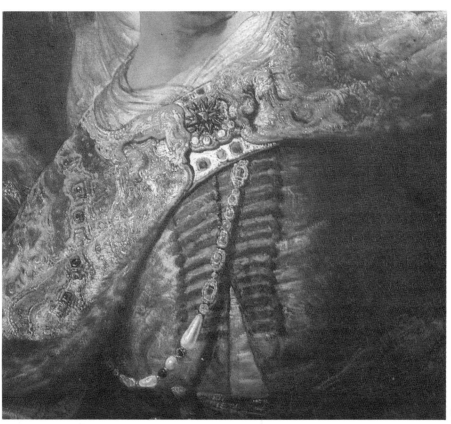

③

④

③林布蘭　貝爾沙匝王的盛筵·宮牆上的怪字（局部）
華麗飾件與鑲珠寶的袍服充分顯示了林布蘭繪畫飾件的功力。
④林布蘭　貝爾沙匝王的盛筵·宮牆上的怪字（局部）

③林布蘭　貝爾沙匝王的盛筵·宮牆上的怪字（局部）

八、泰納 ✕✕

泰納(Turner，1775～1851)

　　泰納是英國畫家，筆法放逸，對後來的印象派畫家影響至深。我曾經在倫敦的美術館，看到泰納的油畫箱，畫箱裡裝了一些常用的繪畫用品，顏料粉裝在有軟木塞頭的玻璃瓶裡，箱子後面有小囊袋，裝著配好的顏料；但是這些瓶袋用起來並不可靠，1840年後引進金屬管就理想多了。畫筆似乎多為大隻的圓型筆或扁平的鬃筆。

　　泰納經常用兩塊亞麻布，浮鬆地疊放在一起，兩面都以油底保護，因為底色塗得很厚，所以運用不到畫布的肌理。主要的構圖用稀薄畫法，但從畫面上並看不到；畫的表面用厚塗層層堆砌，造成破碎不全的效果。整個畫因黑色而看起來有些乾燥，再塗上低濃度深色的透明色。

　　泰納作畫之前，首先在平紋的亞麻布上塗上一層厚的白色油性底。畫面的基層用松節油稀釋過的淺色顏料塗繪。

　　然後用刷筆或畫刀塗上一層厚實的顏料，或將未乾的顏料疊於已乾顏料上，務使做成鋸齒狀和旋轉的效果。

　　輪廓及細節部分以淡薄的色彩描出，同時修改佈局。待畫面全乾之後，再施以無光澤法(Sumbling)和透明畫法(Glazing)使顏色更為豐富而細緻。作品完成後，塗上凡尼斯，並配上畫框。

　　我曾經仔細研究過泰納的「暴風雪」(Snowstorm)一圖。此畫最主要在光線的處理，混濁的白色及黃色顏料，或厚塗或薄抹，交替的層層堆疊於畫布上。

　　顏料厚塗後，將乾燥後帶白色及油脂刮除，造成表面鋸齒狀的粗糙效果。顏色乾後交替塗上薄薄的深色及白色，使用的工具是畫刀及豬鬃畫筆，因此畫面看來厚重，色彩互相交錯。此畫中他仍強調觀察的重要。據說泰納注重觀察大自然現象，曾經在風雨中爬上 Ariel 郵輪的船桅上用心記下實景，畫中描寫風暴的場面正把他觀察的心得顯露無遺。

　　另外，泰納也不拘成規的交替運用厚薄、明暗來構成整個畫面；這個，更清楚的顯示在他的另幅作品「月光下的運煤船」(Keelmen Heaving in Coals by Moonlight)上。

　　只要從該畫細部就可看出泰納用色很重、很厚，淡黃的地方幾全用畫刀塗出或用硬筆畫成，船桅及纜索部分則用軟的黑貂筆描出。至於其他部分則首先用無光澤法(Scumbling)畫出細碎的白色和黃色，再以透明畫法(Glazing)做出暗色部分。船上的火光則塗以厚實的顏料層。至於畫中朦朧效果的製造，則是先塗上顏料，快乾時將之刮除，再畫上一層透明色。從畫面上良好的龜裂可以看出其厚度，可能泰納

也有習慣加添一些使油畫較耐久而堅挺的物質。

　　畫面中昏黃的月光以堅實的乳黃顏料塗成，爲全圖佈局的焦點。畫面中心最亮，迥異於傳統的風景畫。這個正反映出泰納從當時科學理論解析出的一個觀念，即：黃色是最符合呈現白暉現象的顏色。

①泰納的畫箱，其中爲泰納主要
　使用的繪畫工具與顏料
②泰納　月光下的運煤船
　（Keelmen Heaving in Coals by Moonlight）
　1835　畫布、油彩　92×123公分
　華盛頓　國家畫廊
③泰納　暴風雪（Snowstorm）
　1842　畫布、油彩　91.5×122公分
　倫敦　泰德畫廊
④泰納　暴風雪（局部）　1842

①
②

③

④

九、安格爾

安格爾(Ingres，1780～1867)

在安格爾的故鄉蒙托班(Montauban)有座安格爾博物館，我曾經到過那裡參觀。這座美術館收藏了不少安格爾的素描、油畫習作和一些大幅的完成作品。從那些習作中，我們可以窺見安格爾的一貫作畫步驟和方法。例如有一幅畫耶穌小時候，給一群博士圍繞的作品，有不少習作，包括從別的畫布剪過來貼黏成一幅的小習作，看來是經過不斷的推敲才完成的。

另外還有很多在美術學校所畫的人體畫和肖像，其中有一幅肖像「貢絲夫人」(Madame Gonse)，在我參觀時曾經記下當時的心得，抄錄如下：

學生時代之習作，細目畫布打底（白），以灰褐色顏料畫，輪廓模糊，暗處似留有青、灰色，亮部則用白、土黃、淡紅幾個顏色，變化很微妙，頭髮則最後才畫出來，留有筆觸的透明色。

他的小習作則有補綴，反覆修改或剪下來貼以另一部分的習作合成一張者，如「博士們環侍耶穌」(Jésus au Milieu des Docteurs)。

他的調色板很小，裝顏料的錫管亦不大，另有小畫筆和擦顏料用的白布，畫杖是以竹子作成的，削其竹節，其前端包以黑布。另有削除顏料的削刀，大小各有一支，也都在博物館的玻璃櫃中展示出來。

安格爾的大件作品，有的部分是打上土紅色底，或土黃色底，放乾再畫，其打底甚為平滑，因此他的畫面很平滑。至於肖像作品，眼球部分畫得看來會發亮，顯示其質感，黑色的瞳孔與白眼球交界很模糊，並不用黑線畫出輪廓，看來如有一層霧般朦朧。至於大件作品的習作，運筆較自由而有力。

安格爾收藏不少古代雕塑品，其中有件石雕甚像他的作品「泉」(The Spring) 中的少女姿勢。筆觸可能用削刀細心削掉，頭髮亦有不同畫法，與背景相接部分自然溶入背景中，額頭上的則似留有筆觸的方法畫出來，此時先畫出頭髮投在額頭上的陰影之後，再畫出頭髮的綫條。

人體的陰影，透明色用得多一點，亮部顏料稍厚，但不留筆觸。其人體習作似先有灰色基底色畫法，其次加上褐色陰影，有些地方隱約露出灰色調的基層畫法，在膚色受光部分的陰影，由於有灰色基底色的關係，則是淡藍色，看來似有血管的感覺，效果很好。

另外他所畫的輪廓線不很清楚，但有嚴格的形式美，至於他所準備的白色底色相當平滑，但感覺上像用畫刀打底，再用平筆抹一次後，再用削刀削除筆觸，摸起來有點摸石灰牆壁的感覺。完成後，畫面則用扇形筆調整平滑，看起來渾然一體。

①安格爾 貢絲夫人
（Madame Gonse）1845-52
油彩 73×62公分
蒙托班 安格爾博物館
②安格爾 博士們環侍耶穌 習作
（Etudes pour Jésus au Milieu
des Docteurs）畫布、油彩
59×45公分 蒙托班 安格爾博物館

①

②

最亮點並非純白色點，白加土黃，眉毛細細淡淡的用軟毛筆畫上，至於每一色均有分面，但界綫均不很清楚，鼻孔暗處用土紅色，臉上暗處均不用純黑色。

　　至於眼睛，頭髮則到快完成時再畫上去，並考慮運筆的效果。

　　至於像「歐辛的夢境」(The Dream of Ossian)，遠處的人物似以灰色基層畫法完成的，關於這幅作品，亦留有草稿。

　　綜合上述，古典畫家安格爾作畫時，先將中度不規則織紋的畫布薄薄地打上暗紅色的油性底，再用石墨或白堊描出輪廓。

　　這些部分被加強，陰影部分用深咖啡色，也可能是灰褐原色。面部的主要部分如頭髮等，用細軟的畫筆，以稀薄的流動性顏料畫出。

　　用明暗層次不同的色調，謹慎地堆砌出立體效果。膚色部分畫得很光滑，在畫未乾時用扇形畫筆混合不同的色調。

　　最後以厚塗加強各個重要部分。如明亮部分，或以透明色畫出頭髮、眼球部分。

　　喜好在畫的最後一層上以光滑平順的塗飾是古典畫家的一項特徵。

③

④

③安格爾　歐辛的夢境(習作)
　35×28公分　蒙托班　安格爾博物館
④安格爾　歐辛的夢境
　(The Dream of Ossian)　1813-35
　畫布、油彩　348×275公分
　蒙托班　安格爾博物館

⑤安格爾　泉(The Spring)
1820-56　畫布、油彩
164×52公分　羅浮宮

十、德拉克洛瓦和庫爾貝 ⬡⬡⬡⬡⬡⬡⬡⬡⬡⬡⬡⬡⬡⬡⬡⬡⬡⬡⬡⬡⬡⬡

德拉克洛瓦(Delacroix,1798～1863)

　　浪漫派畫家德拉克洛瓦的作畫態度,通常是先有一幅畫的意念,然後根據那個意念試作許多的速寫稿,有各式各樣,再從中選出一圖以爲定稿;之後即以此定稿爲雛形,進行局部習作,研究畫中各個人物的姿態、動勢與彼此的關係;畫中細部的位置、佈局決定後,就製作大型素描草圖。再將大型素描草圖轉移到畫布上,即開始油畫製作。

　　準備好畫布,敷以吸收性膠質白堊爲底,這個步驟的作法類似魯本斯。在羅浮宮有一幅德拉克洛瓦1830年的作品與習作。作品畫題「自由女神領導群衆前進」(Liberty Leading the People),是德拉克洛瓦的名作。從該畫的習作中,我們就可以很容易看出克氏的創作構想及完成過程。

　　這幅畫的初稿沒有留存下來,不過可以從習作中窺出此作的底稿是用無光澤畫法畫出,畫中的輪廓與明暗是以深褐色顏料著色繪製。

　　做好深褐色的單色底稿後,畫中的形物即由暗到明層層的堆疊出厚厚的顏料。在繪畫過程中,畫中陰影部分常用顏色加強。膚色部分,則俟底層顏料乾後,敷上一層橘紅和青綠的對比色,讓陰影部分更爲生動,膚色也奕奕煥發;尤其自由女神那片熱烘烘的紅頰最是明顯了。女神高舉三色國旗的手臂畫成背光的黑影,背景襯以巷戰的火爆氣氛,煙灰瀰漫,景物朦朧,顯得格外有力,把全景的緊張、亢奮、昂仰、豪邁、雄揚的戰鬥意志表現無遺,彌足感人。

　　畫中輪廓部分的顏料層最薄,它的作用是要使用顏料層堆砌出來的膚色部分,顯得更具立體感;至於光影明暗的處理,類如林布蘭的作法,暗部也是使用透明畫法,不過,有些地方的顏料層也用得相當厚實。

　　幡然飄舉的旗幟,色彩鮮明,也是此畫的一個焦點。浪漫派的作品通常是以畫面生動、敍事流暢見長,德拉克洛瓦即爲其中翹楚,而「自由女神領導群衆前進」一作,氣勢非凡,更是此中之佳作。

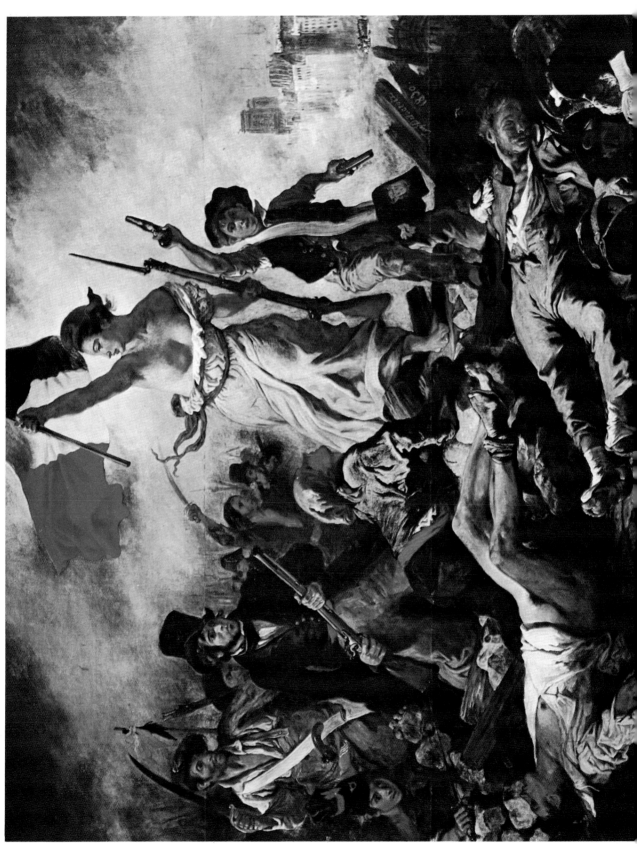

①德拉克洛瓦　自由女神領導群眾前進
（Liberty Leading the People）1830　畫布、油彩
260×325公分　巴黎　羅浮宮
②德拉克洛瓦　自由女神領導群眾前進（局部）
③德拉克洛瓦　自由女神領導群眾前進（習作）
畫布、油彩　65×81公分　瑞士　私人藏品

▲庫爾貝　拉魯的洞窟
（La Grotte de la Loue）
1865　畫布、油彩
98×130公分
華盛頓　國家畫廊

庫爾貝 (Courbet，1819〜1877)

　　庫爾貝是法國寫實主義的畫家，他的作畫方式是先在油性畫布上打好一層白色薄底，如此畫布的紋理仍清晰可見，不過，他有的作品並不這麼打底，而是打上褐色底的。這裡且舉庫爾貝的「拉魯的洞窟」(La Grotte de la Loue)一畫作例說明其作畫的程序：

　　1.用棕色顏料略描出人物及細節部分，背景的筆法則較粗。

　　2.先用深褐顏料以調刀淺敷上一層基層顏色，其餘部分平均塗上固有色。

　　3.大胆而心細地畫出人物部分。

　　4.赭黑色的洞窟用刀塗上顏色，遠景用纖巧的拖筆法，畫出山岩的粗糙肌理。整幅畫完成後塗上一層凡尼斯。

　　庫爾貝在此畫中使用了相當沈鬱的色調：土色(Earths)、黑色(Black)、翠綠(Vividian)、濁綠(Mixed Greens)、深藍(Cobalt blue)、鐵紅(Iron Oxide Red)、鉛白(Lead White)。

　　整幅畫面以竹筏上的人物為主，划向洞窟裡，洞窟裡的陰影的顏料層較薄且較透明，與用畫刀的岩石肌理成美妙的對比，畫面富有現實感。庫爾貝為善用畫刀的畫家，其作品厚重而有力。

十一、馬內 ░░░░░░░░░░░░░░░░░░░░░░░░░░░░░░░░

馬內(Manet，1832～1883)

　　在完成「草地上的午餐」(Déjeuner Sur L'herbe)一作之前，曾做了一幅尺寸比較小的習作，從該幅習作中，可以看出馬內在塑造畫面的立體空間時，曾利用對比色和中間色做了各種嚐試；其中，主要的構圖全以大筆，主要提綱挈領式的勾畫而出，使流性透明的顏色下露出白色的底色。

　　「草地上的午餐」是以大胆而令人振奮的筆法畫出，畫成後再敷上一層鮮明的塗飾。野餐食物及褪下的女人衣物正道出了畫中平靜生活下的另層別有寓意的故事。

　　習作中委置於草地上的衣裝、果籃、麵包、綠葉，以灰暗的藍色與富麗的紅色、黃色及綠色，做成強烈的對比；白衣上敷上淡淡的翠綠色更加強了整個的效果。儘管筆意疏放簡略，所有該畫的卻都畫了，筆法寬廣而流暢。

　　馬內作畫時先打好了淡色的底，造成平面而發光的效果。

　　我曾經在羅浮宮參觀了他的傑作「草地上的午餐」一作，茲參考Waldemar Januszczak 主編的 Techniques of the World's Great Painters 一書，介紹如下：

　　作畫時，光源來自正面，以消除中間色，使人物看來更明亮。

　　看不出有底層的描圖，不過人物是用深色流性的灰褐顏料描出。然後以無光澤法塗上固有色，畫出人物及全圖的大致形狀。

　　作品的重點是放在畫面中央坐於草地上的三個人，人物的畫法是以油性顏料層層敷疊。畫中的背景及人物周圍的景致則用無光澤法，塗上薄而半透明的顏料。

　　馬內修改畫中厚塗部分時常將要修改之處的顏料先刮去，再添上顏料進行修改，改畢後再塗上一層薄薄的淺色凡尼斯。

　　馬內的基層畫法多少依據固有色，但顏色稍深。焦點集中在畫面中心的三個人身上，以不透明的顏料厚塗，與背景的薄敷的畫法恰成對比。前景的光源在畫面的前方，光影強烈，正誇張了明暗的對比，減低了中間色的比例，厚實的油性顏料在畫布上流動，顯不出畫布平滑的質地。在勾出人物的輪廓後，才著手塗繪如茵的綠草部分，因此草地看來就沒有那麼具實。背景是全畫用色最稀薄的部分，光線從中穿過，柔和了景色部分的酷暗。淡柔的色彩正造出畫面深遠的空間，引人注意；畫面中深色的林木錯落其間，疏密有致，更讓全圖的構成有具實的感覺。

　　這件作品在當時被視為藝壇異數，奇特而反常，彷彿一幅超巨型的水浴圖；畫中三角型的構圖正是馬內作品裡最典型的佈局法；此外

，馬內的作品也常忽略傳統畫法中特別強調首尾一致的三度空間的幻覺效果。人物是以不透明顏料敷塗，色彩豐厚；尤其習作中人物的臉部造形是以濕中濕法隨意畫出，仍能清楚看到畫布的布紋，筆觸大胆、率意，很有表達力。至於肌膚、衣物、草地的描繪，卻又用另一套不同的筆法。

林木部分的畫法，從習作看來，底段顏料塗得稀淡，作用只在勾出各樹木的形貌；第一層上色，用的顏料也是稀薄，只在枝葉等有限的地方作修飾，像深綠色和較厚的白色等部分；直聳的灌木則以疾筆畫出，形貌具現；從習作轉到正式畫作時，則筆法就精緻而詳細多了。

油綠的草地部分，無論習作或完成作裡，都是依著人物的輪廓而畫，不但強調了人物的輪廓，也加深草地的幽靜祥和。

①

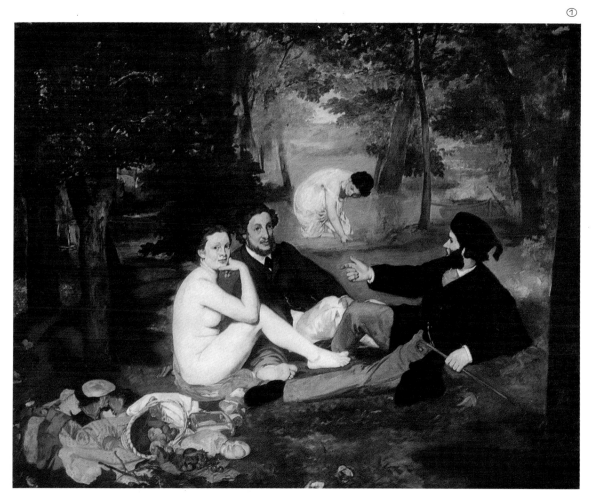

②

③

①馬內　草地上的野餐
　（Déjeuner sur l'herbe）
　1863　畫布、油彩
　214×270公分
　巴黎　印象主義博物館
②馬內　草地上的野餐
　（習作）
③馬內　草地上的野餐
　（習作局部）

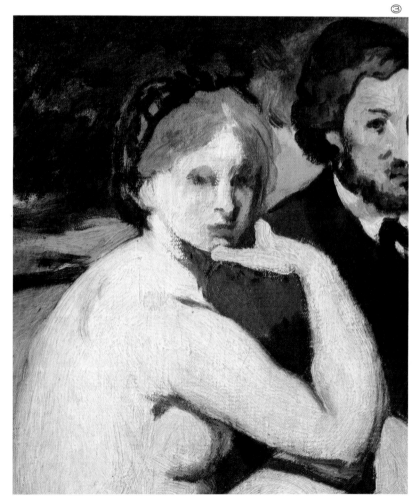

十二、印象派畫家 ◇◇◇◇◇◇◇◇◇◇◇◇◇◇◇◇◇◇◇◇◇◇◇◇◇◇◇◇◇

莫內、雷諾瓦、希斯里、竇加
畢沙羅、羅特列克、盧梭

通常印象派的共通技法，即是使用吸收性的畫布，多用揮發性油，如松節油，以求顏料層迅速乾燥，作畫時以混有白色顏料的不透明方式迅速作畫，有如目前我國油畫家的作畫方式。

如莫內（Monet, 1840－1926）的作品「柳樹下的莫內夫人」（Madame Monet Under the Willows），我們很容易發現其畫面上的顏料幾乎都混有白色顏料，以迅速的筆觸，厚重地塗上去；其隨興而作的筆觸，在畫面上形成了一種輕妙的韻律。

初期的雷諾瓦（Renoir, 1841－1919）、希斯里（Sisley, 1839－99）和畢沙羅（Pissarro, 1830－1903)也都和莫內的作風相似，是爲帶有自由、破碎筆觸的畫法來表現大自然瞬間的光線效果。

而雷諾瓦及竇加則常有不同的作畫方式。雷諾瓦早期採用和莫內相似的作畫方式，可是後來對於古典畫法發生興趣，畫面轉而多用透明畫法表現柔媚的美感，如「拿著響板的舞女」（La Danseuse aux Castagnettes)筆意流暢、色層透明，試與莫內的作品比較便能了解其差別。這也許由於雷諾瓦早年曾經在陶瓷上畫過插畫的關係吧！

竇加（Degas, 1834-1917）的作品，早年的多以古典技法製作，如他三十四歲時所作的「瑪羅小姐」（Mademoiselle Malo）一作，其技法看來相當古典，如黑衣部分幾乎全以透明畫法畫成，顏料的重疊情形，亦甚有秩序。他有時也採用暗色底的色布，有時也使用灰色調基層畫法，看來他對古典技法曾作過多方面的探討。竇加中年之後的作品如「燙熨斗的人」，常只在亞麻布上塗上一層膠，作畫時還處處留下亞麻布的褐色部分；這種畫法，似乎與羅特列克畫在厚紙板上的作品有相通的地方。

我在羅特列克（Toulouse－Lautrec, 1864－1901）的故鄉亞爾比（Albi)的羅特列克博物館，參觀過許多他的初期作品。看他作畫時的筆觸，運筆迅速，能準確掌握對象的特徵和動勢。他爲了留下流暢的筆觸，便採用了有吸收性的厚紙板來作畫，而處處留下厚紙板的質地。

盧梭（Rousseau, 1844－1910）的作品，畫面十分平滑，一般人都將他歸類在素人畫家裡頭。其實他的作品肌理很美，在印象派畫家之間很難找出這樣的畫法，他的「赤道的密林」（The Equatorial Jungle)富有幻想氣氛，而其畫面也十分平滑。

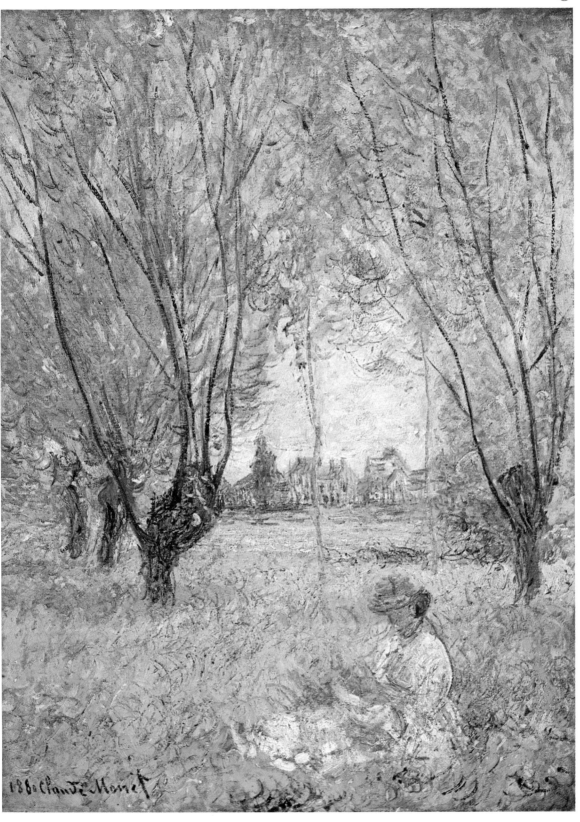

1886 Claude Monet

②

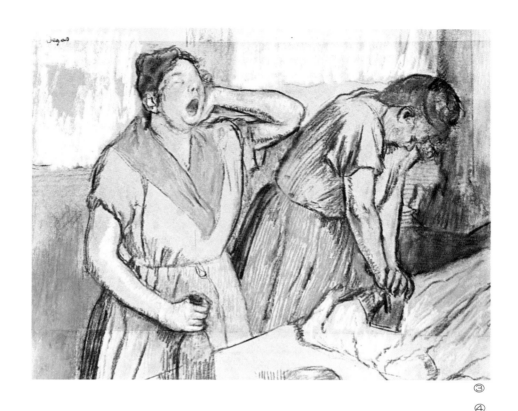

③

④

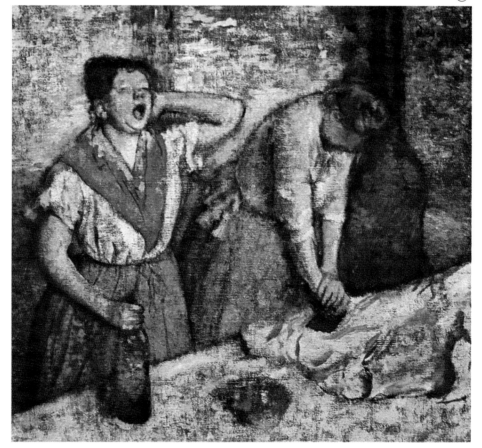

⑤雷諾瓦　拿著響板的舞女
(La Danseuse aux Castagnettes)
1909　畫布、油彩　154.9×64.8公分
倫敦　國家畫廊
⑥土魯茲─羅特列克　紅磨坊裏的方塊舞
(Quadrille at the Moulin Rouge)
1894　紙板、膠彩　83×61公分
華盛頓　國家畫廊

⑤

⑦盧梭　赤道的密林 (The Equatorial Jungle)　1909
　畫布、油彩　140.6×129.5公分　華盛頓　國家畫廊

⑦

十三、後印象派畫家和新印象派畫家 ∶∷∷∷∷∷∷∷∷∷∷∷∷∷∷∷∷∷∷∷∷∷∷∷∷∷∷∷∷

梵谷、高更
塞尚、秀拉

梵谷 (Van Gogh，1853～1890)

梵谷的油畫作品最具特色的就是他那奔放的強烈筆觸。

梵谷作畫習慣使用粗麻畫布。繪畫多不用底稿，直接就用不透明顏料塗抹在畫布上，描出作品的大致形貌。

像「麥田收割」(Récolte de Blé Dans la Plaine des Alpilles)一作卽隨興上色，筆意縱橫；顏料層層堆砌，每一個落筆都無需滯留，因此作畫速度甚快。又，梵谷作畫時用的顏料都含有樹脂的成份，所以能留下結實有力的筆觸。至於畫中的輪廓綫亦是在顏料未乾前畫的，因此也強烈而明顯；而細節部分則放到畫面顏料全乾後再處理的；這點，從「少女」(La Mousmé)一作中可以看得出來。由於梵谷偏好無光澤的畫面，所以完成後的作品幾乎從不上凡尼斯。

高更 (Gauguin，1848～1903)

高更喜用布紋堅靱的畫布，從「 Fatata Te Miti 」一作大概可以看出高更的繪畫技法。此作是以直接畫法畫在油性打底上，用的顏料爲朱紅、深色群靑或波斯藍。色面分明，色彩的純度相當高；畫面景物多作平面處理，其作用是在加強色面的對比效果。高更多用不透明色彩作畫。乾了一層再塗一層，每一層的色彩都可在畫布上顯現出來。高更作品上的輪廓綫也是相當淸楚。他喜以大塊色面和綫條做表現，很可能是受了日本浮世繪的影響。

塞尚 (Cézanne，1839～1906)

塞尙將買來已打好油性乳白色底的畫布，釘在畫框。初描用一層稀釋過，可能是群靑的藍色顏料。像塞尙的「浴者」(The Grand Bathers)，在輪廓未乾前，用濕顏料一層又一層塗上，並不斷修改。卽接近濕中濕的方法，根據物形的輪廓塗以不透明的薄色，塑造出暖色與寒色的對比。他常在陰影部分用帶靑或綠色系統的顏色，可能早年受印象派畫家交往的影響。底色在畫面的許多地方露出來，尤其是明亮處，整幅畫沒上凡尼斯。

秀拉 (Seurat，1859～1891)

秀拉是新印象主義的代表畫家，他所運用的繪畫技法卽有名的「點描法」；這種畫法的色彩理論是依據光學原理而來，大致是說：利用兩個原色的色點交相雜錯而不混合，可獲致較爲明亮鮮麗的混色效果。

秀拉作畫時於強靱厚重的畫布打上一層稀薄的白色或近似白色的底，加強光度。用固有色大片地描以底圖，再輕輕地描出人物和物體。等各層顏料乾了以後再塗上一層濕油質的顏料，以保色彩的純度。

顏料用油用得很少，加上白色，以增加亮度。他所畫的人物及衣服、顏料用得很厚、而且不透明。

①

②

①梵谷　麥田收割（Récolte de Blé Dans
　la Plaine des Alpilles）　1888
　　畫布、油彩　30×40公分
②梵谷　麥田收割（局部）

③梵谷　少女(La Mousmé)
　　1888　畫布　73.3×60公分
　　華盛頓　國家畫廊
④高更　海邊
　(Fatate te Miti)
　　1892　畫布、油彩　68×91.5公分
　　華盛頓　國家畫廊

③

④

⑤

⑥

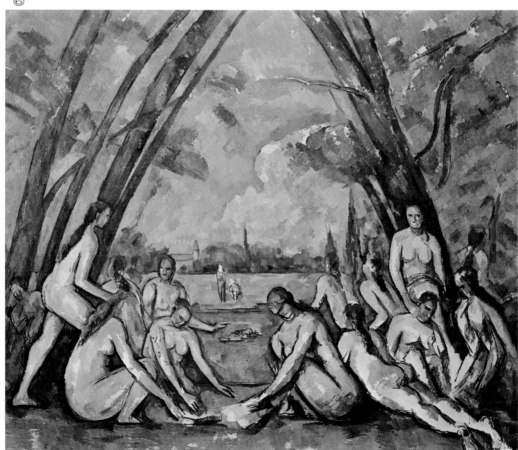

⑤秀拉 模特兒（Les Poseuses）
1888 油彩 39.4×48.9公分
⑥塞尚 浴者（The Grand Bathers）
1898-1905 油彩 208×249公分
美國 費城美術館

138

十四、現代畫家

達利、恩斯特、帕洛克

自從野獸派之後，每一個畫家都有其特殊的技法，例如馬諦斯的留白邊(Anti-cerne)的平塗法，畢卡索有各種不同的技法，還有像藤田嗣治的在白而平整的畫布上，畫細而工整的黑線條的畫法，幾乎無法歸納出一個典型的畫法。

達利(Dali，1904～ 　　)

在衆多畫家之間，達利的技法，看來十分完美，他似乎以古典技法來作畫，他對維梅爾和拉斐爾的技法十分心醉，可是他却以嶄新的觀念畫出超現實主義的作品。

他作畫的技法大致如下：

達利是超現實的畫家，不同於同時代畫家所主張之色彩與筆法自主的說法，達利的筆法是纖細的，對顏色的堆砌也苦心經營，在許多地方，達利的技巧酷似十九世紀的學院派畫家，甚或是維梅爾。他以現實的景象，同時也動搖了傳統上對現實的看法：柔和的物體變成硬性，硬性變爲軟性，其相對的大小也改變了。

①達利　記憶的持續
（The Persistence of Memory）
1931　畫布、油彩
24.1×33公分
紐約　現代美術館

①

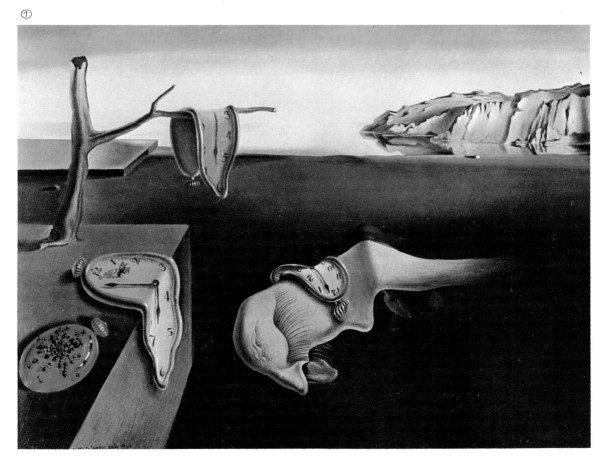

達利用小張法國式的標準畫布，質地緊密。初稿畫得很詳細，爲此種畫所必須。用小枝的圓形紅貂筆，在畫面上堆砌不透明的顏料，並用腕木。精微部分不時以鐘錶用放大鏡，詳細審視。其畫布質地細緻，而用薄而不透明的顏料作畫時，以精細畫法並先準備詳細的底稿。

　　本畫色彩艷麗氣氛柔和，有如珠寶般地搶眼。前景的晦暗到後景漸漸轉變成金黃，色調的更迭造成發光的效果。

　　畫面上將不透明顏料瑣碎地堆砌起來，爲了逼眞地造成自然學派的假象(Trompe L'oeil)。達利使用小枝的圓形黑貂筆、用流性顏料。他也用腕木，在特別細微處甚至用修理鐘錶的放大鏡鏡片，詳細的底描也是必須的。

恩斯特(Ernst，1891～1976)

　　恩斯特經常採用現代畫家所用的主要技巧。例如：樹葉用拼貼法(Collage)造成黏貼上去的假象，或拓印(Frottage)，看起來像木頭的部分是用軟心鉛筆在紙上畫出來的。或用 Decalcomania 手法，這是把紙類物品壓在塗了顏料的畫面上再將其撕下，或用刮除法(Gratte)，將畫布上顏料刮除。他可能也用膠帶造出一些筆直而重疊的綫條。他也用 Oscillation 法，將罐子繫在一根綫上，罐子擺動時，顏料即從中滴下。他可說運用了很多卽興畫法的畫家。

②恩斯特　遠望的城市
（La ville entiére）
1935-6　60×81公分
倫敦

②

帕洛克 (Pollock，1912～1956)

　　至於抽象畫家帕洛克作畫時，則把未上油性的畫布攤放在地上或釘在牆上，用黑色的油漆在畫面上渲染、潑濺，或滴出點狀。潑濺塗染畫布，主要用淺棕色，塗白色顏料時技法與黑色相似藍色則用來畫綫條。

　　在已平滑的畫面細綫若經過未乾的地方，綫就變粗了。未畫的部分保持原有的色彩，以襯托出其他部分。畫面邊緣部分的顏色顯然少上了很多顏色，畫幅大小一直到畫完成後才決定，最後再上框。

　　因此他的畫面看來十分自由的關係，或許來自他的技法。

③帕洛克　秋之韻
　（Autumn Rhythm）
　1950　畫布、油彩
　266.7×525.8公分
　紐約　大都會美術館
④帕洛克　秋之韻（局部）

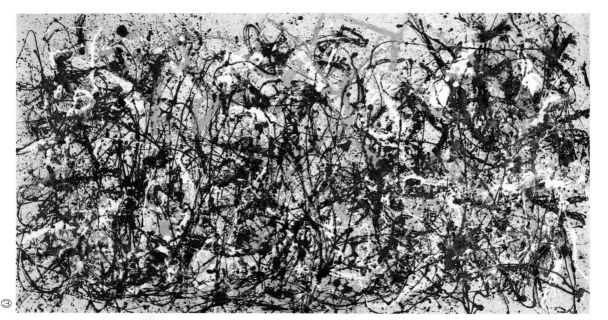

③

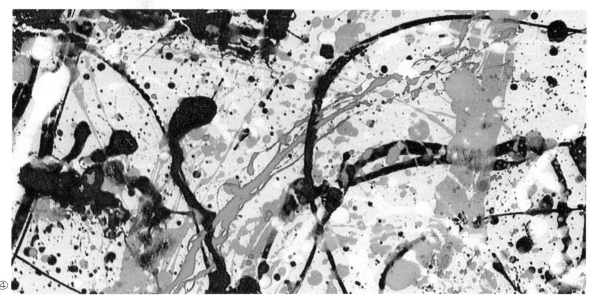

④

十五、魯恩的「畫室」

魯恩 (Guilla A. Demarest Rouen 1848～1906)

　　對沒機會出國的畫家們來說，幾乎是無法在台灣看到歐洲畫家的原作，雖然有不少印刷精美的畫冊可供參考，還是差了一層。譬如說：看國畫作品，再好的印刷品，仍不如看原作來得逼眞，何況油畫表面肌理的凹凸變化，在印刷品上是無法體會到那種顏料層重疊的效果、顏料的厚實感以及透明畫法的微妙變化。去年台北的畫廊曾展出一些歐洲畫家原作，其中有一幅魯恩作的「畫室」（100號）被台中的收藏家收藏，因此若有機緣，仍有面對原作的機會，也可作一番研究，以便引證前述的各種技法的實際運用。

　　「畫室」乃是一幅運用了多種技法的作品。左上端的窗戶部分，乃是在原先已塗上厚重的白色顏料作爲塗底之後，再加一層透明畫法

①魯恩　畫室
　畫布、油彩
　132×166公分
　台中　私人收藏

①

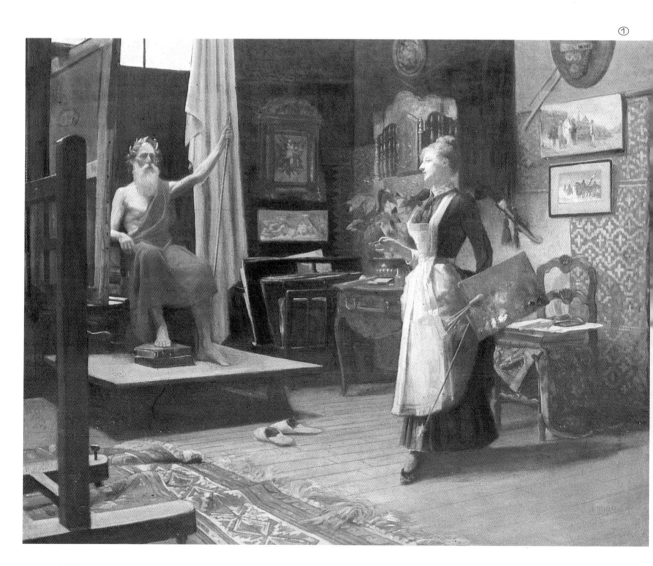

142

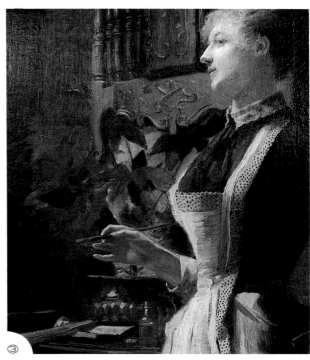
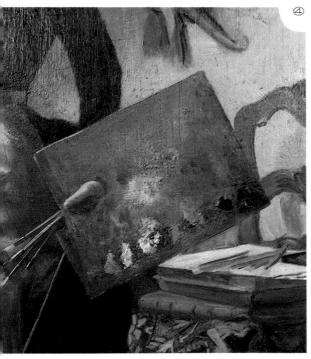

②~⑤魯恩
　　畫室（局部）

的淡褐色，使之產生一點變化，而玻璃窗上的木框則以薄薄的顏料畫
出來，因此底層顏色雖塗得很厚，放乾了之後，再加上薄薄的透明色
並沒有什麼壞處的（油畫並不一定要起初作畫時塗得很薄，完成時才
塗得較厚）。至於地毯是以平塗的方法塗成像圖案般的效果，以便表

現地毯上的花紋的感覺。背景暗褐色是透明的平塗，器物則以簡單的層次，以分面的方法表現出來。

表現各種技法最為明顯，而具體的地方乃是女畫家手上的調色板。先以透明褐色畫出畫板，然後加上一些厚實的白色、朱紅色、黃色等調色板上的顏色部分，等完全乾了之後，再以透明法加上一層褐色，如此厚實的顏料層就會因褐色顏料沈積在凹部而顯得有複雜的肌理變化。調色板邊緣受光部分，則以白色顏料表現出最亮點的受光的感覺。

人體部分畫得十分細緻，重合的層次很多。大致來說，受光的部分調子差距較多，暗部較模糊，最亮部也只有小小的一個亮點，處理的方法與古典素描十分相近，調子變化很多，色彩也儘量接近實際的膚色。此畫的模特兒是白種人，膚色看來也相當白晰，不像有些初學畫的人，以為色調應注意高彩度與高明度，致使膚色過份黃、紅，看來像患了黃疸病；其實使用色彩應注意整幅畫的色調變化和模特兒的膚色，而不是硬把生硬的色彩學的觀念套進去。

這幅作品亦有很明顯的修飾痕，可見是作者一再推敲的結果。顏料層強韌，似乎顏層之間含有凡尼斯之類。顏料的厚度大約只有一公厘左右，但毫無白堊化（粉化）的現象。在我過去修復經驗中，凡是多用松節油的作品，粉化的現象相當嚴重。這幅畫的顏料至今仍然保持得很好，可能畫家較少單獨使用松節油的關係，相反的屬於樹脂類的凡尼斯則有相當強的硬化能力，但硬化過度則易碎，因此應以亞麻仁油為中心加上適當的松節油與畫用凡尼斯才好。這幅畫給我的印象是即使顏料層有浮起來的部分，用手指輕壓，其觸感有如摸皮質帶有相當的韌性，而不會碎裂。

至於這幅畫細節的微妙部分，則不是印刷品所能表現的，只有直接觀賞原作才能體會出來。

一般說來，古典作品給我們的印象是面對原作才能體會出其宏偉的氣勢，以及一筆一畫重疊的層次變化。

「畫室」大致說來是很平穩的作品，由於運用了各種不同的技法，表現得十分逼真，提供給我們油畫顏料的使用方法，以及運筆的參考。

除此之外，此畫之肌理相當平滑，人物部分更是如此。細心的作畫計劃，使修飾的部分減少，而左邊模特兒附近有明顯的修飾痕，由此修飾痕，足以證明是作者的原作。原作後面更襯以一層新畫布來補強原先的畫布。

本畫作者擁有相當豐富的作畫經驗，他似乎受過荷蘭畫派影響也似乎屬於學院派畫家，以油畫的技法來看他的「畫室」是一幅包括多樣技法的作品，對學畫的人當有相當的助益。我在某種機緣下徵得收藏者同意，得以拍攝此畫的細部附圖於此，以供大家參考。

第四章 油畫的維護與保養

　　近年來，我常修復一些已逝世的老畫家的作品，其中有一位C姓畫家的作品最多，當我修復他的作品時，我體會到很多油畫的損傷，並不只是由於畫家的技法不當，或者調色有所錯誤而造成的，倒是收藏者疏忽於作品的保存而有以致之。因為同一時期，同一畫家的作品，有的作品損傷、污染都相當厲害，可是有的作品則保存得很完美，可見收藏家收藏、掛畫的地方，以及保存方法的妥善與否關係極大，影響甚鉅。以下且以我的經驗談談油畫保存的幾個應注意的要點：

　　油畫的理想貯存環境，應經常維持在攝氏20到25度之間的恆溫，相對濕度在55～65％之間為最理想。當然，掛畫的牆壁要作雙層設施，待房子蓋好一年，牆裏濕氣完全乾了之後，再釘以木板，鋪上地板，進一步完成室內裝潢的工作。進入掛畫的房間要換拖鞋，以免帶進灰塵。而書畫照明燈光以濾光板濾去紫外線，控制在三百毫微米下，並在展覽櫥櫃中加置排散熱氣的設備，至於聚光燈為特殊冷光燈，儘量減少照明度及熱度對油畫的影響，使得作品能夠獲得更妥善的保存。除了應該具備以上這些條件外，還要嚴格禁止室內抽煙、啖食，以避免污損室內之整潔。

　　其實一般家庭，要做到這些條件，幾乎不可能，但也有一些是可以避免的。例如：不要把畫掛在太陽光能直射到的地方，因為太陽光會使顏料變色。也千萬不能把作品掛在廚房和廁所；廚房因為有油煙，不好；廁所則嫌其污辱藝術。至於客廳，則為款待客人之處，難免有人抽煙，亦是不甚合宜。因此說來，掛在客廳的油畫有個比較折衷的辦法，即在畫面上多安裝個玻璃保護。因為我修復過的作品，有一張畫洗滌出了相當多的黃褐色帶有尼古丁味道的污染物，還有一張作品變黑了，可聞出一股香火的薰味。又有人是將油畫收藏在保險櫃裏，這種收藏方式很不好，因為藏品放在櫃子裏最易因不通風而發霉。我所知道的人就有人如此的收藏作品。

　　同學們常跟我抱怨說，臺灣的畫布不好，放一年就爛掉了，我想臺製的畫布確實比純亞麻布脆弱，但也不致如此。有一天我到他們的住宿處參觀。他們住在一樓，我進門後發現他們的畫布不是攤在地上，就是依牆斜靠。我看到這種情形之後才恍然大悟他們抱怨臺製畫布不好的原因。因為地表濕氣重，容易把濕氣浸透到畫布裏，如果室內不通風，畫布沾了濕氣自然容易爛損。

正確的畫布保存方法就是避免受潮。通常的方法是製定一個小木架，使架面離地一段距離，再將畫布放在上面，畫布和地面就隔了一段距離，地面濕氣將不會影響畫布，如此是比放在地面要好很多。即使二樓以上的地方也要如此才好。

有時，釘上木架繃緊的畫布常有被撞成一個凹洞，或弄成小凸部的情形發生，這多由於沒有細心妥善的存放好畫布所引起的。畫布常因繃得過緊，稍一碰觸就會留下凹痕，因此放置畫布時應隨時注意避免碰觸的情形發生。我覺得比較理想的方式是把同樣大小的畫布放在一起，即使碰到沒法湊到同一大小時，也要考慮不要讓小畫布與大畫布緊靠在一起才好。

畫布後面用白布釘在內框的另一面較能防止灰塵。當掛油畫時應避免掛在冷暖氣機的正對面，或小孩子能摸到的地方。油畫若裝有玻璃，玻璃不應和畫面直接接觸，兩者之間當留點空隙。

在保存油畫過程中，灰塵是相當討厭的東西，灰塵固著在畫面形成污跡，久而久之就不易清除。我所知道有一位著名畫家的後人曾經用抹布，沾水來清洗畫面，這是很不好的方法，因為水會滲進油畫顏料層，而使畫布上打底的水膠發霉。理想的清除方法應改用紗布沾松節油輕輕擦拭；因紗布經過消毒，比較安全。至於為什麼要輕輕擦拭？因只有輕輕擦拭才能避免人為不當所造成的龜裂現象。有些人欣賞油畫時喜歡用手觸摸，這很不好，因為我們的手指頭常帶有汗漬和油脂，容易為細菌寄生，造成發霉，所以最應避免。

收藏家和一般畫廊，習慣上常用投射燈照射畫面，這是很不好的。投射燈的電燈泡會發出相當高的溫度，長久照射在畫面上同一部位，會使畫布變得脆弱，所以是應該避免的。另外，光源應該由掛畫上方做全面的平均照射，才不會引起畫面的反光。

掛畫的位置當稍高，以避免小孩亂塗亂畫，掛畫的鉛線、繩子應當時常檢查是否該換；在外國美術館裏，甚至有用鐵鍊來掛畫。

還有拿畫時，應拿住畫框的部分，以避免手指頭碰到畫布。持內框時，有一點還需要注意的是我們常會無意間把手指頭插進內框與畫布之間，而把畫布鼓凸了出來，鼓出來的地方要其復原，是很麻煩的事，那是需要花費很多工夫始得奏功。

搬運作品時，應在晴天，而且要雇用有鐵皮密封式的卡車。上、下卡車前萬一遇到細雨紛飛時，應該用塑膠布把畫包裹好，以避免作品給雨淋到。這種搬運畫作的車子有個名字，叫保稅車，類似貨櫃車。

作品在運輸前應裝箱，像省展便把同樣大小的作品編號裝在同一木箱中，裝箱後萬一還有空隙，則務須用保麗龍塞滿。保麗龍易碎，若使用時能再用塑膠布包裹，貼上膠帶，就會更為完善。

油畫作品完成之後，不能馬上塗凡尼斯。塗凡尼斯是有保護作品的作用，但畫家開畫展時，常常沒上凡尼斯（因未滿一年），所以收

藏家在購買油畫一年之後，應請畫家上一次凡尼斯，這樣才能使作品維持得更好。

油畫雖然看來是很堅固的材料，可是一不小心也會變質、變弱，只有細心維護，才能延長作品的壽命。在歐洲美術館收藏的作品，即使經過了幾百年看來還相當完好，便是有修復家細心維護的關係。

▲拿畫時，應避免拿住內框部份

▲正確的畫布保存方法就是一個避免受潮的方法

▲如圖把畫布鼓凸出來的拿畫方式應儘量避免

▲裝釘掛鈎時，應在畫框下墊厚布

▲上凡尼斯前，應先用松節油清洗畫面上的污垢

▲放置畫布時應注意避免壓到畫布的情形發生

第五章 油畫名詞術語釋義

　　油畫自從被發明，廣爲應用之後，即取代了畫史上濕壁畫(Fresco)的地位，而成爲西方美術的主流。

　　十五世紀晚期，油畫開始應用於繪畫上，至今，已有五百年的歷史。這五百年間，單從各代各派畫風的形成、發展與影響，與它所呈現的繪畫風貌，吾人即能據之瞭解油畫技法在廣泛運用下已發展到何其豐富而成熟的境地了。關於油畫技法上的專門術語的產生，在此油畫如此發達的國度裡，自是極其自然的事。而研習油畫的初學者，除了研習繪事技巧外，對於這些術語也應當有所認識，俾更博通，達到學習的最佳效果。

　　一般油畫技法的常用術語，雄獅版的西洋美術辭典皆有收錄，唯其與美術家、美術流派和美術用語等條目按英文字母序編列，因而出現在辭書上的技法術語，就顯得零星散見，讀者索閱甚不便利。本書即因此顧慮，特立本章，將出現於西洋美術辭典上的油畫技法常用術語，依其出現於本書之順序，彙集編整，使讀者更能一目瞭然，清楚油畫技法的大致輪廓，容易掌握學習的步驟與方向了。

Oil Painting 油畫

乃製作具有重要性的各類尺寸的繪畫的最慣用技法。基本上是用油劑調合顏料（註1）分層塗在稍具吸收性白畫面上（通常是使用打過底的亞麻布）（註2）。使用的油劑一般是亞麻仁油，也有用罌粟油（註3）的，因爲它們乾燥後能長期保有光澤。有時爲了加速畫面的乾燥，則需在亞麻仁油中滲入乾燥劑。遠古時期的人類即懂得如何利用混合油劑來作房屋或裝飾性的塗料。但是「油畫的發明」──亦即將此法應用於繪畫上──一般的說法是歸之於范・艾克氏（the Eycks）。此說未必可信，但是有一點可以確定的是，在十五世紀初期，一種可能使用了品質較佳的油劑的改良技法，已經在法蘭德斯出現。義大利畫家採用得很晚，從波拉幼奧洛兄弟（Pollaiuolo）所畫的「聖西巴斯堅(S. Sebastion, 1457：倫敦，國家畫廊)，可看出他們在十五世紀末還未能臻於熟練運用的地步。

繪製油畫有兩個主要方法。其一謂直接法（Alla Prima），意思是「單次直接塗繪」，即直接塗上顏料而能獲致預期效果者；如不成功，

則另換一塊畫布重畫。其二之技法較爲講究，事先需有周詳的計劃，首先在畫布上畫好素描，然後敷一層或一層以上的單色顏料，此時，除了尚未設色之外，看來這幅畫似已完成了。待乾之後，再一層一層的上色，下層的單色顏料經過設色則呈現出預想的效果，色彩本身可在作畫的過程中加以修正，於是有的部分由於使用透明法而造成透明的薄膜(Glazes)，或者是成爲無光澤的半透明的膏狀(Scumbles)，此外更可運用厚塗的方法，讓顏料有「厚實感」(Impatto)和「筆觸」(Brushwork＊)的變化，以造成畫面上的特殊效果。油畫技法在林布蘭(Rembrandt)、魯本斯(Rubens)、或提香(Titian)等大師運用之下，變化無窮，微妙至極（註4）。這也是油畫優於其他畫法的主要因素，近年來壓克力顏料（Acrylic）雖有迎頭趕上之勢，但油畫仍不失其重要地位。

註1：油畫顏料除了顏料粉末之外，尚要以亞麻仁油、蠟、樹脂以及其他材料一起調製。

註2：油畫繪製的基底物，有畫板、畫布、厚紙板、紙、石頭以及銅、鉛等金屬加工板。

註3：油畫用的油，大致分爲揮發性的松節油、乾性油的亞麻仁油、罌粟油。

註4：油畫技法的演變，本文略分兩大類，其實每一畫派，甚至每位畫家都有其特殊手法，欲知其詳可參照有關油畫技法方面的書籍。

Fat. 油脂的

能和油混成膏狀物的顏料，我們稱它爲油質顏料，能給予作品一種顏料層的厚實感（Impasto）。油質含量較少的顏料通常用松節油或其他有機溶劑來稀釋，如此則可以乾得較快。畫室裏常有一句行話說：「始以淡彩，終於油彩」(Start lean and finish fat)。（創作油畫之初，通常用稍多松節油2、亞麻仁油1之比例稀釋油畫顏料，即將完成則以松節油1、亞麻仁油2之比例來完成，此即「始以淡彩，終於油彩」之意。）

Ground 白色底；（版畫）防腐蝕劑

指畫布或畫板上的表層塗料。若是畫布，底色通常爲白色的油彩顏料，但有時還加塗一層淡色顏料。使用畫板時，其打底的步驟和畫布是同樣的，也可以用石膏底（Gesso）；還有某些手續不全的畫家，他們不打底即直接描在支撐物（素質的布或板）上。使用帆布時，這種白色底是不可缺少的重要材料。（參見 Bolus Ground）

Absorbent Ground 吸收性的打底

油畫作品的打底之一，指在畫布、或畫板上以不含油質而能吸收顏料

油份的速乾性白堊質地的材料（如膠水與亞鉛華）打底。當開始作畫時，油畫顏料內的油質被白堊所吸收，因此畫上的油畫顏料呈無光澤的畫肌。其材料成份不一：古代法蘭德斯藝術(Flemish Art)的北歐畫家以白堊調膠水打底。古代義大利畫家則以石膏調膠水打底，現代畫家常以亞鉛華調膠水打底。

Priming 油性的打底

畫布塗好膠水放乾後，塗上調好亞麻仁油的鉛白（一種白色顏料）或加淡色的鉛白做為打底，即為俗稱油性打底的畫布。畫布上的油性打底通常也算在白色底(Ground＊)之內，乃作畫前的預備底層。作畫時，只要直接在此層著色即可。

打底應可分吸收性的打底（Absorbent Ground），與本項的油性打底兩種。

Bolus Ground 暗褐色打底

在作畫之前，先在畫布或畫板上塗一層暗褐色或赤土色的底，作品完成後，顯露出來的底色可使作品增添一層趣味。

lmprimitura 底色

十五世紀文藝復興早期的一些法蘭德斯和義大利畫師，以及某些現代畫家，溯跡古典和中古哥德式（Gothic）畫家所習用的白色底上，薄施一層光亮的透明色，如此，可以減低白色底對色彩的吸收程度，也可以當做描畫的中間調使用。這層底色有時是暖色系（棕色[brown]、微紅[reddish]、微黃[yellowish]），但經常視需要，而施以寒色的淺綠(greenish)或灰色(grey)。它的媒劑有多種，如：樹脂油(resin oil)、蛋彩(oil tempera)，或粘膠膠彩(glue size)。有時在范·艾克（Van Eyck）的作品中可看出，他是先用印第安墨水(Indian ink)或顏色，在畫布或畫報上先行起稿後，再施以底色；有些畫家則將底色施於灰色調單色畫(Grisaille＊)的底描之上。葉提（Etty）則在黑、白和印第安紅（Indian red）的基層畫(underpainting＊)上，覆以楮土(umber)和樹脂凡尼斯(copal varnish)混合的薄膜，以便在作品完全著色前獲得暖色調的感覺。（參見 Priming）

Modello, Modelletto 預想圖

義大利文，指一種在預定繪製大畫之前所作的小幅畫，而不限於作畫之前的草圖。畫家在著手繪製最後的圖樣之前，將這種小畫幅示諸委託他畫的個人或團體，以徵詢意見。這類作品不乏留存至今者，其中許多畫幅還相當完整，例如提也波洛（Tiepolo）和魯本斯（Rubens）的作品。

大多數的預想圖是以油畫畫成，或者混合使用白堊、油墨和顏料，如巴洛奇（Barocci）那幅「玫瑰花壇的聖母像」(Madonna of the Rosary：牛津，亞希莫里安博物館)。布魯克其尼(Camillo Procaccini) 亦以白堊繪成一幅極美的素描（紐約，大都會美術館），他在這幅畫中，將一個剪下來的人像黏貼在另一人像之上，顯然是作爲修改原先的圖樣之用。

Lay-in 間接法
傳統油畫技法中，與直接法(Alla Prima *)相對的技法。首先，畫家在畫布上描上精確的素描，然後再應用間接法賦予單一色彩，創造出畫幅的整體明暗調子——而不是顏色。這種底色(dead colour)一般多用褐色、灰色、或綠色調，偶而也用暗紅色調。其目的在於擬定整個構圖與色調，使畫者能專注於色彩的明暗。

Cartoon 大型素描草圖
這個字現在通常是指幽默或具有諷刺性的圖畫，與它的原意（義大利語，cartone，大張紙之意）完全不同，它是指一幅畫的原寸素描，有完整的細節，可轉畫在牆壁、畫布或畫板上。製作的方式是先在大型素描草圖的背面抹上白堊粉，再用尖的筆把畫的主要線條轉畫在畫布或畫板上。有時候在主要線條上打孔。然後撲上細木炭粉，讓它穿過小孔，留在畫布上；或用粉本(Spolvero *)的方式以保留草圖的原形。利用大型素描草圖作濕壁畫（Fresco）的過程較爲複雜，但是原理是一樣的。有幾張大型素描草圖仍保留至今，從針孔或線的凹紋，可以看出它們是用來轉爲繪畫作品的。拉斐爾（Raphael）的大型素描草圖中最著名者，多爲綴錦畫所作，因而不是以上述方式轉畫。

Study 局部習作
指畫家爲研究人物形體、手部或衣褶細部而畫的習作，此或用於較大構圖裏。它不能和速寫(Sketch *)混爲一談；速寫是整體的粗略草圖，而習作通常爲研習作品中的某一部分，故其描繪極爲精確。

Squared 方格放大法
轉寫繪畫時，加諸素描上的正方形網目。在這些原正方形的網目上標以號數，而在牆上或畫布上畫出與其同數目放大的正方形網目，然後依各小方格中的細節轉描繪於各對應的大方格上，如此可迅速而準確的描繪出原素描的放大作品。

Spolvero 粉本
源於義大利文 Spolvero，細塵之義。粉本的目的在於保持大型素描草

圖(Cartoon*)的整潔,並作為助手們繪製作品時的指引。通常畫家在完成大型素描草圖後,下面另墊一張同樣大小的紙張,然後在大型素描草圖的重要線條上扎以針孔,這張墊於大型素描草圖下僅扎有針孔的紙,覆於畫板上,撲以炭粉,畫板上便呈現出由針孔印出的線點的圖案;作畫時,只要連接這些線點,即可連結成正確的輪廓線。若不用粉本,而直接把炭粉撲在大型素描草圖上,則大型素描草圖勢必會被汙損而難以再作參考了。

既然粉本是透過針孔,撲以炭粉,印出圖樣的方法,因此曼帖那(Mantegna)的「聖母榮耀像」(Madonna della Vittoria)的畫稿(藏於曼多的都卡列宮)雖然極可能屬之,但因為這種輔助用的粉本,照通常的習慣,使用後即丟掉,不像大型素描草圖有保存的價值,所以類似「聖母榮耀像」的畫稿粉本,目前是否尚有遺存,還是很令人懷疑的。

Monochrome 單色畫
用任何一種單色所繪製的作品。(參見 Grisaille)

Underpainting 基層畫法
這是前奏性的塗色,可分成兩種方法;一為灰色調的單色畫(Grisaille*)屬古典油畫初步作畫的畫法,也可視為一種基層畫法。另外為作多次透明畫法(Glazes)時的前奏,如先塗上黃色底,俟乾後再塗以紅的透明色,便可得橙色效果。此常用於灰色調單色畫。

基層畫法往往用來表現畫家的筆觸、構圖及色調的明度(Tone Value)。有時它也涉及色彩問題,可是基層畫法原來的作用在於向未涉及色彩問題前,預先在畫面上確立其底稿及明度,尤其是為了準備利用多次透明塗法之前更為必要。狹義地說,在某一特定範圍施用基層畫法,可說是透明法的前奏;比方說,在純黃色的底子上,如果塗以紅和紫的透明色來襯托,就更能使色彩及陰影的變化產生多重效果。

荷蘭繪畫史上一個有相當明確時限的畫派。十七世紀初烏特勒支派的畫家在卡拉瓦喬(Caravaggio)的影響下,受到很大的衝擊。當時此派重要畫家有巴卜仁(Baburen)、宏賀斯特(Honthorst)及特布魯根(Terbrugghen)。

1610年間,這三位畫家都待在羅馬,時值影響力正達高峯的卡拉瓦喬去世,他的畫風乃為曼夫列妲(Manfredi)所繼承。1620年左右,這三位畫家重返烏特勒支,他們都畫宗教畫──烏特勒支是天主教中心──並作「五種感官」(Five Senses)一類的風俗畫和妓院的寫生畫;雖然源於卡拉瓦喬冷酷的寫實主義作風,然而作品卻迥然有別(但卻與曼夫列妲類似)。1620年代末期,卡拉瓦喬的影響力逐漸的在他們之中消失,特別是特布魯根完全放棄卡拉瓦喬的作風,開始在作品上

使用明亮的色調，如「雅克伯和拉班」（Jacob and Laban, 1627:倫敦，國家畫廊）。後來的拜拉特（Bylert）、波耳（Bor）和史托門爾（Stomer）多少都受了烏特勒支派的影響，雖然拜拉特後來改變了畫風，史托門爾未離開義大利。卡拉瓦喬的作風對烏特勒支派的影響極大，甚至哈爾斯（Hals）、維梅爾（Vermeer）及林布蘭(Rembrandt)亦皆受其波及。

Grisaille 灰色調的單色畫

一種描畫製作法，完全是用灰色調的單色畫法。所謂單色畫法(monochrome painting)乃任取一種顏色，或紅、或藍、或黑描製作品的方式。而灰色調單色畫則如字面上的意思，乃以淺灰色系作畫。且其製作可爲室內裝飾之用，或供版畫家參考的樣本，並非是一件獨立作品。另外在描畫上的用語是指描製一幅油畫的第一步驟的單色底稿。使用此用語有三個不同情形：

①供版畫家參考的樣本。

②在壁畫中，以淡灰調的單色畫出雕像或柱子，使人看來若眞有雕像或柱子的裝飾畫法。羅馬、波給塞美術館的壁畫即用此法，頗有裝飾畫的效果。

③古典油畫中，以此法先在畫布上畫好灰色單色畫以做爲基層畫法(Underpainting＊)之用。

Camaïeu 褐色調單色畫

繪畫部分，褐色調單色畫可參見灰色調單色畫(Grisaille＊)，版畫部分則參見明暗法(Chiaroscuro＊)。

此法盛行於十八世紀，以單色畫法在畫布上作出像浮雕的效果（素描）。灰色調單色調蓋指無彩色的灰色畫，而褐色調單色畫則指作畫之初，以褐色調的油彩畫在畫布上的素描。例如我們在作畫之初常以褐色油畫顏料打輪廓和明暗，這個階段的繪畫，即爲褐色調單色畫，其實與灰色調單色畫有別。

Chiaroscuro 明暗法

義大利文，明暗之意；法文作 clair-obscur (clair, 明亮； obscur, 陰暗)。指畫中的明亮與陰影的均衡，以及畫家處理陰影的技術。此語主要用於暗色調的畫家，像林布蘭（Rembrandt）、卡拉瓦喬(Caravaggio)的作品。

按米開蘭基羅（Michelangelo）的學生瓦薩利（Vasari）的著作「美術家列傳」裏記述：「作畫時，畫好輪廓後，打上陰影，大略分出明暗，然後在暗部又仔細的作出明暗的光彩；亮部亦然。」可知明暗法在素描中也是很重要又很實用的基本畫法。

Glazing 透明畫法

指在已乾的油彩上，敷上一層透明油彩，以更深刻的修飾底層色彩的方法。例如，在已乾的青色顏料(solid blue)上，塗上一層深紅色(crimson)的透明油彩，則依透明顏料的厚度或顏料使用的濃度，顏色呈現出紫色(purple)到深紫色(mulberry)的效果（彷彿重疊兩張有色玻璃紙的透明效果，非兩色混色的效果）。此法異於無光澤法(Scumbling *)，它不適於用直接描繪或直接法(Alla Prima *)作畫的作品。現代畫家很少使用透明油彩上色，因為採用此種方法作畫較費時，但是可以賦與畫面之上，有一層透明的效果，今日透明畫法的主要代表者為斑點畫家(Tachistes)。十八世紀以前，不同的畫家名有其使用透明油料的方式，其相異處至今仍為爭論的焦點。因為一件作品每次加以修復洗滌時，都有人說：「畫家們在完成作品時，最終所用的透明色料，現已消失得幾乎到無法挽救的地步。」這種說法或是屬實，但一般的場合都是把被污染的凡尼斯層(varnish)誤為透明顏料本身了。另一難題是過去有些畫家將易褪色的色料混入其所使用的透明色料之中，例如雷諾茲（Reynolds）的畫作色澤多會日漸消褪，即為此故。

Alla Prima 直接法

義文，最初之意。到了十九世紀末始為一般用語，在這之前被認為是畫家隨興作畫的技法用語，事前並不打稿、也不打底，直接以豐富的色彩畫成；由於顏料具有不透明性，可以重複修改，達成最後效果。簡言之，即指作畫時，事先不準備畫稿的作畫方式。畫家因而對他的題材直接作畫，新鮮的「感動」，也容易表達出。
委拉斯蓋茲（Velazquez）是使用直接法作畫的代表畫家，馬內(Manet)則是受委拉斯蓋茲直接法影響的例子。印象派之後的畫家，大都用這種既不打底、亦不準備畫稿，作畫時一氣呵成的直接畫法。到十九世紀後，這種技法十分普遍。關於古典技法見大型素描草圖(Cartoon *)、灰色調的單色畫(Grisaille *)、褐色調單色畫(Camaïeu *)、透明畫法(Glazing *)。

Handling 處理；作風；手法

法文 facture；義大利文 fattura。是一件藝術作品最具個人性的成份，也就是實際製作的手法。我們可以從作品的構成、主題、素描或著色的一般特色，來辨認作品所屬的畫派或時期。藝術家對於油彩、鉛筆、黏土等媒介的技法有其個人性，是偽造者最難模仿的，正如一個人的簽名具有高度的個人性，是在不加思索的情形下留下的，畫家也是這樣處理作品的形狀和平面，甚至從他的「筆法」(Brushwork *)便可看出是他的作品。

Brushwork 筆法

隨著油畫技法的進展，使用堅硬的畫筆，配合油畫顏料，可在粗糙如畫布的面上，產生一種特殊的質地和處理手法，它具有本身的美感樂趣，與造形的目的有別。一位畫家的筆法和他的筆跡(handwriting)同樣是很個人性的，最難模仿；林布蘭（Rembrandt）的顏料層厚薄對比強烈，加上運用透明畫法會產生垢痕、梵谷（van Gogh）的厚實筆觸、根茲巴羅（Gainsborough）的薄膜、維梅爾（Vermeer）晶瑩光亮的色點，它們都可能是同一種媒材；因此筆法是畫家創造其自我世界的強而有力的工具。有時筆法之為目的勝過了手段，如一些抽象表現主義（Abstract Expressionism）的作品，其中不但難以用文字來描述那些畫面上的滴彩，更不用說筆法了。

Anti-cerne 留白邊

法文 cerne 為「輪廓」之意。在兩塊色面，或更多色面的相鄰處，留下畫布底色的白線，這線條即稱白色輪廓線，恰與黑色輪廓線相反，是野獸派(Fauve*)畫家喜用的手法。

Collage 拼貼

源於法文 coller（黏貼）一字。指全部或部份由紙張、布片或其他的材料黏貼在畫布或他類底面上的畫。這種方式多為早期立體派畫家採用，他們在以非正常技法畫的作品上，黏貼報紙的碎片。另外，達達主義畫家如史維塔斯（Schwitters）也採用此法。馬諦斯（Matisse）晚年曾使用色紙取代塗描。（參見 Frottage）

Frottage 拓印

由法文摩擦(frotter)一字而來。大多數人都知道一種小把戲：先在硬幣上放一張薄紙，然後用軟質鉛筆在紙上塗擦，則硬幣上的人頭像即能顯在紙上。在抽象描畫或半抽象描畫中常用這種被稱為「拓印」的簡單技巧來表現物體表面的紋理效果。正常的做法是，先在紙上做好拓印，然後像拼貼法(Collage*)一樣，再把一張或數張有拓印的紙用到畫布上去。恩斯特（Max Ernst）常用這種方法來得到地板或其他木質表面的紋理效果。

Mahlstick (Maulstick) 腕木

指畫家作細部描繪時，墊於右手腕下，握柄裹著襯墊的短棒。使用時左手執其一端，另一端輕置畫布邊緣，執筆的右手手腕枕在腕木上，可穩定地畫出精細的部分。

Malerisch 繪畫性

德語，爲「描畫性」(painterly)、「與畫家有關的」(pertaining to a painter)之意。著名的瑞士藝術史家沃林(Heinrich Wolfflin)則賦予特殊的意義，指在技法上，相對於線性(linear)者：即對形象的感覺，並非取其輪廓或線條，而是就其明暗的色面來捕捉；或指描畫中形象的邊緣相互融合，或融入背景的色調。提香(Titian)和林布蘭(Rembrandt)最富於這種「繪畫性」的畫家，反之，波提且利(Botticelli)和米開蘭基羅(Michelangelo)的作品中，則最缺乏此種「繪畫性」。

Matiere 畫肌

法語，本意爲物質或是材料，但在美術用語中則是指繪畫的材質效果，也就是材料和技法在畫面上所形成的色層或材質的現象由於畫家的個性、意志，或表現手法的不同，因此即使使用同樣材料，完成的作品卻有各自的面目。尤其是油畫的多樣性，給予油畫作品的畫肌不同的效果，故即使將 Matiere 一詞視爲畫面肌理亦不離譜。所謂畫肌其條件是要具備牢固性，復能誘使觀者產生觸摸欲望的一種魅力。例如華鐸(Watteau)以紅貂毛筆所畫出來的巧妙的顏料層；還有像福拉哥納爾(Fragonard)作品中迷人的女性肌膚；把油畫韌性的特質表現無遺的夏丹(Chardin)等，都是善於表現美妙的畫肌的代表畫家。假如畫家忽略油畫基本的畫法，一昧將畫布上的顏料削除，或顏料層過厚，或過度地塗抹畫面，都無法在畫面產生美麗的和牢固的畫肌。現代畫家也有在顏料裏加上砂、貼布或混合其它不同的材料，以產生畫肌的變化。

Mixed Method 混合技法

通常指在以蛋彩(Tempera)作基層的畫上，用透明畫法塗上油彩的方法。

Modelling 塑造

繪畫上指在二度平面上，做三度空間的形體表現，使其看來有立體感。通常我們所說的手或人體的塑造，是指其明快的立體性，或畫家對其形體的理解而言。

Optical Mixtures 視覺混合

根據新印象主義(Neo-Impressionism)的色彩理論，利用兩組原色的色點交相錯雜而不融合，可以獲得較明亮的輔色(secondary colours)，例如由藍、黃色的交雜，產生綠色。在此情形下，隔著一段距離所看到的綠色，遠比在調色盤上用色料混合所產生的綠色明亮而且

清楚。因此，新印象主義畫家，完全用小的色點來畫畫，或用光譜中
的純色，或用白色來調和。他們根據畫面大小以及觀看這幅畫應有的
距離來決定色點的大小，而色彩的混合則全依賴觀畫的距離。新印象
主義畫家不喜歡「點描主義」（Pointillism）這個字眼，而喜歡用「分
光法」（Divisionism）來說明他們的技法：希涅克（Signac）在他所寫
的「從德拉克洛瓦到新印象主義」（De Delacroix au Neo-Impres-
ssionisme）一書的第一章中，對於這一點有詳盡的說明。印象主義畫
家原來就使用一種大家都知道的技術的變化，就是把不同明亮度與色
調的色彩並列，用以加強色彩的明度與閃爍性。光學灰色也是用這種
方法獲得的，而且咸認為比調合了黑色素的混合色優異；這是印象主
義（Impressionism）存在。許多竇加（Degas）的蠟筆作品，都顯示
了光學混合的運用，雖然不是按照新印象主義的嚴格要求，但是比印
象派畫家所用的要講究很多。竇加常常使用重疊的明暗漸層法來獲得
色彩的深度。

Pochade 粗繪；速寫
法文，速寫的一種。指為繪製大畫而作的寫生油畫小品。

Scumbling 無光澤法
一種與透明畫法(Glazing *)相反的技法。其法之一為在不同色彩或色
調的畫面上覆以不透明的油畫顏料，此時下層的畫面並不全然消失，
反而造成一種不平滑又散碎的效果。加透明畫法和無光澤法合併應用
的過程，可顯示出經由油料媒體的方式而產生從透明到不透明的一系
列效果，同時此種效果也驗證了它廣泛的適用性。

Sfumato 暈塗
義大利文，意為如霧般純淨之意。用來形容色彩，特別是色調(tone)
——從明亮到深暗，轉化時由於是和緩的漸層，幾至無法明辨。達文
西（Leonardo）強調這是獲致浮雕般效果的一種方法。他認為浮雕般
的效果應是繪畫藝術的本質，而在他的一些作品當中，柔和的輪廓(
contour) 以及晦暗的陰影卻破壞了原意。在他有關繪畫的筆記中，
他曾提到光線和陰影應該加以調和，如同煙霧般，無需線條或界線。

Sgraffito 刮除法
義大利文「刮」之意。這是一種裝飾技法，在淡彩石膏板上覆以白色
石膏薄層（反之亦然），然後持刀刮去上層讓下層顯露出來，以造出
圖樣，此法用於十六世紀義大利的阿拉伯式紋飾（arabesque）及其類
似的裝飾，而一般能見於任何粉刷的白壁均屬雛形，後來受到現代畫
家如杜布菲(Dubuffet)等人的賞識。

另外早期的義大利文藝復興畫家，將金箔貼在畫板上，以蛋彩在上面作畫，然後持尖刀或鐵筆用此法表現衣服上的花紋和圖案，即刮去蛋彩顏料的部分，便露出金色圖樣來。

Sketch 速寫；素描

作品或作品部分的粗略草圖，是藝術家對光影、構圖和全幅之規模等要點所作的研究和探討；它是全幅圖畫的初步構圖（或其中之一）；但與局部習作(Study *)不同。一幅出自風景畫家的速寫素描通常是一幅小而快的記錄，用來表現風景的光線效果，同時也是爲了將來重新作畫時的構想作準備。

有些藝術家的速寫作品非常的卓越，以至於人們以其速寫的成就爲基準，而低估了他們的一些重要作品。魯本斯（Rubens）和康斯塔伯(Constable)就是很好的例子。尤其是康斯塔伯的速寫，影響許多後來畫家的速寫作品頗大，而且這類作品亦視同藝術作品般地展列出來。魯本斯的速寫作品往往是爲指導助手們進行大作品的初步階段及佈局時而繪製的。而這些作品幾乎完全是由助手們完成，此正說明了如今廣受喜愛的作品，應歸功於作品所依據的速寫原作。（參見 Pochade）

Pentimento 修飾痕

源於義大利文 pentirsi （變換）一字。畫家在繪畫製作過程中，有所修改時（如改變脚的位置），往往原先所畫的形象會在完成後的表層下模糊的出現，這種形象便稱爲修飾痕。由於這種可見的修飾痕能明顯的看出畫家創作的心路歷程，故可作爲依據，推想此畫或許是原作而非贗品。但是這種論據的妥當性尚待商榷。這個術語亦可用於素描中，指爲了把握正確輪廓而一再試畫的線條。

Craquelure 龜裂

古畫的表面所產生的細龜裂紋，起因於畫底(ground)顏料的薄膜(paint film)和凡尼斯(varnish)的收縮和移動。龜裂的情形，又因打底、顏料膜的不同，或年代與畫家技法的差異，而有不同特徵。雖然有高明的僞造者，利用精密的電子和化學儀器來僞造年代的效果，但是鑑定龜裂仍然是鑑別古畫眞僞的主要方法。

參考書目

■洋画 メチエーの研究　黒田重太郎、鍋井克之合著　文啓社

■油繪技法の變遷　黒田重太郎　中央美術出版社

■油彩画の技術　Xavaier de Langlais著　黒江光彦譯　美術出版社

■繪畫技術體系　Max Doerner著　佐藤一郎譯　美術出版社

■油繪のマティエール　岡鹿之助著　美術出版社

■油彩画の科學　寺田春弌著　三采社

■繪を描くための道具と材料　歌田真介等編　美術出版社

■名画にみる繪の材料と技法　C・ヘイズ編著　北村孝一譯
　　株式會社マール社

■繪画技法材料論・油画科　硲伊之助等著　アトリエ社

■Painting Materials:A Short Encyclopaedia　R. J. Gettens
　　and G. L. Stout合著　Chartwell Books Inc.

■The Painter's Methods and Materials　A. P. Laurie著

■Techniques of the World's Great Painters　Waldemar Januszczak編
　　Chartwell Book Inc.

雄獅圖書　專業美術

1999.04

台北市106忠孝東路4段216巷33弄16號
TEL:27726311 · FAX:27771575 · 劃撥:0101037-3

專業美術書刊出版
26年經驗 · 優良品質 · 熱忱服務

(一)中國美術		定價	
01-002	佛像之美	莊伯和著	150元
01-004	敦煌藝術	沈以正著	180元
01-008	藝術欣賞與人生	李霖燦著	200元
01-009	中國繪畫史	高居翰著 · 李渝譯	380元
01-011	中國古代繪畫名品	石守謙等著	280元
01-012	美的沈思	蔣 勳著	220元
01-013	中國美術史稿	李霖燦著	320元
01-017	永遠的童顏	莊伯和著	250元
01-018	審美的趣味	莊伯和著	250元
01-019	西藏文明之旅(上下兩冊)	巴 荒著	1980元
01-020	陶瓷鑑賞新知	康蕊白著	450元
01-021	絕妙好畫系列(一)——畫外笛聲揚	羅青著	450元
01-022	絕妙好畫系列(二)——紙上飄清香	羅青著	450元
01-023	絕妙好畫系列(三)——情深筆墨靈	羅青著	450元

(二)台灣藝術		定價	
02-001	台灣民間藝術	席德進著	180元
02-002	台灣宗教藝術	劉文三著	180元
02-003	台灣早期民藝	劉文三著	180元
02-006	台灣美術中的台灣意識	葉玉靜編	280元
02-007	台灣原住民文化藝術	劉其偉著	300元
02-008	台灣美術的人文觀察	倪再沁著	320元
02-009	臺灣近代美術大事年表	顏娟英著	700元

(三)中國建築		定價	
03-001	台灣近代建築	李乾朗著	280元
03-004	台灣建築史	李乾朗著	750元
03-005	板橋林本源庭園	李乾朗著	160元
03-006	淡水紅毛城	李乾朗著	160元
03-007	艋舺龍山寺	李乾朗著	160元
03-008	鹿港龍山寺	李乾朗著	160元
03-009	北港朝天宮	李乾朗著	160元

(四)東西洋美術史		定價	
04-001	西洋美術史綱要	李長俊著	180元
04-003	西洋社會藝術進化史	邱 彰譯	300元
04-006	藝術史的原則	曾雅雲譯	320元
04-007	日本美術史話	李欽賢著	320元
04-008	日本美術的近代光譜	李欽賢著	320元
04-009	浮世繪大場景	李欽賢著	320元
04-010	亞洲的圖像世界	杉浦康平著	800元

(五)西洋美術理論		定價	
05-002	羅丹藝術論	雄獅美術編	140元
05-003	現代畫是什麼？	李 渝譯	120元
05-008	造形原理	呂清夫著	180元
05-011	現代繪畫基本理論	劉其偉著	280元
05-012	視覺藝術概論	李美蓉著	350元

(六)中國畫家與畫集		定價	
06-015	李成	李明明著	80元
06-022	現代水墨畫家探索	鄭 明著	220元
06-023	賈又福畫語錄	賈方舟著	200元
06-025	祖母畫家吳李玉哥畫集	吳兆賢編	1600元
06-028	自在容顏 · 三十三觀音菩薩和心經（精裝）	奚 淞著	1600元
06A035	劉其偉的繪畫	黃美賢著	320元

06-036	李可染評傳	萬青力著	280元
06-037	弘一法師翰墨因緣	雄獅美術編	320元

(七)西洋畫家		定價	
07-006	巨匠之足跡(一)—文藝復興時期	賴傳鑑著	200元
07-007	巨匠之足跡(二)—巴洛克及近代	賴傳鑑著	200元
07-008	巨匠之足跡(三)—二十世紀初期	賴傳鑑著	200元
07-009	天才之悲劇(一)	賴傳鑑著	200元
07-010	天才之悲劇(二)	賴傳鑑著	200元
07-011	羅丹雕塑—欣賞和沉思	熊秉明著	150元

(八)美術隨筆		定價	
08-002	藝術手記	蔣 勳著	180元
08-006	探親探藝	李再鈐著	270元
08-007	大陸美術評集	黎 朗著	200元
08-009	煮字集—做為一個台灣畫家	王福東著	200元
08-010	西湖雪山故人情	李霖燦著	220元
08-011	世界傑出插畫家	鄭明進著	450元
08-012	憂鬱文件	陳傳興著	360元
08-013	由夢幻到真實	劉耿一著	250元

(九)攝影		定價	
09-002	攝影中國	雄獅美術編	160元
09-003	攝影台灣	雄獅美術編	160元
09-012	日本當代攝影大師	曾慧玉著	320元
09-013	進階黑白攝影	蔣載榮著	560元
09-014	高品質黑白攝影的技法	蔣載榮著	980元
09-015	法國珍藏早期台灣影像	王雅倫著	480元
09-016	黑白攝影的精技	蔣載榮著	850元
09-017	攝影創作手冊	秦 愷著	480元
09-018	專業攝影的奧秘	鍾榮光著	800元

(十)技法入門		定價	
10-002	水彩畫法1 · 2 · 3	李焜培編	380元
10-004	版畫藝術	廖修平著	170元
10-006	中國書畫裝裱	雄獅美術編	150元
10-007	山水畫法1 · 2 · 3	王耀庭編	330元
10-008	花鳥畫法1 · 2 · 3	林柏亭編	380元
10-009	人物畫法1 · 2 · 3	沈以正著	360元
10-010	素描學	林文昌 · 蘇益家編	250元
10-011	油畫技法1 · 2 · 3	陳景容編	380元
10-012	水彩藝術	楊恩生編	380元
10-013	陶藝技法1 · 2 · 3	李亮一編	380元
10-014	書道技法1 · 2 · 3	杜忠誥著	280元
10-015	版畫技法1 · 2 · 3	廖修平 · 董振平著	380元
10-016	染色技法1 · 2 · 3	莊世琦著	420元
10-017	水彩技法手冊—靜物	楊恩生著	250元
10-019	水彩技法手冊—動物	楊恩生著	250元
10-020	實用製圖與識圖	朱鳳傳著	240元
10-023	噴畫技法1 · 2 · 3	何慎吾著	450元
10-024	水彩技法手冊—花卉	李焜培著	360元
10-025	大陸水墨名家技法	黎 朗著	280元
10-026	花卉設色技法	李長白著	280元
10-027	水彩畫法的奧秘	謝明錩著	480元
10-028	素描肖像藝術	吳衛衛著	320元
10-029	素描講義	蘇錦皆著	380元

● 書價若有變動，悉以該書版權頁為準 ● 凡購書金額未滿500元，請另附30元郵資

家庭美術館

台北市106忠孝東路4段216巷33弄16號
TEL:27726311 · FAX:27771575 ·劃撥:0101037-3

藝術生活化

1999.04

專業美術書刊出版

26年經驗 · 優良品質 · 熱忱服務

(十一)設計		定價	
1-001	商業設計入門	何耀宗著	180元
1-002	平面廣告設計	何耀宗著	160元
1-003	平面設計原理	王無邪著	140元
1-004	立體設計原理	王無邪著	140元
1-006	實用色彩學	歐秀明 · 賴來洋編著	300元
1-008	廣告企劃與設計	虞舜華著	160元
1-009	商業設計藝術	靳埭強著	300元
1-011	形美集(一)	畢子融編著	220元
1-012	形美集(二)	畢子融編著	220元
1-013	談建築說空間	黃湘娟著	450元
1-014	應用色彩學	歐秀明著	380元
1-015	柯鴻圖作品集（精裝）	柯鴻圖著	1000元

(十二)兒童美育		定價	
2-001	幼兒畫的創作	黃采蓉著	80元
2-004	紅配綠童童年	陳穎彬著	250元

(十三)美術工具書		定價	
3-002	西洋美術辭典(精美單冊版)	黃才郎主編	2650元
3-003	雄獅美術月刊十五年內容總索引	雄獅美術編	200元
3-004	中國美術辭典（精裝）	雄獅編委會	2000元
3-005	1990台灣美術年鑑	雄獅編委會	1600元
3-006	1991台灣美術年鑑	雄獅編委會	1200元
3-007	雄獅美術月刊1971-1990索引	雄獅美術編	200元
3-008	中國工藝美術辭典（精裝）	雄獅編委會	2400元
3-010	1993台灣美術年鑑	雄獅編委會	800元
3-011	1994台灣美術年鑑	雄獅編委會	800元
3-012	1995台灣美術年鑑	雄獅編委會	800元
3-013	1996台灣美術年鑑	雄獅編委會	1000元
3-014	1997台灣美術年鑑	雄獅編委會	1000元

(十四)美的叢刊		定價	
4-003	紐約文化遊	林樂群編著	280元
4-004	東京美術館導遊	李友中 · 劉玉嬌譯	360元

(十五)名畫筆記系列		定價	
5-001	星夜／梵谷	雄獅美術編	100元
5-002	美麗與哀愁／莫迪里亞尼	雄獅美術編	100元
5-003	流金歲月／雷諾瓦	雄獅美術編	100元
5-004	蒙馬特的宿醉／羅特列克	雄獅美術編	100元
5-005	老頑童與小精靈／米羅	雄獅美術編	100元
5-006	迅光中的印象／莫內	雄獅美術編	100元
5-007	永遠的沈思者／羅丹	雄獅美術編	100元
5-008	靈魂與海浪的對話／卡蜜兒	雄獅美術編	100元
5-009	情繫大溪地／高更	雄獅美術編	100元
5-010	孤寂的調色板／塞尚	雄獅美術編	100元
5-011	愛與生的喜悅／畢卡索	雄獅美術編	100元
5-012	金色情迷／克林姆	雄獅美術編	100元
5-013	舞影迴旋／竇加	雄獅美術編	100元
5-014	孤覺靈魂的吶喊／孟克	雄獅美術編	100元
5-015	與線條攜手同遊／克利	雄獅美術編	100元

(十六)清泉小叢書		定價	
6-001	三十三堂札記	奚淞著	160元
6-002	陽春白雪集	李霖燦著	160元
6-003	素履之往	木心著	160元

| 16-004 | 活活潑潑的孔子 | 李霖燦著 | 160元 |
|---|---|---|
| 16-005 | 瑜伽素食—沙拉系列 | 吳文珠著 | 320元 |
| 16-006 | 瑜伽素食—餐會系列 | 吳文珠著 | 320元 |
| 16-007 | 瑜伽素食—家常菜系列 | 吳文珠著 | 320元 |
| 16-008 | 瑜伽素食—湯品系列 | 吳文珠著 | 320元 |
| 16-009 | 瑜伽素食—點心系列 | 吳文珠著 | 320元 |
| 16-010 | 瑜伽素食—米麵系列 | 吳文珠著 | 320元 |

(十七)欣賞系列		定價	
17-001	從名畫瞭解藝術史	張心龍著	350元
17-002	名畫與畫家	張心龍著	350元
17-003	從題材欣賞繪畫	張心龍著	350元
17-004	如何參觀美術館	張心龍著	350元
17-005	揮不走的美	李美蓉著	350元
17-006	文藝復興之旅	張心龍著	480元
17-007	巴洛克之旅	張心龍著	480元
17-008	新古典浪漫之旅	張心龍著	480元
17-009	印象派之旅	張心龍著	480元

(十八)前輩美術家叢書		定價	
18-001	三峽 · 寫實 · 李梅樹	湯皇珍著	600元
18-002	雲山 · 潑墨 · 張大千	湯皇珍著	600元
18-003	閨秀 · 時代 · 陳進	田麗卿著	600元
18-004	蘭嶼 · 裝飾 · 顏水龍	涂瑛娥著	600元
18-005	陽光 · 印象 · 楊三郎	湯皇珍著	600元
18-006	鄉園 · 彩筆 · 李澤藩	陳惠玉著	600元
18-007	飛瀑 · 煙雲 · 黃君璧	劉芳如著	600元
18-008	自然 · 寫生 · 林玉山	陳瓊花著	600元
18-009	抒情 · 韻律 · 劉啟祥	林育淳著	600元
18-010	野趣 · 摯情 · 沈耀初	鄭水萍著	600元
18-011	大地 · 牧歌 · 黃土水	李欽賢著	600元
18-012	山水 · 獨行 · 席德進	鄭惠美著	600元
18-013	王孫 · 逸士 · 溥心畬	林銓居著	600元
18-014	色彩 · 和諧 · 廖繼春	李欽賢著	600元
18-015	氣質 · 獨造 · 郭柏川	李欽賢著	600元
18-016	高彩 · 智性 · 李石樵	李欽賢著	600元
18-017	油彩 · 熱情 · 陳澄波	林育淳著	600元
18-018	礦工 · 太陽 · 洪瑞麟	江衍疇著	600元
18-019	隱士 · 才情 · 余承堯	林銓居著	600元
18-020	草書 · 美髯 · 于右任	林銓居著	600元

(十九)兒童文化資產叢書 (精裝注音版)			定價
19-001	瑄瑄學考古	撰文/劉克竑 繪圖/李瑾倫	350元
19-002	五月五 · 龍出水	撰文/湯皇珍 繪圖/鄭淑芬	350元
19-003	小小鼻煙壺	撰文/黃麗穎 繪圖/萬華國	350元
19-004	大家來寫生	撰文/蘇意茹 繪圖/詹振興	350元
19-005	八音的世界	撰文/林谷芳 繪圖/劉伯樂	350元
19-006	爸爸講古蹟	撰文/李乾朗 繪圖/李乾朗	350元
19-007	媽媽上戲去	撰文/邱婷 繪圖/鄭淑芬	350元
19-008	古物歷險記	撰文/那志良 繪圖/張鶴金	350元
19-009	台灣史前人	撰文/劉克竑 繪圖/邱千容 · 林致安	350元
19-010	過節日	撰文/李豐楙 繪圖/楊麗玲	350元
19-011	造紙師父好手藝	撰文/紙博館 繪圖/吳孟芸	350元
19-012	林老爺蓋房子	撰文/俞怡萍 繪圖/陳麗雅	350元

 雄獅叢書10-011

油畫畫法1.2.3

編　　　者	陳景容	
發 行 人	李賢文	
出 版 者	雄獅圖書股份有限公司	
文字編輯	沈德傳・李復興	
美術設計	施恆德	
助理美編	呂秀蘭	
攝　　　影	王效祖	
地　　　址	106台北市忠孝東路四段216巷33弄16號	
電　　　話	(02)2772-6311	
傳　　　真	(02)2777-1575	
郵撥帳號	0101037-3	
E - m a i l	lionart@ ms 12.hinet.net	
法律顧問	黃靜嘉律師・聯合法律事務所	
製　　　版	沈氏藝術印刷股份有限公司	
印　　　刷	永光印刷股份有限公司	
定　　　價	380元	
初　　　版	中華民國七十四年元月	
三版五刷	中華民國八十八年四月	

行政院新聞局登記證局版臺業字第0005號

ISBN　957-9420-68-8